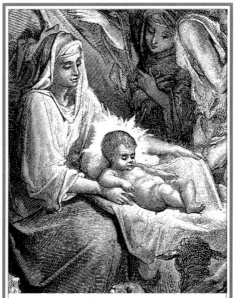

圖說物語 5

何恭上主編

圖　説

新約物語

編譯　梁工教授

河南大學聖經文學研究所所長

致讀者

　　親愛的讀者，您知道有史以來譯本最多、發行量最大的著作嗎？——是的，那就是聖經。有關資料表明，時至20世紀末，聖經（或其部分經卷）已被譯成二千餘種文字或方言，成書後幾乎每年都有新譯本行世；它的總發行量難以估算，在當代每年發行數千萬冊，有時逾億冊。

　　對於如此一顆文明史上的燦爛明珠，哪個現代文明人不該如數家珍地瞭解它、熟悉它呢？

　　19世紀中葉，法國文藝界湧現出一位極負盛名的插圖畫家——古斯塔夫·杜雷〔Gustave Doré,1832-83〕，他以生花妙筆繪出241幅詮釋聖經故事的插畫，為人們走進這份古代遺產提供了不可多得的視覺材料。

　　基督教新教的聖經又稱《新舊約全書》，分為《舊約》和《新約》兩部分。天主教、東正教的聖經除《舊約》和《新約》外，還包括《舊約次經》若干卷。據此，這部《聖經物語》亦分為《舊約物語》和《新約物語》兩卷，《舊約物語》介紹杜雷為《舊約》繪製的139幅插畫，《新約物語》介紹他為《新約》繪製的81幅插畫，及其為《舊約次經》繪製的21幅插畫。

　　在這卷書中，讓我們跟隨著杜雷的畫筆，進入《新約》和《舊約次經》的世界，飽覽其奇妙的景觀吧。

一 ·《新約》的家園

　　《新約》的家園與《舊約》既相聯繫又有區別。二者的聯繫是，它們記載的歷史活動都以巴勒斯坦為中心區域；區別在於，按《新約》所述，耶穌升天後其門徒不僅在耶路撒冷及巴勒斯坦傳道，也把福音傳到埃及、地中海東北部島嶼、小亞細亞、希臘和羅馬的一些地區。據此，《新約》的地理一文化家園可大致分成三部分：猶太社會、希臘羅馬社會、中東其他民族的異教社會。

猶太社會是初期基督教及其《新約》賴以成長的主要搖籃。猶太教《舊約》的許多重要觀念演變成《新約》教義的基礎，如耶和華上帝成為《新約》中的在天之父，猶太人盼望的彌賽亞被解釋成耶穌基督，古猶太先知預言的「新天新地」被引申為基督稱王的「新耶路撒冷」，等等。

　　從外部形態觀察，初期基督教與古猶太傳統也有諸多密切聯繫。比如，基督教將猶太教經典納入自己的聖經，稱為《舊約》；採納猶太人每週第七天休息的安息日，改稱「禮拜日」或「主日」；從猶太教的逾越節演繹出基督復活節；從猶太教的「聖會」發展出教會；從猶太會堂發展出教堂；從猶太教的崇拜儀式發展出基督教的祈禱、唱詩、誦經、講道等。

　　希臘羅馬社會是深刻影響《新約》著述的又一地理文化要素。上古時代的巴爾幹半島南部、愛琴海諸島嶼及小亞細亞一帶統稱希臘，在那片沃土上，古希臘人創造了博大精深的古代文化，在神話、文學、藝術、哲學、科學等方面尤其取得輝煌成就。古羅馬人於公元前5至前3世紀逐步統一義大利半島，經過數百年發展和擴張，於基督教誕生前夕建成一個幅員遼闊的大帝國。

　　《新約》的許多作品書寫於希臘羅馬世界，在所難免地留下古希臘羅馬文化，尤其柏拉圖主義和斯多葛派哲學的印跡。柏拉圖主義強調理念、靈魂不滅和神人交流的奧秘經驗，斯多葛派哲學宣揚人類一體、天人和諧、節制有度、清心寡欲，這些觀念都被《新約》的作者們所採納。典範一例是《約翰福音》卷首的「太初有道」和「道成肉身」，它將耶穌基督與古希臘哲人用以指代理性與靈性本元的「邏各斯」（或「道」），明確等同起來。

　　中東其他民族（如埃及、波斯等）的宗教觀念和傳說也影響到《新約》的編著。埃及是人類歷史上最古老的文明國家之一，在文學、藝術、宗教、建築、天文、曆法、醫學和數學方面取得顯著的成就。波斯人亦創造了光輝的古典文化，其瑣羅亞斯德教曾遠播境外。研究表明，這些民族的宗教觀念和民間

傳説都在《新約》中留有印跡。

比如，埃及的伊西絲—奧西里斯神話中有聖母哺育聖嬰的情節，可能影響到福音書關於聖母聖子的記載；小亞細亞有紀念阿提斯神死而復生的節期，可能影響到福音書關於耶穌死後復活的描寫；波斯人認為太陽神密特拉誕生於冬至過後的12月25日，信徒為其舉行聚餐禮時要分享麵包和酒……，這些傳説和禮儀對《新約》的成書可能都發生過某種影響。

二 .《 新 約 》的 歷 史

《新約》紀事的歷史序幕可追溯到公元前334年希臘—馬其頓王亞歷山大大帝的東征。亞歷山大幼年時以希臘哲學家亞里士多德為師，受到良好的教育。他入侵東方後不遺餘力地傳播希臘文化，給整個被佔領區域造成巨大影響，使之進入深受希臘文化濡染的「希臘化」時期。

隨著「希臘化」程度的日益加深，在外來文化和本族傳統撞擊交融的浪潮中，曾經相對統一的古代猶太教發生嚴重分裂，信徒因經濟地位、政治態度和宗教觀念的差異分成許多派別，其中較重要的是撒都該派、法利賽派、奮鋭黨人和艾賽尼派，以及公元1世紀二三十年代異軍突起的初期基督教。

初期基督教傳由加利利的拿撒勒人耶穌創建。耶穌自幼熟悉猶太經典，精通其教義神學，充滿了探討神學精義的激情。他約於30歲時在加利利和巴勒斯坦的一些地區傳道，宣講不同於猶太傳統的新教義。他召收12人為門徒的核心，其中包括四個漁民和一個奮鋭黨人。他的改革派學説極大地觸犯了猶太教當權者的既得利益，使他們意識到猶太教和耶穌不共戴天。他們遂以卑劣手段拿獲他，把他押送官府，最後以莫須有的「謀反羅馬」罪名釘上十字架，極其殘酷地將他處死。

公元1世紀三四十年代，耶穌的門徒以耶路撒冷為中心建起初期教會，過著凡物共有、互為兄弟的集體生活，他們遵守猶太教的禮儀和規章，參加聖殿的禮拜活動。教會的主要領導人是耶穌的首選使徒彼得和耶穌之弟雅各，他們恪信耶穌就是古

代先知預言的彌賽亞,亦即猶太人世代盼望的救主(在希臘文中讀作「基督」);他雖然被釘死在十字架上,卻已經復活、升天,不久後還會再臨世間。

使徒們遭到正統派猶太教徒的責難和迫害,司提反甚至被迫害至死。此後,耶穌的門徒分散到巴勒斯坦其他地區避難並廣傳福音,而後陸續進入北非、小亞細亞、地中海東北部島嶼、希臘和羅馬等地,發展信徒,建立教會。

30年代後期,曾積極參與迫害基督徒的猶太教徒掃羅在經歷一次異常的宗教體驗後皈依基督教,更名保羅。保羅是耶穌之後最重要的基督教思想家和傳教士,40至50年代相繼三次長途旅行傳道,足跡遍及希臘、羅馬世界,其間寫出許多書信,系統地闡釋了基督教教義。

40年代末期教會在耶路撒冷召開會議,以保羅為代表的世界主義者堅決反對教內一批猶太裔信徒的保守觀念,力主破除以入教受割禮為標誌的陳規舊俗。他們的主張最終被接受,自此基督教沿著開放型路線不斷擴展。

初期基督教興起後不但被猶太人所敵視,而且遭到羅馬帝國的殘酷迫害。較早的兩次迫害發生於羅馬皇帝尼祿和圖密善在位時(分別是公元64年至68年、90至95年),基督教運動因此一度陷入低潮,但不久後又深入發展起來。

公元70年猶太大起義失敗後耶路撒冷聖殿再度被毀,初期基督教進一步脫離其猶太母體。135年「星之子」巴爾‧科赫巴犧牲後猶太人流散到世界各地,初期教會則在巴勒斯坦以外的廣大地區遍地生根。至此,基督教已形成獨立的組織制度、禮儀節期和崇拜儀式,與猶太教完全分離。

上述耶穌傳道、受難的歷史記載於四部福音書,初期教會成長和佈道的歷程見於《使徒行傳》和使徒書信,信徒慘遭羅馬帝國迫害的史事則投射於《啟示錄》的奇異想像中。

三‧《新約》的分類

《新約》用希臘文寫成,共27卷,一般分為四大類。

第一類：福音書。指《新約》開頭的四卷書：《馬太福音》、《馬可福音》、《路加福音》和《約翰福音》。中心內容是報告上帝藉其聖子耶穌基督拯救世人的好消息：上帝已派遣耶穌道成肉身、降生於世，在世上生活、傳道、行施神跡、治病祛災、救贖罪人，為世人受過、獻身，又從死裡復活並升天。

第二類：歷史紀事。指《使徒行傳》，記述耶穌升天後30年間（公元1世紀30至60年代）初期基督教的成長過程：使徒們如何在耶路撒冷創建教會，並以極大的熱情向外邦傳教，使基督教運動蓬蓬勃勃地發展起來。

第三類：使徒書信。共21卷，包括「保羅書信」13卷：《羅馬書》、《哥林多前書》、《哥林多後書》、《加拉太書》、《以弗所書》、《腓立比書》、《歌羅西書》、《帖撒羅尼迦前書》、《帖撒羅尼迦後書》、《提摩太前書》、《提摩太後書》、《提多書》、《腓利門書》，無名氏的神學論文《希伯來書》，和「公普書信」7卷：《雅各書》、《彼得前書》、《彼得後書》、《約翰一書》、《約翰二書》、《約翰三書》和《猶大書》。它們是早期使徒在傳教過程中彼此往來的信件，反映了各地教會的情況，表達了寫信人對收信人的希望和要求，尤其探討並闡述了基督教的信條和教義，實質上是一批「教義著作」。

第四類：啟示書。指《新約》末尾的《啟示錄》。以幻想和象徵筆法極寫末世的善惡之戰，表達初期基督教對新天新地必定降臨，耶穌基督必定再來的信念。

四．《新約》的神學

基督教是猶太教的「女兒宗教」，公元1世紀從其母體中娩出時承襲了猶太教的基本信條和教義，以其為基礎建起自身的神學體系。這使《新約》的神學與《舊約》既有千絲萬縷的聯繫，又有顯著的區別。現將其上帝觀、基督觀、信仰觀和倫理觀簡介如下。

基督教繼承了猶太教一神論的上帝觀，但稱一神分為聖父、聖子、聖靈三位。耶穌從兩個重要方面改變了猶太教上帝的形

象：第一，使其身分從一個民族神轉變成全人類的共同天父；第二，使其性情從令人敬畏變得仁慈可親。耶穌教誨門徒說，上帝不僅是以色列人的父，也不僅是基督徒的父，還是普世萬民的在天之父；他的慈愛和憐憫恩及萬眾，其中包括犯過罪的惡人：「他叫日頭照好人，也照歹人；降雨給義人，也給不義的人。」

關於上帝聖子，《新約》示意讀者，聖子即「人子」，實際指的就是拿撒勒人耶穌。耶穌本是以色列人世代盼望的彌賽亞，在希臘文中讀為「基督」。保羅在一系列書信中極大地發展了福音書的基督觀，他不甚關注耶穌生平的具體言論和行為，而注重闡述耶穌降世使命的理論意義，揭示耶穌事跡超越時空的永恆價值，從而創造出一種關於耶穌生平意蘊及其對後世普遍意義的神學理論。

在保羅筆下「基督」已成為耶穌的名字，而不是一種稱號。保羅將「基督」昇華為一個形而上的對象，說他高於一切，是宇宙生命的生命，世間萬有的根源，也是維繫萬有的本元。他還是教會生命的來源，是教會的「元首」或「頭」，而信徒則是「肢體」。保羅聲稱，上帝的旨意就是讓一切都在基督裡合而為一，人與上帝和諧，人與自然和諧，人與人也和諧。

《新約》論信仰的基本思想是保羅書信中的「因信稱義」，「義」指人與上帝的正當關係。早期基督徒深受猶太傳統的影響，不少人相信稱義的前提是遵守摩西律法。「因信稱義」是針對「因遵守律法稱義」提出的新觀點，主張能否得救，能否保持與上帝的正當關係，不在於是否恪守了律法條文，而在於是否真正信靠了上帝或耶穌基督。

稍遲於保羅書信的《雅各書》試圖對「因信稱義」加以補充，該書強調善良行為的重要性，認為「人稱義是因著行為，不是單因著信」，「身體沒有靈魂是死的，信心沒有行為也是死的」。

如果說《舊約》倫理觀的核心概念是公義和聖潔，那麼可以認為，《新約》倫理觀的關鍵詞就是「愛」或「博愛」。針對

一種「愛親友、恨仇敵」的猶太觀念，耶穌告誡門徒：「你們聽見有話說『當愛你們的鄰居，恨你們的仇敵』。只是我告訴你們，要愛你們的仇敵，為那逼迫你們的禱告。」在另一處，耶穌勸人「不要與惡人作對，有人打你的右臉，連左臉也轉過來由他打」。此語反對任何形式的報復，表達出一種徹底的博愛觀念。

耶穌將猶太誡命歸納為「愛上帝」和「愛人如己」，認為這兩條是一致的，愛上帝通過愛世人表現出來，愛世人能體現出愛上帝，因為上帝對世人的根本要求就是彼此相愛：「你們要彼此相愛，像我愛你們一樣，這就是我的命令。」

五 . 《新約》的文學

《新約》卷首的四福音書是一種綜合性傳記文學，基本構成單位是流行於初期教會中的有關耶穌生平的片斷傳說。這些傳說可分為耶穌的事跡和耶穌的講演兩大類，事跡有的富於神話色彩，異象疊出，奇觀紛呈，有的用寫實手法書就，平鋪直敘，質樸無華。

講演可分出宣示型、比喻型、直陳型和象徵型幾種情況，有的採用詩體，有的採用散文；有的借喻言志、循循善誘，有的直抒胸臆、開門見山。它們經福音書作者精心篩選、整理和編排，形成一種獨特的記傳文體，寓有多重美學內涵，以神秘、崇高為主導色調。

《新約》的第5卷《使徒行傳》是初期基督教紀事文學的代表作，以宏大的視野和細膩的筆觸記述了初期教會發展史上的重大事件，如約於公元49年召開的耶路撒冷會議；同時刻畫出某些重要人物，如司提反、彼得、保羅等，他們的生平大都兼為教會史上的大事，比如保羅三次長途旅行傳道等。這卷書中既有栩栩如生的現實描寫，亦不乏神奇奧秘的浪漫想像。

以保羅書信為代表的21卷使徒書信皆用當時流行的書信文體寫成，起初都是使徒們相互往來的信件，行文大都符合希臘羅馬信件一般格式：開頭是寫信人和收信人的名字，緊接著是問

安語、對神的感謝和祈求,然後進入正文;最後,結尾處又有問安和祝頌的話語。這批信件氣勢恢宏,論證雄辯,語詞有力,是古代論說文學的典範。

《新約》的壓卷之作《啟示錄》是古猶太啟示文學的代表作。為了勉勵備受患難的信徒持守信仰,作者以濃烈的色彩和奇幻的場景,繪出即將到來的末日大災難和善惡大決戰,表明一切罪惡勢力必定失敗,基督教信仰終將勝利。

概觀之,初期基督教的新約文學以崇尚精神、信仰、理想和情感的特質激動人心。正是這種不同凡響的文學特質,使基督徒從形單影隻的傳道者逐漸遍及整個羅馬世界,在二百多年中赤手空拳地戰勝擁有先進武器的羅馬軍團;使羅馬皇帝於焦頭爛額中威風掃地,使希臘羅馬的古典文化告別昨日輝煌而成為歷史遺產;也使掃蕩了羅馬國土的日爾曼諸蠻族甘願向耶穌基督叩首長揖,心悅誠服地接受其教化,大步邁向基督教一統天下的歐洲中世紀。

六 · 《次經》的由來和地位

作為《新約物語》的附錄,本書介紹了古斯塔夫·杜雷繪製的 21 幅《次經》插圖。

《次經》是天主教及東正教《舊約》的一部分。「次經」一詞源於希臘文 apokryphos,原義為「隱藏」,指私人或私人團體所藏之書,或隱蔽而不公開的書卷;後引申為「正典以外的書卷」,並特指被《七十子希臘文譯本》和《拉丁文通俗譯本》所收錄,而《希伯來聖經》中所無的一批經卷(約 15 卷)。

為適應希臘化時期猶太人的讀經需要,這批作品中的一部分最初就用希臘文寫成;其餘則先用希伯來文或亞蘭文寫作,而後又譯成希臘文。作者是古代後期的猶太教文人。成書年代大多在公元前 2 世紀,少數延至公元 2 世紀。它們成書後不久就被編入《七十子希臘文譯本》,於紀元前後數百年間在希臘化世界,尤其埃及亞歷山大里亞城的猶太人中流傳,被他們奉為與《舊約》同等重要的經典;後來又被譯為拉丁文。

公元4世紀末，著名拉丁學者哲洛姆（Jerome）根據希伯來文和希臘文原著，並參照已有的拉丁文本重譯聖經時，發現這批星散於希臘文本各處，卻不見於希伯來原著的經卷，乃單獨列為一組，稱為《次經》，置於他翻譯的《拉丁文通俗譯本》中部，《舊約》和《新約》之間。

這部拉丁文譯本在公元1546年召開的特蘭托公會議上被天主教規定為權威聖經，其《次經》部分也被明確宣佈為「神聖的經卷」，必須受到「相應的信仰與尊重」。該會議聲稱，凡不承認其中12卷（惟《以斯拉上卷》、《以斯拉下卷》和《瑪拿西禱言》除外）具有正典資格者，都要被咒逐出教會。

中國天主教當今通用的思高本聖經對《次經》部分採納了羅馬天主教的正統態度：排除《以斯拉上卷》、《以斯拉下卷》和《瑪拿西禱言》3卷，將其餘12卷插在《舊約》各處：《多比傳》（《多俾亞傳》）、《尤迪絲傳》（《友弟德傳》）、《馬卡比傳上卷、下卷》（《瑪加伯上、下》）插在歷史書部分，《所羅門智訓》（《智慧篇》）、《便西拉智訓》（《德訓篇》）插在智慧書部分，《巴錄書》（《巴路克》）插在先知書部分（以上是思高本比新教《舊約》多出來的7卷書）。此外，《以斯帖補篇》分6段插在《以斯帖記》（《艾斯德爾傳》）中，《耶利米書信》編為《巴錄書》的第6章，《三童歌》、《蘇珊娜傳》、《彼勒與大龍》皆插在《但以理書》（《達尼爾》）中——《三童歌》插在第3章23節和24節之間，《蘇珊娜傳》編為該書第13章，《彼勒與大龍》編為該書第14章。

七 · 杜雷及其聖經插圖

1832年1月6日，古斯塔夫·杜雷出生於法國名城斯特拉斯堡的艾爾薩斯鎮，父親是個建築工程師。他自幼喜愛繪畫，從摹仿報刊上的諷刺幽默畫走上藝術之路。1847年，他不滿16歲就前往巴黎謀生，為《笑》等周刊繪製滑稽可笑的插圖畫。他渴望接受繪畫藝術的專門教育，但難以支付高昂的學費，不得已而浪跡於巴黎街頭，時常出入展覽廳和博物館，在畫欄和報

廊前駐足觀看。羅浮宮美術館是他經常光顧之地，在那裡，憑著非凡的視覺感受力和心理悟性，他汲取了豐厚的藝術營養。

不久，杜雷的父親去世。為了負擔母親和兩個弟弟的生活，他不得不投入各種凡能掙到錢的工作：為當時流行的繪畫期刊、旅行書刊和五花八門的故事報刊繪製命題漫畫。同時他也出版一批畫冊，受到讀書界的矚目。

從1854年起，杜雷開始為世界文學名著繪製木刻插圖，相繼推出《拉伯雷作品集》、《巴爾扎克短篇詼諧小說集》、《神曲》、《大型對開本聖經》、《拉封丹寓言》、《唐吉珂德》等。他在木刻插圖領域如魚得水，悠遊自在，顯示出不可思議的藝術天賦。

隨著他的圖書市場日益擴大，杜雷雇用了越來越多的木刻工人。製作畫稿時，他先用鉛筆和刷子在木版上繪出草圖，再讓工人按其意圖進行雕刻。大致說來，表現日景時，他在白底上留出黑色線條；表現夜景時，則在黑底上刻出白色線條。起初，工人們顯得笨拙無能，常令杜雷氣憤惱怒；合作若干年之後，不少工人技術長進，其中的出色者已能準確理解畫家的意圖，且用刀具嫻熟老練地表達出來。杜雷通常把自己的名字刻在插圖的左下角，同時把刻工的名字刻在右下角。他最得意的刻工是匹散（H. Pisan），本書收錄的若干插圖——如《舊約物語》的開卷之作「要有光」和《新約物語》的壓卷之作「天使向約翰指示新耶路撒冷」——就是他的刀工。

杜雷為聖經繪製的系列插圖1865年首版發行於巴黎，輔讀文字為法文。翌年它就被譯成英文，在倫敦出版，當時共收入插圖229幅。隨後幾年，它被譯成幾乎所有歐洲語言和希伯來語，風靡整個基督教世界。嗣後一個多世紀，它在許多國家不斷再版重印，影響力經久不衰。加拿大多佛出版公司彙入從其他渠道搜集的杜雷聖經插圖12幅，於1974年出版計達241圖的《杜雷插圖本聖經》，向世界展示出杜雷聖經插圖的全貌。擺在讀者面前的這部畫冊將全面介紹這批插圖，其中《舊約物語》介紹139幅，《新約物語》介紹102幅。

杜雷以其天才的想像力和卓越的藝術稟賦再現出斑斕多姿的聖經世界。透過他的畫筆和刻刀，人們能走進聖經的家園，看到「肥沃新月形地帶」的幕幕景觀：起伏的山巒、茫茫的曠野、奔騰的河流、茂密的樹林、平靜的湖水和喧囂的大海，以及牧人的帳棚、工匠的房舍、豪華的王宮、莊嚴的聖殿、靜謐的村莊和嘈雜的街市……。也許，天真好奇的兒童還能從中發現一個動物天地，看到可愛的山羊、綿羊、牛、馬、驢、駱駝、狗、獅子、熊、大象，以及大魚和海怪。

透過杜雷的畫筆和刻刀，人們還能走進聖經的歷史，漫步於自上帝創世經以色列民族盛衰沈浮和耶穌傳道，至末日審判和新天新地降臨的歷史長廊，看到一個個各顯風采的聖經人物：亞當、夏娃、該隱、亞伯拉罕、以撒、雅各、約瑟、摩西、約書亞、底波拉、雅億、基甸、耶弗他、參遜、路得、掃羅、大衛、所羅門、以利亞、以利沙、阿摩司、以賽亞、彌迦、耶利米、巴錄、以西結、以斯帖、約伯、約拿、但以理、尼希米、以斯拉、多比、尤迪絲、馬卡比兄弟，以及耶穌、瑪利亞、施洗者約翰、十二門徒和聖保羅。隱藏在聖經字裡行間的人物和故事，突然間栩栩如生地活躍在讀者眼前了——這是多麼令人驚喜之事！

杜雷的繪畫以現實主義為主導風格。他筆下的人物無不洋溢著蓬勃旺盛的生命活力，毫無中世紀繪畫中常見的呆滯目光和萎靡狀態。他的角色往往筋骨強健、膂力過人，給人以積極健康的審美陶冶。即使處理某些超自然對象，比如天使和撒旦，他也把他們設計成凡人模樣，不同之處僅在於他們生有翅膀，撒旦的頭上還長了兩個可惡的角。為了強化其作品的歷史真實感，杜雷十分重視西亞北非的考古成就，常把某些文物的造型帶進繪畫。惟其如此，即使同為王宮，他筆下的埃及、巴比倫、波斯和以色列王宮才各不相同。

杜雷亦精通浪漫主義的想像和誇張，善於表現某些超現實情節或異乎尋常的場景。前者如「雅各的天梯」（《舊約物語》第二章11圖）、「十災擊打埃及」（第三章4、5圖）、「以利亞

升天」（第七章9圖），後者如「參遜與敵人同歸於盡」（第五章13圖）。在參遜與敵人同歸於盡的畫面中，三根倒塌的巨柱無論直徑還是高度都數倍於站立其間的參遜，二者形成極其強烈的對比，使讀者的心靈產生巨大的震顫。

另外，杜雷還長於巧妙地構圖，懂得疏密相間，將讀者的目光吸引到畫面的焦點上；擅長處理光和影，知道怎樣藉明暗對比抒發情感、表現主題。他的筆法或刀工特別細膩，能使人「一見鍾情」，不必耐心揣摩就認定為精雕細刻的上乘佳品。所有這些，都使杜雷的聖經插圖煥發出激動人心的生命活力，且擁有永恆的藝術魅力。

梁　工
河南大學聖經文學研究所所長
2002 年 10 月 20 日

目　錄

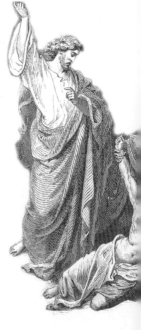

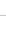

叁. 耶穌受難與復活

附錄：兩約之間紀事　296

耶穌誕生

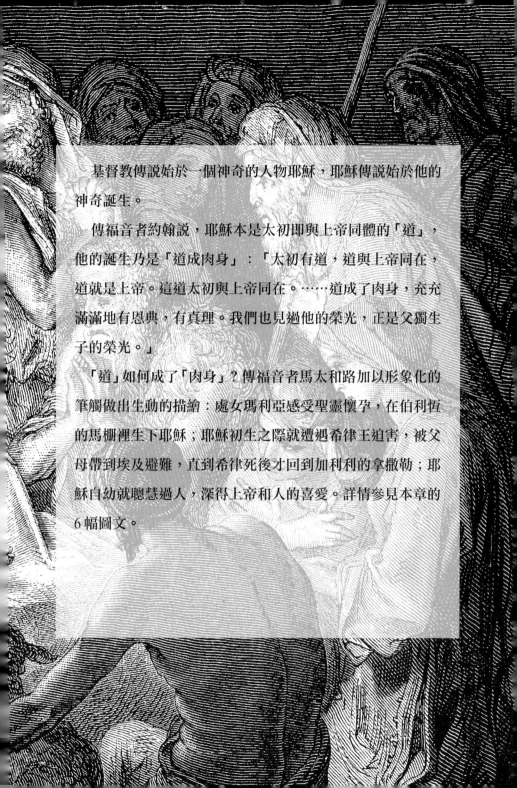

　　基督教傳說始於一個神奇的人物耶穌，耶穌傳說始於他的神奇誕生。

　　傳福音者約翰說，耶穌本是太初即與上帝同體的「道」，他的誕生乃是「道成肉身」：「太初有道，道與上帝同在，道就是上帝。這道太初與上帝同在。……道成了肉身，充充滿滿地有恩典，有真理。我們也見過他的榮光，正是父獨生子的榮光。」

　　「道」如何成了「肉身」？傳福音者馬太和路加以形象化的筆觸做出生動的描繪：處女瑪利亞感受聖靈懷孕，在伯利恆的馬棚裡生下耶穌；耶穌初生之際就遭遇希律王迫害，被父母帶到埃及避難，直到希律死後才回到加利利的拿撒勒；耶穌自幼就聰慧過人，深得上帝和人的喜愛。詳情參見本章的6幅圖文。

1-1 . 天使傳喜訊

在希律王統治猶太地區的時候，耶路撒冷城有個名叫撒迦利亞的祭司，他的妻子是亞倫家族的後代，名叫依麗莎白。夫婦二人歷來正直而虔誠，行事為人無可指摘。但他們卻沒有孩子，因為依麗莎白不能生育，而且他們都已老邁年高。

一天，撒迦利亞正在聖殿裡供職，一個天使出現在他面前，對他說：「撒迦利亞，不要害怕，上帝已聽到你的祈禱，你的妻子依麗莎白將給你生一個兒子，你要給他起名叫約翰。他將使許多以色列人重歸上帝。他必有以利亞的心志和能力，行在主的面前，使父子和平相處，使叛逆者回到正路上來，使人們為主的到來做好準備。」天使又說：「我是侍立在上帝面前的天使加百利，受上帝差遣前來告訴你這個喜訊。」

「天使傳喜訊」是耶穌降生傳說中膾炙人口的片斷，描寫天使加百利受命前往加利利的拿撒勒城，以優美的語詞告訴處女瑪利亞：她將因感受聖靈而懷孕，生下上帝的兒子耶穌。

在這段故事中，天使先預告依麗莎白將生下施洗者約翰，又預告瑪利亞將生下耶穌，前呼後應，相映生輝。

右圖：天使又對她說：「瑪利亞，不要害怕，你在上帝面前已經蒙恩。」
後圖：局部

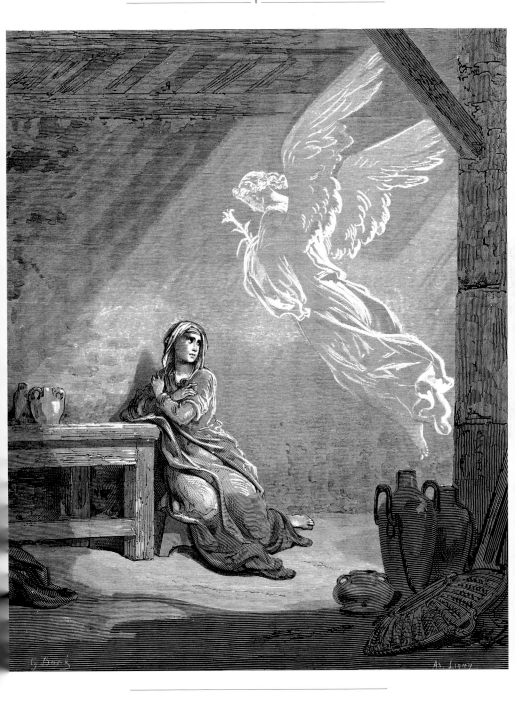

這件事發生後，依麗莎白果然懷孕了。在她懷孕的第六個月，上帝差遣天使加百利到加利利的拿撒勒城去，傳話給一個處女，名叫瑪利亞，這處女已經和大衛的後人約瑟訂了婚。天使來到她面前，對她說：「願你平安！主將與你同在，賜大福給你。」

天使又對她說：「瑪利亞，不要害怕，你在上帝面前已經蒙恩。你將懷孕，生下一個兒子，你要給他取名叫耶穌。他會偉大而卓越，被稱為至高上帝的兒子。上帝要立他為王，繼承他祖先大衛的王位。他將永遠做雅各子孫的王，他的國位無窮無盡。」

瑪利亞問天使：「我還沒有出嫁，怎麼能發生這樣的事呢？」

天使回答道：「聖靈要降臨到你身上，至高者的權能要蔭庇你。因此，你將生下的嬰兒必被稱為上帝的兒子。看看你的親戚依麗莎白吧，她雖已年紀老邁，被認為再不能生育，現在已有了六個月的身孕。這是因為上帝只要應許，就必定能完全實現。」

瑪利亞說：「我是主的婢女，願你的話成就在我身上。」

1-2 . 耶穌降生

那年，羅馬皇帝奧古士督頒佈命令，要求帝國境內的人民全都辦理戶口登記。當時正是居里扭任敍利亞總督的時候，人們紛紛回本鄉辦理登記手續。

約瑟是大衛的後代，應該到大衛誕生的城伯利恆去登記。他帶著訂了婚的瑪利亞從加利利的拿撒勒動身，那時瑪利亞已經有了身孕。到達伯利恆時，瑪利亞的產期到了，因為客棧裡沒有住宿的地方，就在馬棚裡生下頭胎兒子，用布包起來，放在馬槽裡。

在伯利恆的野外，一些牧羊人正在夜色中露宿，輪流看守著羊群。突然，天使向他們顯現，主的榮光從四面照射下來。他們驚恐萬狀，惶惑不安。

那位天使對他們說：「不要害怕，我有好消息告訴你們，這消息將給萬民帶來極大的喜樂。今天，在大衛的城裡，將要拯救你們的主基督已經誕生了。你們會看到一個嬰孩，用布包著，躺在馬槽裡，那就是記號。」

就在這時，一大隊天軍出現在那位天使周圍，頌讚上帝道：

「願榮耀歸於至高處的上帝，
平安歸給地上他所喜愛的人！」

天使在夜空中消失後，牧羊人彼此說：「我們到伯利恆去，看看那裡已經發生的事。」於是急忙來到伯利恆，找到瑪利亞、約瑟，以及躺在馬槽裡的嬰孩。

牧羊人看到這番景象，就把天使所說關於嬰孩的事告訴了大家。凡聽說這件事的人，都非常驚訝。

瑪利亞卻把所有這些事都牢記在心，反復思考。

牧羊人回去後，為他們所聽到和看到的事而讚美上帝，因為發生的一切都和天使的預言相吻合。

八天後，嬰孩行割禮的日子到了，瑪利亞就按天使的吩咐，給他取名叫耶穌。

在基督教世界，這段耶穌降生故事盡人皆知，有口皆碑。其中一些細節，如瑪利亞在伯利恆客棧的馬棚裡生下耶穌、天使向牧羊人報告好消息、天軍和天使同唱讚美詩、牧羊人看到躺在馬槽裡的嬰孩、牧羊人把天使的話告訴眾人等，早已成為歷代藝術家反復表現的創作素材。為紀念耶穌降生而設立的聖誕節（公曆 12 月 25 日）是基督教最盛大的節日，也是當今西方國家十分隆重的全民節日。

右圖：牧羊人……找到瑪利亞、約瑟，以及躺在馬槽裡的嬰孩。
後圖：局部

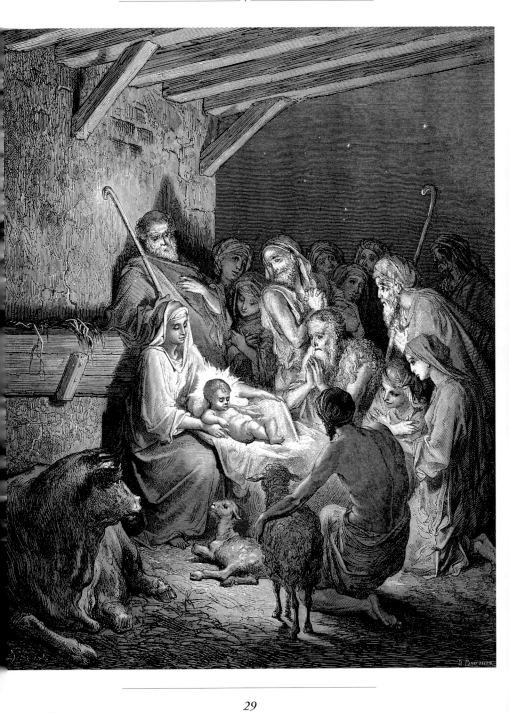

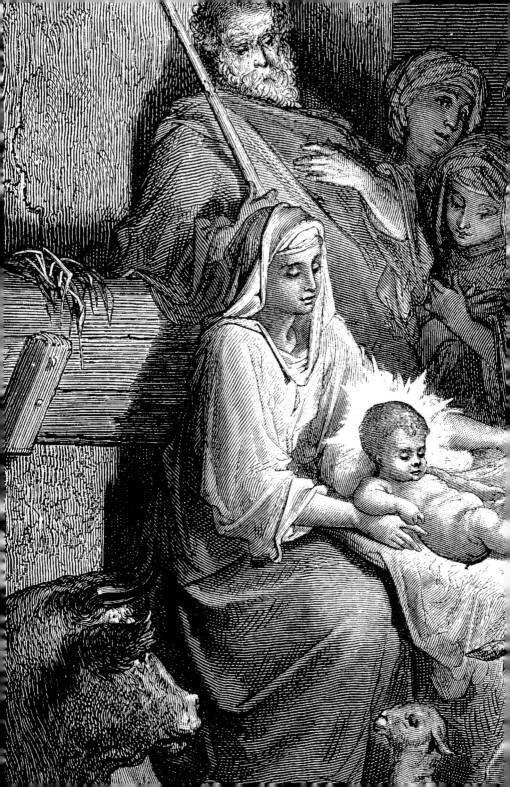

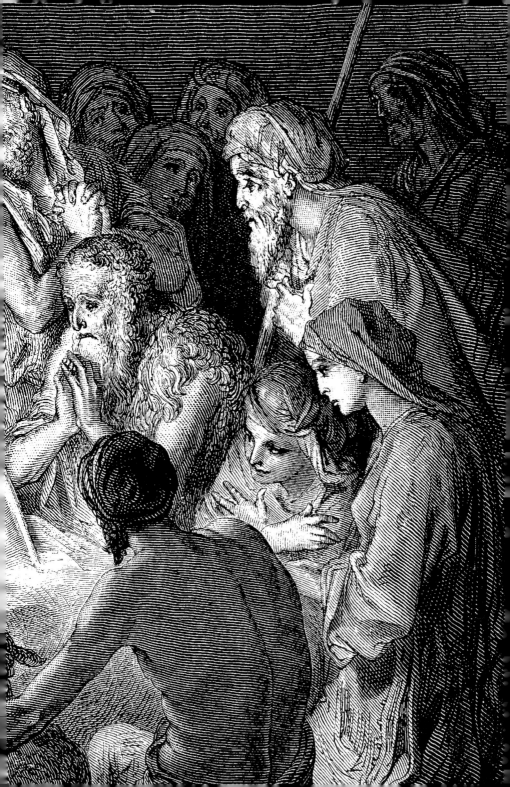

1-3 . 博士朝拜

耶穌出生在猶太地區的伯利恆，那是希律王統治的時候。耶穌出生後，幾個博士從東方來到耶路撒冷城。他們詢問道：「剛剛出生的猶太王在哪裡？我們在東方看到一顆明亮的新星升上夜空，知道他已經出生，特地前來向他敬拜。」

希律王聽說這件事，非常不安。所有的耶路撒冷人都很擔心。於是，希律王召集所有的祭司和律法師，向他們詢問基督會在哪裡出生。

他們告訴希律王，基督將降生於猶太地區的伯利恆，因為古代先知早有預言：

「猶太土地上的伯利恆啊，
你在猶太諸城中絕不無足輕重。
因為一位統治者要從你那裡出來，
他將牧羊我的子民以色列。」

希律王聞言更加驚惶。他秘密召見那幾位從東方來的博士，問清楚基督之星出現的準確時間，又派遣他們到伯利恆去。希律吩咐他們：「請你們仔細打聽那個嬰兒的下落，找到後立即向我報告，好讓我也去拜見他。」

本文生動簡明地記述了聖嬰耶穌降生後，東方博士們登門朝拜他的情景。作者對耶穌未作正面描繪，而是透過希律王的惶恐不安和博士們的極其恭敬，側面烘托出他的神聖和卓越。

右圖：那顆星在天上指引道路，直到那嬰兒的住處，才停在上方靜止不動。
後圖：局部

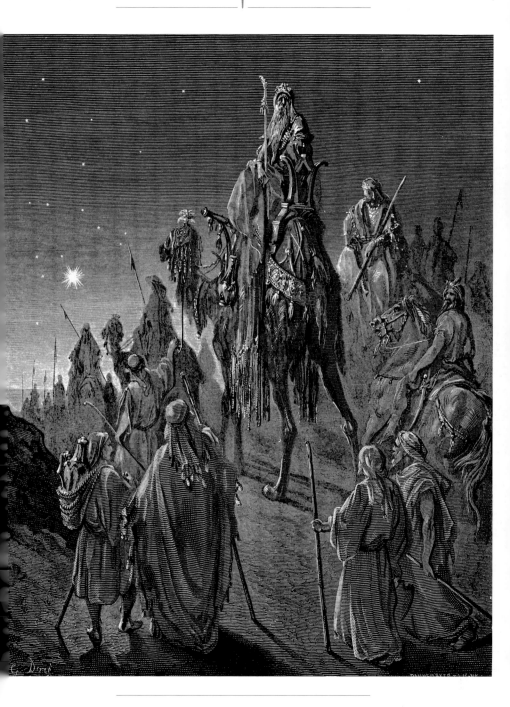

博士們遵照希律王的話，向伯利恆走去。一路上，他們在東方看見的那顆星在天上指引道路，直到那嬰兒的住處，才停在上方靜止不動。

博士們從星的位置辨認出那嬰兒所在的房子，欣喜若狂。他們走進房子，看見嬰兒和他的母親瑪利亞在一起，就畢恭畢敬地俯身下拜。然後，他們打開為嬰兒帶來的寶箱，取出金子、乳香和沒藥等貴重禮物，呈獻給他。

後來，他們在夢中得到上帝的指示，得知不能再回去見希律王，於是便從另一條路踏上歸途。

希律王在歷史上確有其人，是羅馬統治時期的猶太國王，希律王朝的創始人。其父安提帕特是以土買人，當過猶太總督，並因協助羅馬人作戰，獲得羅馬公民稱號。希律於公元前57年與羅馬三巨頭之一安東尼結為密友，前47年任加利利分封王，前40年被羅馬人任命為猶太國王；在位期間竭誠效忠於羅馬政府，相繼投靠安東尼和屋大維。最後於公元前4年去世。學術界據其卒年推測，耶穌出生於公元前4年之前。

據考故事中的博士本是來自波斯星象家。按照古代星象學理論，世間每有新生兒出生，天上便有新星升起。

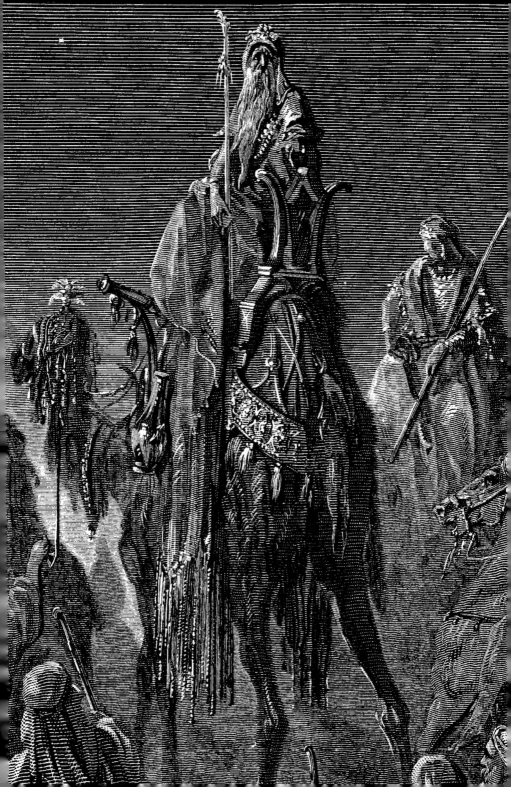

1-4 . 逃往埃及

關於新生兒耶穌的故事，福音書中有兩段記載，一段見於《路加福音》第2章，另一段見於《馬太福音》第2章。

《路加福音》說，到了摩西律法規定的潔淨之日，瑪利亞和約瑟帶著嬰兒耶穌一起去耶路撒冷，要把他獻在上帝面前。

耶路撒冷城裡有個名叫西緬的人，是個公正、虔誠的老人，一直期待著上帝恩助以色列。他從聖靈的啟示中得知，他未死之前將看到主所立的基督。這時他來到聖殿的院子裡，恰逢約瑟和瑪利亞抱著嬰兒走進大院。西緬接過嬰兒，抱在懷裡，稱頌上帝道：

「主啊，就按照你的應許，

讓你的僕人安然死去吧。

因為我已經親眼看見你的救恩，

那是你在萬民面前準備的。

他是一盞明燈，

既為外族人帶來光亮，

也為你的子民帶來榮耀。」

耶穌的父母聽到西緬老人關於耶穌的話，感到十分驚訝。西緬老人則向他們表示祝福。

在《路加福音》的紀事中，公義虔誠的西緬老人把嬰兒耶穌抱在懷中，欣然吟詩一首，深情地表達了對耶穌的由衷頌讚和由於得見耶穌而產生的無限欣慰之情；亞拿老人看到嬰兒耶穌時禁不住稱謝上帝，並把耶穌的事情傳揚出去，充分表明耶穌降生乃是萬眾翹首以盼之事。

《馬太福音》的紀事則向人展示出耶穌降生時的險惡環境。在民間傳誦的作品中，英雄的降生往往與眾不同，通常一出世就面臨重大災難，後來只因某種機緣，才化險為夷，轉危為安。古代的摩西如此，此刻的耶穌也如此。

右圖：約瑟……連夜帶著嬰兒和他母親逃往埃及。

後圖：局部

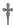

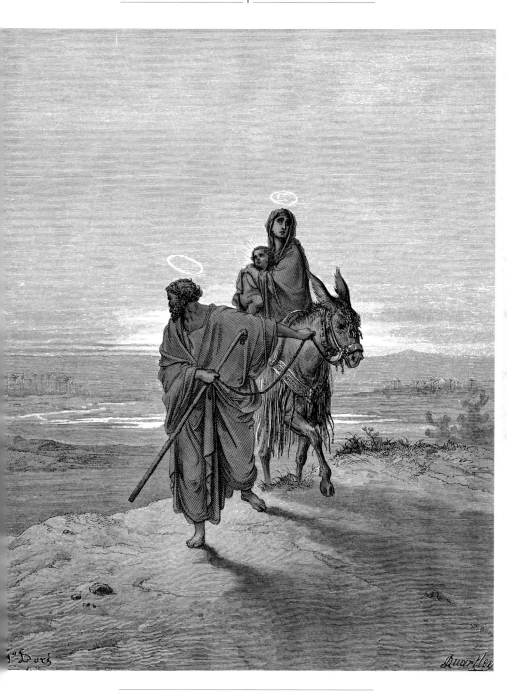

當時還有一個名叫亞拿的女先知，年輕時與丈夫只生活了七年，丈夫就死去，此後一直守寡，到現在已84歲。她從不離開聖殿，日夜敬拜上帝，不停地禁食禱告。此刻，她走到嬰兒耶穌和他父母那裡，向上帝謝恩，並把有關耶穌的事情告訴那些期待著耶路撒冷得拯救的人們。

《馬太福音》則續寫了「博士朝拜」的後事：博士們離去之後，天使出現在約瑟的夢中，對他說：「趕快起來，帶著嬰兒和他母親，逃到埃及去吧。沒有我的吩咐，你們不要離開那裡。因為希律想找到嬰兒，然後殺掉他。」

約瑟急忙起床，連夜帶著嬰兒和他母親逃往埃及。他們在埃及一直住到希律王死去。這件事應驗了上帝借先知之口說出的話：「我從埃及把我的兒子召出來。」

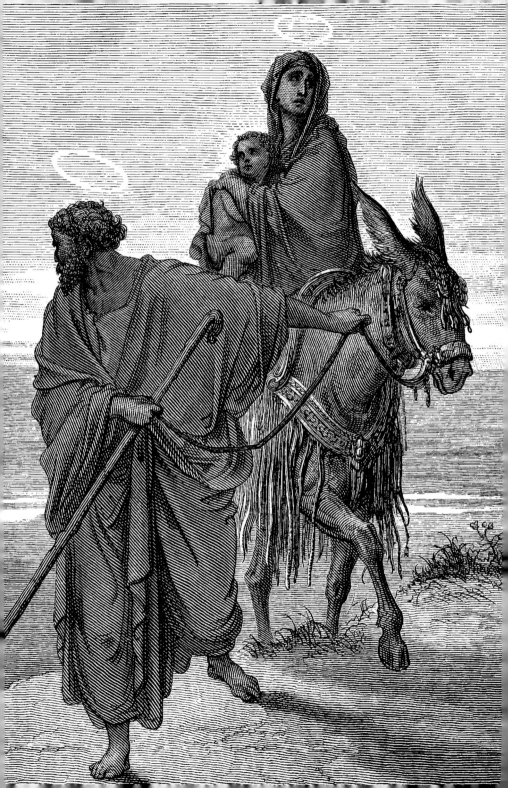

1-5 . 希律殺嬰

希律王發覺自己被博士們愚弄，勃然大怒。他按照博士們的話推算出嬰兒的年齡，下令把伯利恆和附近地區兩歲以內的男嬰統統殺死。

這件事應驗了古代先知耶利米的預言：

「從拉瑪傳出悲慟欲絕的哭聲，

那是拉結在為她的孩子們哭泣；

她聽不進別人的安慰，

因為她的孩子們被殺死了。」

希律王死後，在埃及，天使又出現在約瑟的睡夢中，對他說：「起來，帶著孩子和他母親回以色列去，因為那個想殺死這孩子的人已經死了。」

於是約瑟起床，要帶上孩子和他母親返回以色列。但約瑟聽說亞基勞繼承了他父親希律的王位，成為新的猶太王，又恐慌起來，不敢回去。他在夢中再次得到天使的指示，並受到警告。而後，他才帶著全家回到加利利。

他們在一個名叫拿撒勒的小城裡安家落戶，這件事應驗了先知的預言：「人們說他是拿撒勒人。」

歷史上的希律王以殺人成性著稱。他不但血腥鎮壓異己，在權力之爭的血泊中建起自己的王朝，在家族中也以暴虐聞名。他曾殺死叔父約瑟、妻子的外祖父胡肯奴二世、妻子馬利安妮、馬利安妮的母親和兩個兒子，雙手沾滿本家族親人的鮮血。

按福音書記載，為了除滅耶穌，他下令將伯利恆城裡及四境所有兩歲以內的男嬰都殺死，據此，後世西方語言中衍生出「希律式大屠殺」一語，喻指「意在斬草除根的大屠殺」。

右圖：希律王……下令把伯利恆和附近地區兩歲以內的男孩統統殺死。

後圖：局部

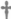

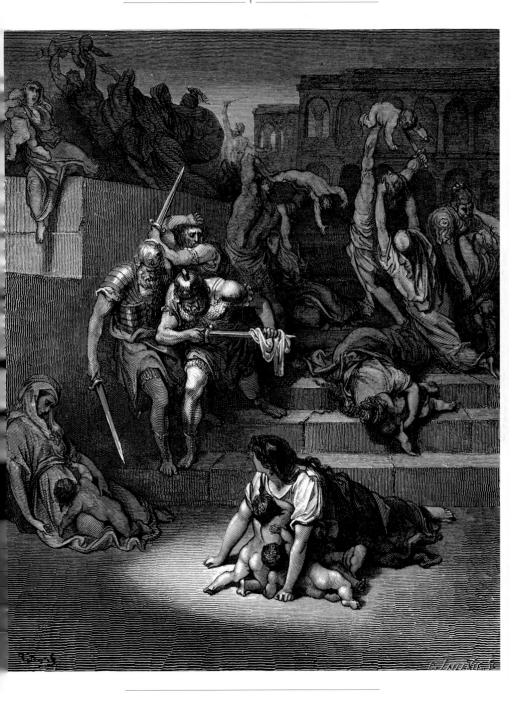

英國戲劇大師莎士比亞在《亨利五世》第三幕第三場中寫道，亨利王奉勸敵方總督儘快投降，以免遭到攻擊，使「發瘋的母親們沒命嘶號，那慘叫聲直衝雲霄，好比當年希律王大屠殺時的猶太婦女一樣」。

19世紀浪漫派詩人拜倫曾寫短詩《希律王哭馬利安妮》，借古喻今地說明害人者必害己，暴君殺人的利劍終將落在自己頭上。其中有如下詩句：

「馬利安妮啊！為了你，如今

害你流血的這顆心在流血，

報復心化為極度的悲辛，

狂怒的苦果是悔恨不疊。」（楊德豫譯）

1-6．孩童耶穌在聖殿

每年逾越節，耶穌的父母都到耶路撒冷去。耶穌12歲那年，他們又按照節期的禮儀帶著耶穌同去守節。節期過後，父母先走了，孩童耶穌卻留在耶路撒冷。

約瑟和瑪利亞不知道他沒走，還以為他正在和別人搭伴同行。離開聖城一天後，他們去親族和熟人中找他，找來找去找不到，只得返回耶路撒冷尋找。

三天後，他們回到聖殿，發現耶穌還在聖殿裡，站立在律法師們中間，一面聆聽一面提問。凡聽見他說話的人，都因他的聰明和對答如流驚奇不已。

約瑟和瑪利亞看到後也很驚異。瑪利亞問他：「兒啊，你為甚麼不說一聲就留下不走呢？你看，你父親和我擔心地找你來了！」

耶穌回答：「為甚麼找我呢？難道不知道我應當以天父的事為念嗎？」他說的這些話，約瑟和瑪利亞聽不明白。後來耶穌隨父母回到拿撒勒，事事都按他們的心意去辦。瑪利亞把所有這些事都記在心裡。

耶穌的智慧和身量，連同上帝和人喜愛他的心，都一齊增長。

這個片段是福音書關於耶穌青少年時代生活的惟一記載，表明耶穌從小就熱衷於聖殿的講經佈道，明確意識到自己是上帝的兒子，並深受上帝和世人的喜愛。

這段敘事強調耶穌自幼就有非凡的智慧，他的「智慧和身量，連同上帝和人喜愛他的心，都一齊增長」。

統觀整個福音書，耶穌多次被塑造成非凡的智者。他召選門徒後在家鄉拿撒勒的會堂裡講道，妙語連珠，語驚四座，使在場的人紛紛詢問：「這人從哪裡有這等智慧和異能呢？」

右圖：耶穌……站在律法師們中間，一面聆聽，一面提問。

後圖：局部

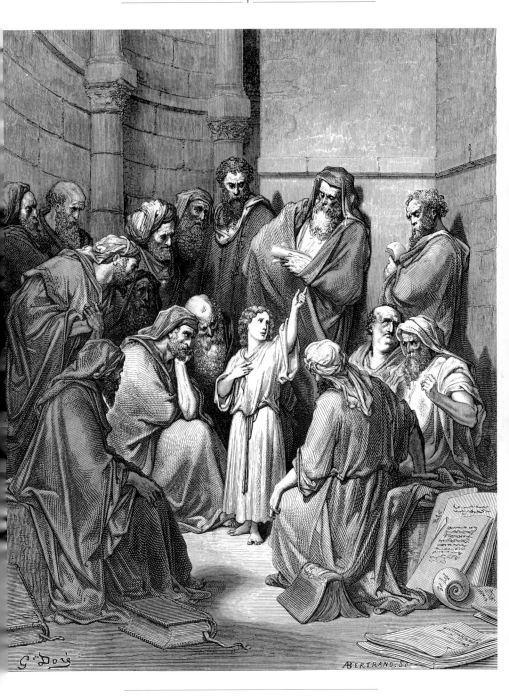

耶穌本人也確信他擁有超群的智慧。他曾說，南方的女王從地極而來，傾聽所羅門王的智慧言論，但「這裡有一人比所羅門更偉大」。他駁斥人們對施洗者約翰和他本人的荒謬之見時說：「智慧之子總以智慧為是。」語中所論「比所羅門更偉大」的「智慧之子」就是他自己。

　　保羅發表過「智慧基督」的議論，說：「基督總是上帝的能力，上帝的智慧」，還說：「上帝又使他（基督）成為我們的智慧、公義、聖潔、救贖」，使耶穌基督成為智慧的象徵。

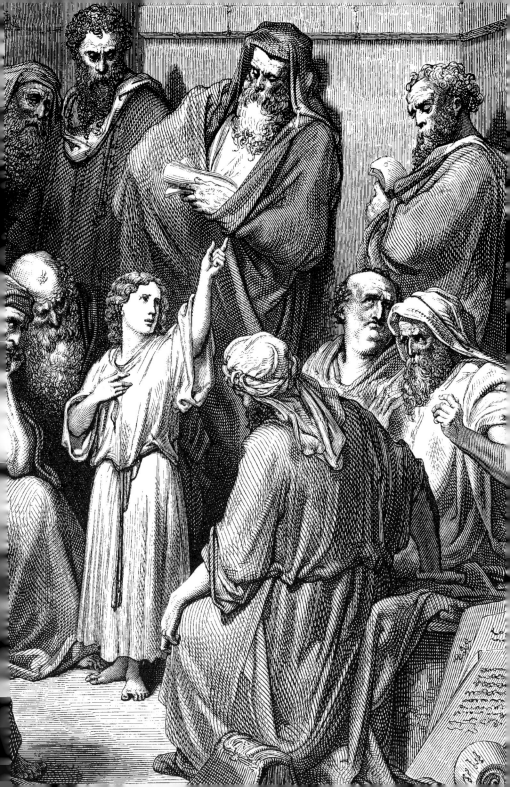

貳

耶穌傳道

　　耶穌大約 30 歲開始傳道，起初在加利利各城鎮巡迴講論，後來也去猶太、撒瑪利亞、推羅、西頓和該撒利亞、腓立比，最後進入耶路撒冷。他的傳道關係到四項內容：

　　首先，正式傳道之前接受施洗者約翰的洗禮，並接受魔鬼的試探。

　　其次，召選門徒。他設立 12 使徒，並從追隨的眾人中選出 70 人作門徒。

　　第三，行施神跡。據福音書記載，耶穌傳道期間行施了30多次重要神跡，它們可分成兩大類，一類是治病救人奇跡，如使瞎子看見、聾子聽見、啞巴說話、死人復活等，另一類是征服自然奇跡，包括變水為酒、平定風暴、在湖面上行走、以五餅二魚使 5000 人吃飽等。

　　最後是宣講教義。這方面的工作不時穿插著與法利賽人和撒都該人的鬥爭。

　　本章所錄 31 幅圖文以精湛的藝術畫面展現了耶穌的傳道生涯。

2-1 . 施洗者約翰佈道

羅馬皇帝凱撒·提庇留在位的第15年,本丟·彼拉多做猶太總督,希律·安提帕做加利利的分封王,希律·安提帕的兄弟腓力做以土利亞和特拉可尼的分封王,呂撒聶做亞比利尼的分封王,亞那和該亞法做猶太教的大祭司。

那年,撒迦利亞的兒子約翰得到上帝的召喚,走遍約旦河一帶地方,在曠野裡向人們傳道。他身穿駱駝毛衣服,腰間繫著皮帶,吃的是蝗蟲和野蜜。他勸告人們悔改,接受洗禮,使罪得到寬恕。這正如古代先知以賽亞預言的那樣:

「在曠野裡有人聲喊著說:
『預備主的道,修直他的路!
一切山窪都要填滿,
大小山岡都要削平!
彎彎曲曲的地方要被修直,
高高低低的道路要被鋪平。
凡有血氣的人,
都將看到上帝的救恩!』」

在基督教文化傳統中,施洗者約翰被視為耶穌的先行者,因為他不但為眾人施洗,也為耶穌施了洗。紀元前後巴勒斯坦各地活躍著許多猶太教派別,約翰顯然是一個深孚眾望的教派領袖,該派的首要禮儀是用河水為人施洗。但在基督教傳說中,他不但是耶穌的表兄,比耶穌年長六個月,還是古代先知以賽亞所言「為主預備道路」的人。

右圖:約翰……勸告人們悔改,接受洗禮。
後圖:局部

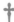

人們聽到約翰的勸告，都來接受他的洗禮。約翰看到許多法利賽人和撒都該人也來受洗，就對他們說：「你們這些毒蛇！誰告訴你們能逃脫那即將來臨的聖怒呢？你們要結出與悔改相稱的果子來，不要自以為是地說：『亞伯拉罕是我們的祖先。』」

「我告訴你們：上帝能讓這些石頭變成亞伯拉罕的子孫！現在斧頭已經準備好了，每一棵不結好果子的樹都將被砍倒，扔到火裡。」

他們問約翰：「那麼，我們應該怎麼辦呢？」

約翰回答：「有兩件大衣的人，要分一件給沒有的人；有食物的人也要這樣做。」

一些稅吏也來請約翰為他們施洗，問道：「老師，我們該怎麼辦呢？」

約翰對他們說：「不要收取法定以外的稅金。」

一些士兵也來詢問：「我們該怎麼做呢？」

約翰說：「不要用暴力索取金錢，不要用偽證控告人，對發給你們的錢糧要知足。」

2-2 · 約翰為耶穌施洗

所有的人都期待著基督到來，他們琢磨著約翰，猜想他也許就是基督。

於是，約翰解答人們的疑問道：「我只是用水給你們施洗。有一位比我更強有力的人將要來臨，我甚至不配為他解鞋帶，他將用聖靈和火為你們施洗。他將手拿簸箕，揚淨他的打穀場；把穀子裝進他的糧倉，再用永不熄滅的火焰把糠皮燒淨。」約翰還用許多別的話勸導眾人。

那時，耶穌從加利利到約旦河去，見了約翰，請求他施洗。約翰想讓他改變主意，對他說：「我本應受你的洗禮，你反而來找我！」

可是耶穌回答他：「我們暫且這樣做吧，因為這樣做合於上帝的要求。」約翰這才同意為耶穌施洗。

就這樣，耶穌接受了約翰的洗禮。他剛從水裡走上河岸，天就為他豁然敞開。他看見上帝的靈好像鴿子降下來，落在他身上。就在這時，一個聲音從天上傳來，說：「這是我的愛子，他令我非常喜悅。」

洗禮的歷史無疑比基督教更古老，耶穌的先驅者約翰因施行這一禮儀，而得名「施洗者約翰」。約翰為猶太眾人施洗，也為耶穌施洗，本文所述即約翰為耶穌施洗之事。

洗禮的來源不甚明晰，或謂古代利未人潔淨禮儀神聖化的結果。洗禮象徵浸入聖河，上帝藉以潔淨並救贖世人，世人則表示接受神恩，痛心悔罪，獲得靈性上的潔淨。後來，洗禮成為信徒正式入教的標誌，象徵信徒與基督建立合一的關係，和他同歸於死，又一起復活。

右圖：上帝的靈好像鴿子降下來，落在他身上。
後圖：局部

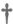

根據耶穌復活後對門徒的訓示，後世施洗者為受洗者行禮時，要宣告：「我奉聖父、聖子、聖靈的名為你施洗」。

施洗都用水進行，主要形式有二：

一是浸禮，把受洗者全身或半身浸入水中。一般在教堂內專用的洗禮池或洗禮盆中進行，條件不具備者也可在河裡或池塘裡進行。

二是點水禮，即在受洗者的額頭上灑水或滴水，新教各派大都採用此法。

基督徒相信，領受洗禮是免除原罪或本罪的重要步驟，也是接受上帝恩寵和印記的標誌。

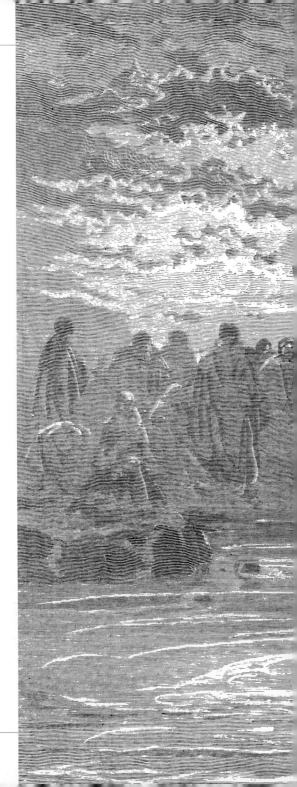

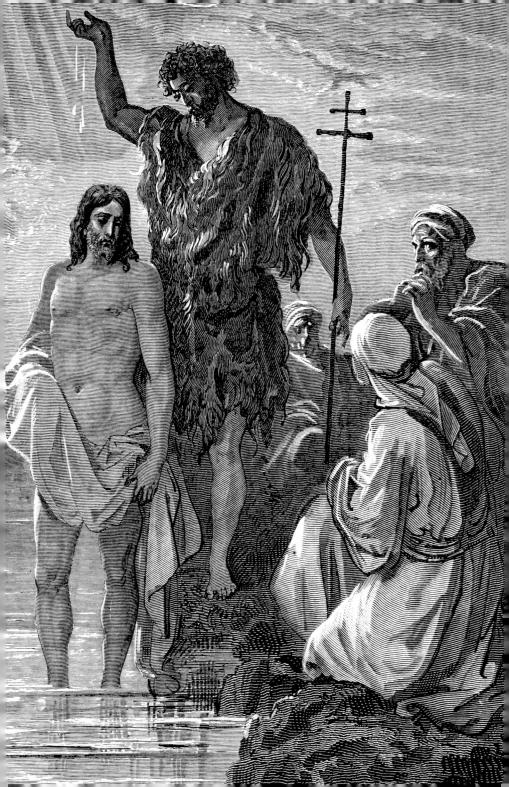

2-3 · 耶穌受試探

耶穌受洗後被聖靈引到曠野，接受魔鬼的試探。

耶穌禁食40晝夜而感到饑餓時，魔鬼過來對他說：「你如果是上帝的兒子，可以把這些石頭變成食物吃。」

耶穌引用聖經中的話回答道：「人活著不是單靠食物，乃是靠上帝所說的一切話。」

魔鬼又帶耶穌進入聖城，讓他站在殿頂上，說：「你如果是上帝的兒子，就跳下去吧，因為聖經上說：『上帝要為你吩咐他的使者，用手托住你，不讓你的腳碰在石頭上。』」

耶穌回答他：「聖經上也說：『不可試探主你的上帝。』」

魔鬼又帶耶穌登上最高的山，將世上的萬國和萬國的榮華都指給他看，對他說：「你如果俯伏拜我，我就把這一切都賜給你。」

耶穌回答：「撒旦，退去吧！聖經上記著說：『當敬拜主你的上帝，單單侍奉他。』」於是，魔鬼離開了耶穌，隨即有天使前來服侍他。

耶穌受洗和受試探是他為正式傳道而做的兩項重要準備。研究者認為，他在40晝夜禁食和戰勝魔鬼試探的過程中，嚴肅思考了上帝賦予他的使命和履行使命的正確方式，認定它不是追逐物質利益、圖謀超凡入聖和統治萬國的權力，而是絕對服從上帝的旨意和啟示。

右圖：魔鬼……將世上的萬國和萬國的榮華都指給他看。
後圖：局部

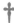

17世紀英國詩人米爾頓以此為題材，創作了著名史詩《復樂園》，再現了耶穌在曠野禁食40天之後，受魔鬼試探而毫不動心的故事：

魔鬼用奢華的筵席、金錢財富、大國的王位、雄壯的軍容和全世界的榮華，來誘惑耶穌，不能使他動心；改用古典文學、藝術、哲學等引誘他放棄自己的立場，結果也是徒然；又用暴風雨來恐嚇他，亦不能奏效。最後把耶穌帶到高山聖殿的塔尖上，叫他跳下去，考驗他是否神子；不料魔鬼自己卻目眩而下墜，耶穌則由天使迎入仙谷。

這部史詩借助耶穌形象，歌頌17世紀英國王黨復辟時期堅持正義的資產階級革命者，抒發詩人誓與敵人鬥爭到底的豪情壯志，以激勵人們在重重困難中抵制敵人的威脅利誘，保持革命戰士的信念道德和崇高氣節。

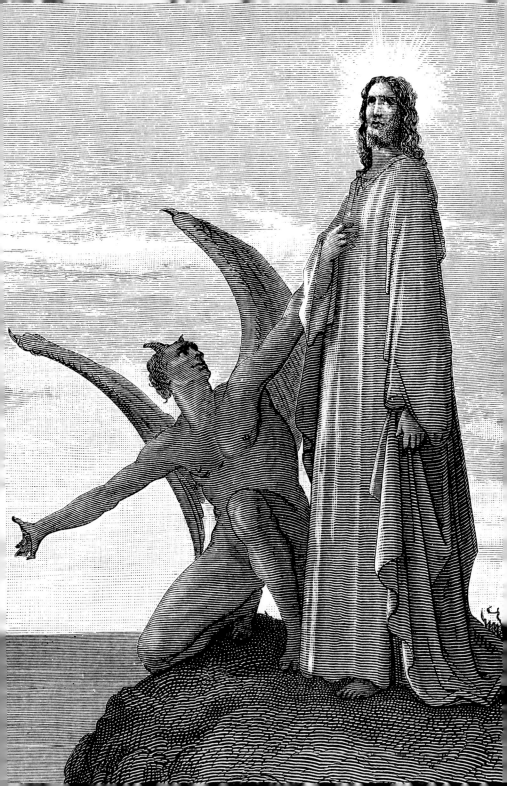

2-4 . 迦拿的婚宴

加利利的迦拿城有一雙新人舉行婚禮，耶穌的母親應邀出席，耶穌和門徒們也接受邀請前去赴宴。

宴會上親朋好友開懷暢飲，不久就把主人預備的酒喝乾飲盡。耶穌母親對耶穌說：「他們的酒喝完了。」

耶穌回答：「母親，請不要勉強我做甚麼，我預定的時間還沒有到。」

耶穌的母親吩咐僕人：「他讓你們做甚麼，你們就照他的吩咐做甚麼。」

院子裡有六口石缸，是猶太人行潔淨禮時用的，每口能盛大約100公升水。耶穌對僕人說：「把水缸都裝滿水。」他們就倒水入缸，一直倒到缸口。

接著，耶穌又說：「現在可以舀些出來，送給管宴席的人了。」原來，缸裡的水已經變成最好的酒。

僕人舀出用水變成的酒，送給管宴席的人。那人品嘗了不知從哪裡舀來了美酒後，就叫來新郎，責怪他說：「別人都是先上好酒，等客人喝夠了，才上普通的酒，你卻把最好的酒留到現在！」

福音書多次記載耶穌行施神跡奇事，如「治病奇跡」使啞巴說話、聾子聽見、瞎子看見、癱瘓人起身行走，甚至死人復活，又如「改變自然法則奇跡」變水為酒、平定風浪、行於海面、以五餅二魚使5000人吃飽等。

它們的敘述模式一般是三部曲：「病症、災難或困境——拯救方式（語言或動作）——奇異的效果」。

在迦拿的婚宴上變水為酒，是耶穌傳道後行施的第一個奇跡。其三部曲是：首先，婚宴陷入困境，酒喝光了；其次，耶穌施以拯救，吩咐僕人把水缸倒滿水；最後，奇跡出現，缸裡的水變成最好的酒。

右圖：耶穌對僕人說：
「把水缸都裝滿水。」
後圖：局部

這類神跡故事充滿奇異的
想像和適度的誇張,情節引
人入勝。其形成伴有明確的
目的性,意在頌揚主人翁的
偉大和卓越。它們往往結構
完整,語言洗練,遠離古樸
的原始神話,而達到較高的
文學層次,與晚近的人物傳
奇相接近。耶穌一身兼有神
人二性,其中神性因素的體
現方式之一,即其不時地行
施各類神跡奇事。

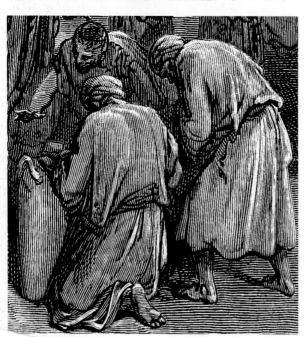

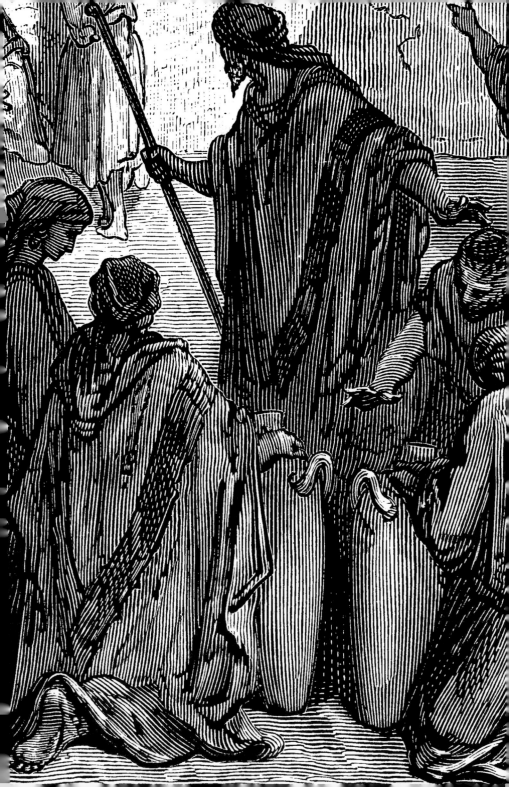

2-5 . 耶穌與撒瑪利亞婦女談道

一天耶穌從猶太回到加利利，途中路過撒瑪利亞。中午時分他來到敍加城，坐在雅各井前休息，門徒們則進城購買食物。這時，一個撒瑪利亞婦女前來打水，耶穌對她說：「請給我一點水喝吧！」

那女人奇怪地問：「你是個猶太人，怎麼向我們撒瑪利亞人要水喝呢？」原來，撒瑪利亞人和猶太人一向互不往來。

耶穌回答道：「你如果知道上帝的恩典，也曉得向你要水喝的人是誰，就會早早地向他求水，他也早就把活水給你喝了。」

婦人說：「先生，你沒有打水的器具，井又深，你說的活水從哪裡來呢？我們的祖先雅各把這口井留給我們，他自己和兒女、牲畜都喝這井裡的水，難道你比他們更偉大麼？」

耶穌回答：「人若喝了這井裡的水，還會再渴，但若喝了我賜的活水，就永遠不渴，因為我所賜的水，在他裡面要成為生命的泉源，湧流不息，直到永遠。」

婦人聽了這話，忙說：「先生，請你把這種水賜給我，使我喝了不再口渴，就用不著每天跑這麼遠來打水了。」

耶穌在雅各井旁與撒瑪利亞婦人談道，是福音書中的著名篇章，論及兩個要點：一、耶穌所傳之道是賜生命的「活水」，喝了就會「永不口渴」，「生命的泉源湧流不息，直到永遠」。二、「上帝是靈，必須用心靈和誠實去敬拜它」，因此，真正敬拜的地方不是北方的撒瑪利亞山，也不是南方的耶路撒冷城。

右圖：那女人奇怪地問：「你是個猶太人，怎麼向我們撒瑪利亞人要水喝呢？」
後圖：局部

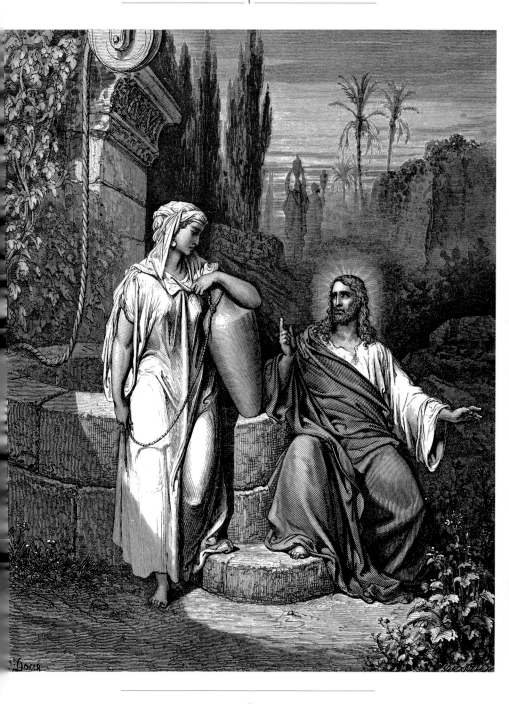

　　耶穌讓她去叫丈夫也來這裡，她說沒有丈夫。耶穌說：「你說沒有丈夫是對的，因為你已經有過五個丈夫。現在和你住在一起的，也不是你的丈夫。」

　　婦人驚奇地說：「先生，我看你一定是個先知。請問，我們的祖先一向都在這山上敬拜上帝，為甚麼猶太人卻說只有耶路撒冷才是敬拜的地方呢？」

　　耶穌回答她：「婦人，你應當相信我。我告訴你，時候快到了，敬拜的地方不是在這山上，也不是在耶路撒冷。那真正拜父上帝的，要用心靈和誠實拜他，因為上帝正要尋找這種敬拜他的人。上帝是靈，所以必須用心靈和誠實去敬拜他。」

2-6 · 先知回鄉無人敬

耶穌經常應用比喻向門徒講道，向他們解釋天國的奧秘。

一天，耶穌對門徒們說：「天國就像一粒芥菜種，有人把它種在地裡。它是所有種子裡最小的一粒，當它長大以後，卻能成為園子裡最大的植物，長成一棵參天大樹，連天上的鳥兒也飛來在樹枝間搭窩。」

耶穌給門徒講了另一個比喻：「天國就像是一小塊酵母，一個女人把它摻在一大塊麵裡做餅，它使整個麵團都發了起來。」

耶穌又對門徒說：「天國就像埋在田地裡的一塊寶物，有人偶然發現了它，又把它重新埋起來。他高興地把自己的所有東西都賣掉，去買下那塊地。」

耶穌還說：「天國就像尋找珍珠的商人，他發現一顆價值連城的珍珠時，就賣掉自己所有的一切，把那顆珍珠買下來。」

耶穌又說：「天國也像撒在湖裡的一張網，捕獲了各種各樣的魚。等網滿了，漁夫就把網拉上岸，然後坐下來，選出好魚，放進筐裡，把壞魚扔掉。到世界的末日也會如此，天使將把好人和壞人分開，把壞人扔進熊熊燃燒的熔爐裡，讓他們在烈火中切齒痛哭。」

耶穌傳道的足跡遍及加利利各地。他不論走到哪裡，都深受眾人尊崇，然而，回到自己的家鄉後卻遭到鄉鄰的鄙棄。後人從這段紀事中概括出「先知回鄉無人敬」之語，說明「熟人眼中無英雄」。該語與中國俗語「本地的薑不辣」、「物離鄉貴」、「牆裡開花牆外香」含義相通。

右圖：有人……呼叫起來：「他不就是木匠約瑟的兒子嗎？」
後圖：局部

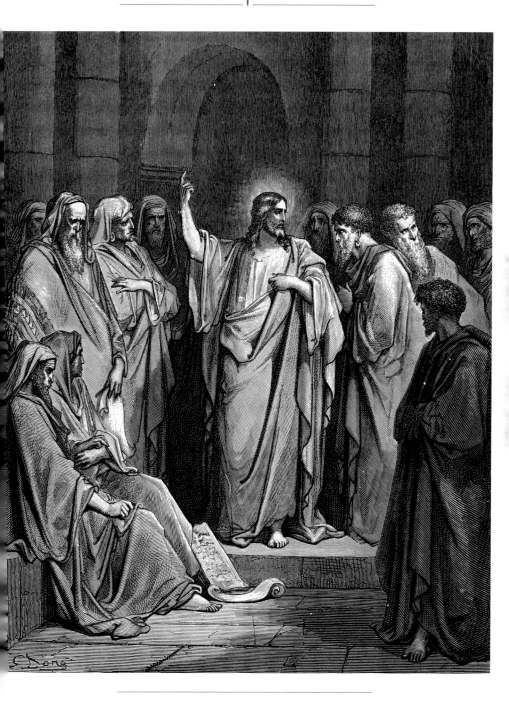

耶穌問他的門徒：「你們明白這些事
嗎？」

他們回答道：「明白。」

耶穌講完這些比喻後，就回到自己的
家鄉拿撒勒，在會堂裡教導人。人們聽
到他的高談闊論，都驚奇不已，彼此詢
問道：「他從哪裡得到這樣的智慧和力
量？」

有人認出他也是個拿撒勒人，不禁呼
叫起來：「他不就是木匠約瑟的兒子
嗎？他的母親不是叫瑪利亞嗎？他兄弟
不是叫雅各、約西、西門和猶大嗎？他
的姐妹不是和我們一起住在這裡嗎？既
然如此，他又從哪裡得到這種智慧和力
量呢？」

眾人認出耶穌果然是本地人，就厭棄
他，不能接受他。

耶穌見狀，慨然長歎道：「先知無論
在哪裡都受到尊敬，惟獨在自己的故鄉
得不到尊敬啊！」

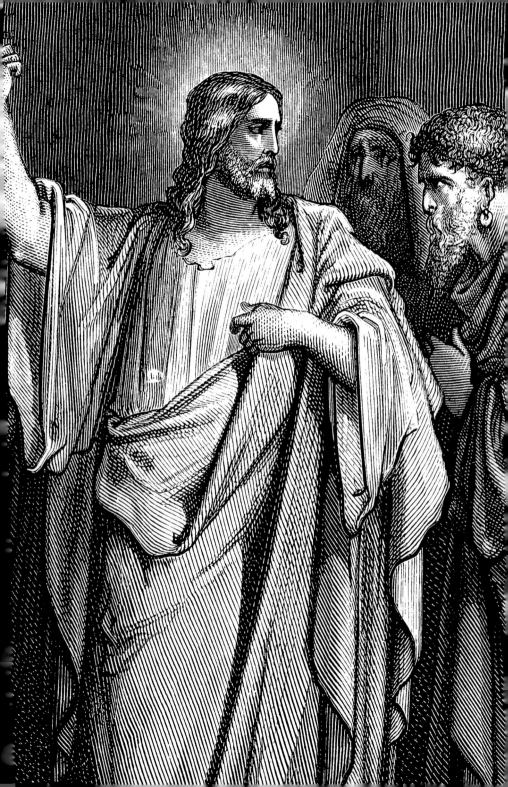

2-7 . 耶穌驅逐邪靈

耶穌來到加利利的迦百農城，在安息日那天向眾人佈道。人們對他的言論非常驚訝，因為從中能感受到莫大的權威性。

那時，猶太會堂裡有一個被邪靈附身的人，忽然大聲喊叫起來：「拿撒勒城的耶穌啊，你要把我們怎麼樣？你想毀滅我們嗎？我知道你是誰，你是上帝的聖者！」

耶穌斥責那人身上的邪靈說：「住口！從這人身上出來吧！」

耶穌的話音剛落，邪靈就把那人摔倒在眾人面前，從他身上逃走，絲毫也沒有傷害他。

眾人見狀驚奇不已，彼此議論道：「這是怎麼回事呢？他居然有權威和力量制伏邪靈，使邪靈聽命而離開所附的人！」

耶穌能驅趕邪靈的消息在附近地區迅速傳開了。

本文記載了耶穌驅逐邪靈（或趕鬼）的故事。在古代巴勒斯坦和其他一些地區，人們相信邪靈和鬼魔的存在，認為它們能控制人的肉體，使之陷入災病之中。

基於這種理解，一種趕鬼治病的職業應運而生。不難推測，耶穌生前就因精通趕鬼之術而享有盛譽。

但在基督教文化傳統中，耶穌根本區別於那些走江湖的趕鬼逐魔者，而被塑造成世人的拯救者；趕鬼只是他施行拯救的方式之一。

右圖：眾人……議論道：「這是怎麼回事呢？他居然有權威和力量制伏邪靈！」

後圖：局部

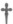

這件事過後，耶穌離開會堂，來到西門彼得的家。西門的岳母正在發高燒，眾人請求耶穌為她治病。耶穌就在她身邊斥責她身上的熱病；奇跡應聲出現了：西門的岳母馬上退了燒，站起身來，開始招待他們。

太陽落山時，人們把患有各種疾病的人都帶到耶穌那裡。耶穌把手逐個放在他們身上，把他們的病都治好了。

鬼從許多病人身上被驅趕出去，連喊帶叫地對耶穌說：「你就是上帝的兒子！」耶穌嚴厲地斥責他們，不許他們說話，因為鬼知道耶穌就是基督。

天亮的時候，耶穌出了城，獨自來到一個偏僻地方。人們到處尋找他，有人找到了，連忙拜倒在他面前，哀求道：「主啊，治癒我吧，你只要願意，就能治好我的病。」

但是，耶穌對他們說：「我必須到別的城去傳播天國的福音，因為我是為了傳福音才被差遣到世上。」於是，耶穌就在加利利的猶太各會堂繼續傳道。

2-8 . 耶穌呼召門徒

一天，耶穌站在革尼撒勒湖邊，向聚集在他周圍的人們傳講上帝的話語。他看到兩條船停在岸邊，其中一條是西門的，但漁夫不在船上，而在別處洗魚網。耶穌登上西門的船，讓西門撐船離開岸邊，然後坐在船幫上，向岸上的人們施教誨。

講完一段道理之後，耶穌對西門說：「把船撐到深水區去，在那裡撒網捕魚！」

西門回答：「主人啊，我們辛苦了一整夜，連一條小魚也沒有捕到。不過，既然你這麼說了，我就再撒網試試。」

漁夫西門把網撒進湖水中，不料竟捕到許多魚，多得幾乎把魚網撐破。他連忙打手勢，招呼另一條船上的同伴過來幫忙。另一條船上的漁夫聞訊趕過來，拉起網裡的魚，裝了滿滿兩船，險些把漁船壓沉。

西門彼得看到這情景，在耶穌面前跪了下來，對他說：「主啊，離開我吧，因為我是個有罪的人。」西門的同伴西庇太的兒子雅各和約翰看到捕了這麼多魚，也非常吃驚。

耶穌對西門說：「不要害怕。從現在起，你們要做捕捉人心的工作了，而不是捕魚。」於是，西門、雅各和約翰把船撐到岸邊，丟下他們所有的東西，跟隨了耶穌。

耶穌傳道期間召選了許多門徒，他們大都出身低微，被視為沒有學問的無名小民。其中最著名的是十二門徒：西門（又稱彼得）、雅各（西庇太的兒子）、約翰（雅各的兄弟）、安德烈（西門的兄弟）、腓力、巴多羅買、多馬、馬太（稅吏）、雅各（亞勒腓的兒子）、達太、西門（奮銳黨人）和猶大（出賣耶穌的加略人）。

右圖：耶穌……坐在船幫上，向岸上的人們施教誨。

後圖：局部

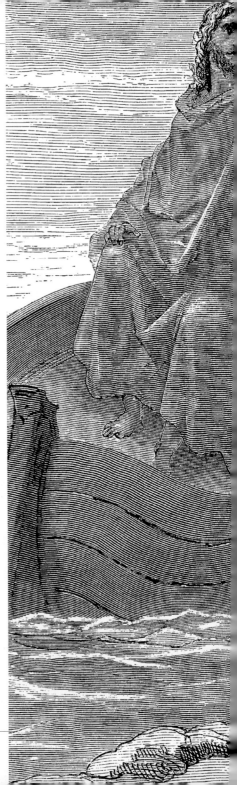

耶穌在湖邊行走時，看見亞勒腓的兒子利未正坐在城門口收稅的地方。他對利未說：「跟隨我來！」利未便站起身，跟著耶穌走了。

當天晚些時候，耶穌到利未家吃飯。同耶穌一起吃飯的人中有他的門徒，也有許多稅吏和罪人。一些法利賽人的律法師看到耶穌和這種人一起吃飯，就問他的門徒：「你們的老師為甚麼同稅吏和罪人一起吃飯呢？」

耶穌聽到這話，回答他們：「健康的人是不需要醫生的，只有病人才需要醫生。我來不是召喚正直人的，而是召喚罪人的。」

2-9 · 登山訓眾

耶穌登上一座小山，在林間坐下來，門徒們聚攏在周圍，耶穌開始教導他們：

「虛心的人有福了！

因為天國是他們的。

哀慟的人有福了！

因為他們必得安慰。

溫柔的人有福了！

因為他們必承受地土。

饑渴慕義的人有福了！

因為他們必得飽足。

憐恤的人有福了！

因為他們必蒙憐恤。

清心的人有福了！

因為他們必得見上帝。

使人和睦的人有福了！

因為他們必稱為上帝的兒子。

為義受逼迫的人有福了！

因為天國是他們的。」

耶穌勉勵門徒要作「鹽」和「光」。他說：「你們要作世上的鹽。鹽如果失去鹹味，還有甚麼用處呢？只能被扔掉，任人踐踏。你們還要作世上的光。你們的光應該照亮在人們面前，你們的善行應該讓眾人看見，好把榮耀歸給你們在天上的父。」

「登山訓眾」是耶穌著名的訓誨言論集，因傳為耶穌登山時所講，故名。由「八福」、「鹽和光」等二十多篇短文彙成，內容涉及倫理、道德和信仰，言辭精闢，內涵深湛，歷來被公認為基督教思想的基石。

右圖：門徒們聚攏在周圍，耶穌開始教導他們……。
後圖：局部

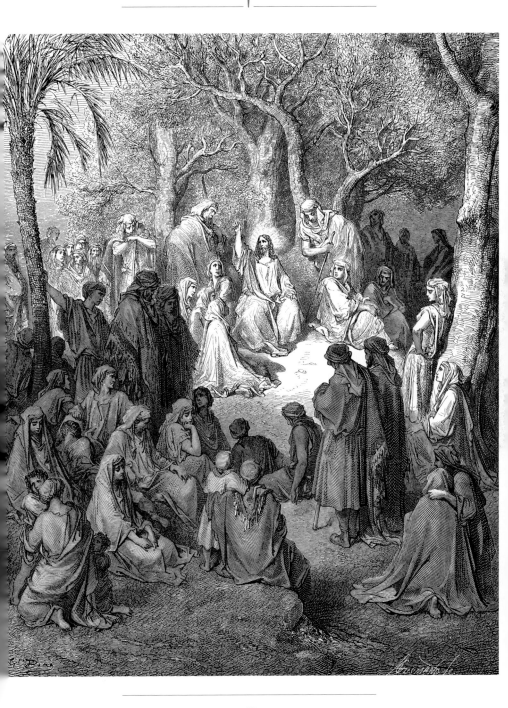

談到報復，耶穌對門徒說：「你們聽到過『以眼還眼，以牙還牙』的說法吧？我告訴你們，不要同惡人作對。如果有人打了你的右臉，就把左臉也伸給他由他打。如果有人去法院控告你，想搶走你的內衣，就讓他連外套一起拿去。如果有人強迫你陪他走一里路，就陪他走二里。如果有人向你要甚麼東西，就把他想要的東西給他，不要拒絕。」

耶穌要求門徒愛所有的人：「你們也聽說過這樣的話：『愛你們的朋友，恨你們的敵人。』但是我告訴你們，要愛你們的敵人，為迫害你們的人祈禱。只有這樣，你們才能成為天父的孩子。因為天父讓太陽升起，照耀好人也照耀壞人；讓雨水降下，潤澤正直的人，也潤澤邪惡的人。」

耶穌還要求門徒嚴以律己、寬以待人：「為甚麼只看見別人眼裡有刺，卻看不見自己的眼裡有梁木呢？既然你眼裡有梁木，怎能對你的兄弟說『容我去掉你眼中的刺』呢？虛偽的人啊，還是先移去你自己眼中的梁木吧，只有這樣才能看得清楚，把你兄弟眼裡的刺挑出來。」

2-10 · 安息日是為人設立的

在一個安息日，耶穌和門徒們穿過一片麥田，他的門徒邊走邊摘麥穗吃。法利賽人看見了，就對耶穌說：「瞧，你的門徒為甚麼在安息日做違法的事呢？」原來，按照摩西律法的規定，安息日只能休息，不能做任何工作。

耶穌回答：「書上記載大衛王和他手下的人饑餓貧乏時怎麼做的，難道你們不知道嗎？那是在亞比亞他當大祭司的時候，大衛曾去上帝的殿裡吃了獻給上帝的陳設餅。摩西律法規定，除了祭司之外，別人吃這種東西都不合法，但大衛還是拿了一些，自己吃，也給他手下的人吃。」

然後，耶穌對法利賽人說：「安息日是為人設立的，人不是為安息日設立的。所以，人子才是每一天的主宰，也是安息日的主宰。」

耶穌又來到猶太會堂，那裡有個人的手殘廢了。一些猶太人想抓到把柄控告耶穌，就緊緊地盯住他，看他是否為那個人治病。

耶穌對那個殘疾人說：「你站到大家面前來！」接著又對眾人說：「在安息日，人應該做好事呢，還是應該做壞事？應該救人呢，還是應該害人？」可是沒有人吱聲。

耶穌氣憤地看著周圍的猶太人，因他們的頑梗而憂傷。接著對那個殘手的人說：「把手伸出來。」那人剛一伸出手，耶穌就將其殘疾根除掉。

法利賽人看後惱怒地離去，他們要和希律黨人合謀除掉耶穌。

耶穌認為，對當年猶太人尊為金科玉律的摩西律法要領略其精神，而必不拘泥於某些字面的規定；判斷某人是否犯罪，根本原則是看他是否維護了人的利益，而不在於是否違背了某一律法條文。

耶穌的門徒安息日時從麥田經過，因饑餓難忍而掐麥穗吃，這引起法利賽人的非難；耶穌在安息日給手臂殘疾的人治病，法利賽人也視為大逆不道，違犯了「安息日不得做工」的規定，犯了大罪。

耶穌則針鋒相對地提出：「安息日是為人設立的，人不是為安息日設立的」，所以，在安息日做善事是無可非議的。他設喻質問道：「一隻羊在安息日時掉進坑裡，你們中間有誰不抓住它，拉上來呢？」

在後世西方語言中，「安息日是為人設立的」，轉喻「人是萬務的尺度」。

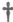

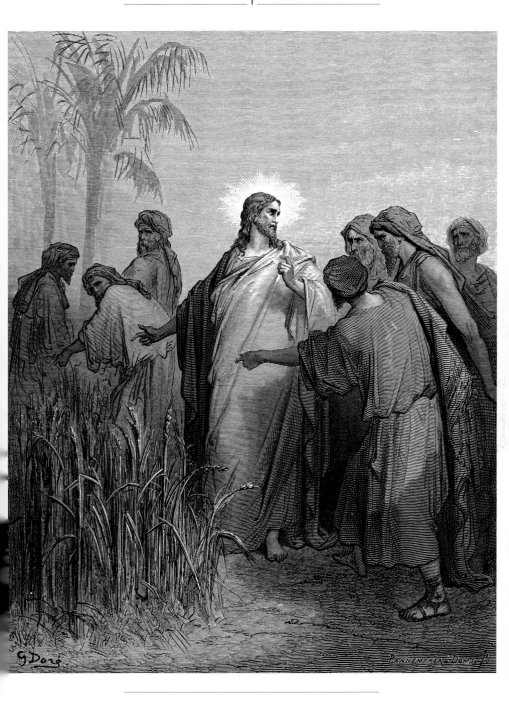

2-11 · 有罪婦人得寬恕

有個法利賽人邀請耶穌和他一起吃飯，耶穌便去了他家，倚靠在桌邊。當地有個犯過罪的女人，她聽說耶穌在那個法利賽人家吃飯，就拿了一個裝滿香膏的玉石瓶，來到那個法利賽人的家。

那個女人站在耶穌身後，在他腳邊哭泣著。她的淚水打濕了耶穌的腳，她就用自己的頭髮去擦，並親吻耶穌的腳，還把香膏抹在他腳上。

那個請客的法利賽人看到這情景，不禁暗想，如果這人是先知，他應該知道那個碰他腳的女人是個怎樣的人，應該知道她乃是個罪人。

耶穌看出他的心思，對他說：「西門，我有話要對你講。」

西門回答：「老師，請講吧。」

耶穌說：「從前，有兩個人同欠一個債主的債，其中一人欠了五百塊銀幣，另一個欠了五十塊銀幣。由於這兩人都無力償還，債主就慷慨地把他們的債都免了。關於這件事，你說，他們兩人哪個更感激債主？」

西門回答道：「我想是那個獲得免債更多的。」

耶穌主張待人要有仁慈寬恕之心。他說：「如果你們寬恕了別人的過錯，你們在天上的父就會寬恕你們的過錯。你們不寬恕別人，你們的天父也不會寬恕你們。」本文提供了寬恕罪人的典範一例。至於那個犯罪的女人為何能得到寬恕，是因為她的行為顯示出了信心，就如耶穌所言：「你的信仰救了你。」

右圖：「她的許多罪孽被寬恕了，因為她表現出了深厚的愛。」
後圖：局部

耶穌說：「你判斷得對。」然後，他轉向那個女人，對西門說：「你看到這個女人了吧。我進了你家，你並沒有給我水洗腳，可是，這個女人卻用她的淚水為我洗了腳，又用自己的頭髮去擦；你並沒有親吻歡迎我，可這個女人卻一進門就不停地親吻我的腳；你並沒有用油抹我的頭，可她卻用香膏抹我的腳。

「因此，我告訴你，她的許多罪孽被寬恕了，因為她表現出了深厚的愛。得到寬恕少的人是由於他的愛心少。」

耶穌對那個女人說：「你的罪被寬恕了！」

見此情景，那些和耶穌一同吃飯的人心中暗想：「這個竟然能寬恕罪過的人是誰呢？」

耶穌對那個女人又說：「你的信仰救了你，平平安安地回去吧！」

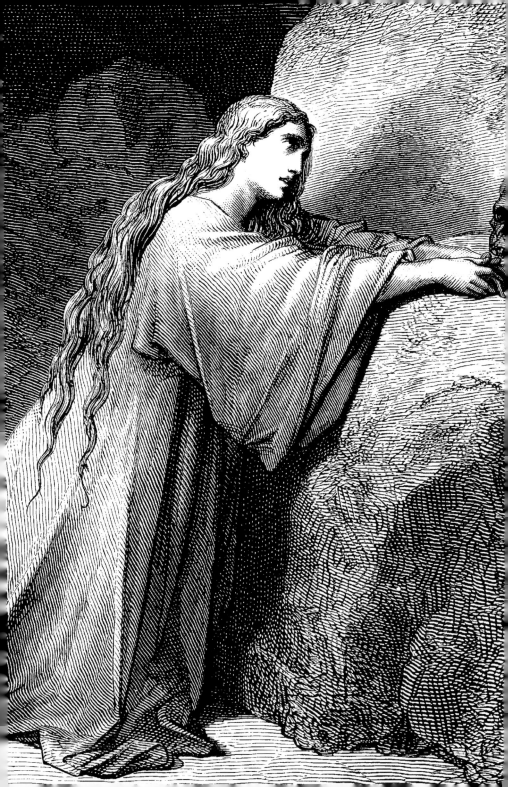

2-12 · 耶穌和別西蔔

一天，有人把一個被鬼附著、又瞎又啞的人帶到耶穌跟前，耶穌很快醫治好了他，使他又能看見，又能說話。眾人都很驚奇，說：「這不是大衛的子孫嗎？」

但法利賽人卻說：「這個人趕鬼，無非是靠著鬼王別西蔔罷了。」

耶穌知道他們心裡正在想甚麼，就說：「國家相紛爭，必然會衰敗；一城一家自相紛爭，也肯定破碎。如果撒旦驅逐撒旦，就是自相紛爭，他的國怎能站立得住？如果我趕鬼是靠著別西蔔，你們的子弟趕鬼又是靠誰呢？他們將斷定你們是錯的。如果我靠上帝的靈趕鬼，就證明上帝已經在你們中間掌權。」

耶穌又說：「誰能闖進壯士的家門行竊呢？除非先把壯士捆綁起來，才能竊取他的家。

「不與我同在的人就是反對我，不幫助我聚攏羊群的人就是驅散它們。我告訴你們，一切罪過和誹謗的話都可以得寬恕，惟獨褻瀆聖靈不能得寬恕。說話冒犯了人子的人能得到寬恕，但是，冒犯了聖靈的人，不論是今生還是來世，都得不到寬恕。」

耶穌告誡在場的法利賽人：「你們必須種好樹，才能結好果。如果你們種的是壞樹，必定結出惡果來。果實的好壞是由樹的好壞決定的。

「你們這窩毒蛇，你們這些邪惡的人，怎麼能說出好話來呢？一個人心裡是怎麼想的，嘴裡就會怎麼說出來。一個好人說的好話，發自內心蘊藏的美好；一個壞人說的壞話，則發自內心潛藏的邪惡。

「我告訴你們，在審判之日，所有的人都必須解釋清楚他們無心說出的每一句話。依據你們的話，你們可能被判無罪；同樣依據你們的話，你們也會被判有罪。」

本文再次述及耶穌趕鬼治病的卓越才能。他這方面的能力如此之強，以致被法利賽人污蔑為「靠著鬼王別西蔔」趕鬼。「別西蔔」意謂「蒼蠅之主」，是西亞一些民族傳說中的鬼王。

在後世，「靠著鬼王別西蔔趕鬼」成為一句成語，意謂「以毒攻毒」、「以惡除惡」。故事中耶穌的另一些言論也演變成格言警句，如「你們必須種好樹，才能結好果」、「一個人心裡是怎麼想的，嘴裡就會怎麼說出來」。

右圖：耶穌很快醫好了他，使他又能看見，又能說話。

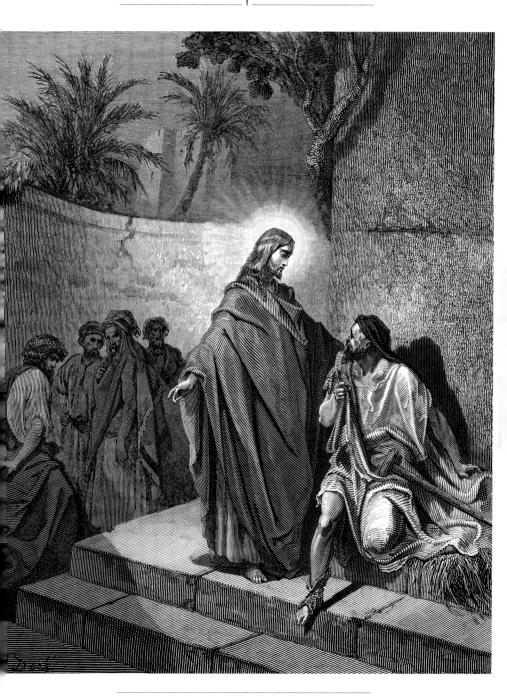

2-13 · 耶穌平息風暴

那天晚上，人們領著許多被鬼附身的人來見耶穌，耶穌只用一句話就趕出所有的鬼，治好所有的病人。這就應驗了先知以賽亞的預言：

「他解除了我們的痛苦，
治癒了我們的病患。」

耶穌看到身邊圍著許多人，就吩咐他們渡湖到對岸去。一位律法師走過來，對耶穌說：「先生，無論你到哪裡去，我都跟著你。」

耶穌對他說：「狐狸有穴，飛鳥有窩，但人子連枕頭的地方也沒有。」

一個門徒走過來，對耶穌說：「主啊，請允許我先去安葬我的父親，然後再來跟隨你。」

耶穌回答：「你跟我走，讓死者去埋葬自己吧。」

當天夜裡，耶穌對門徒們說：「我們到湖對岸去吧。」於是，門徒們離開人群，和耶穌一起登上一條船，周圍還有幾條船同行。

這時氣候驟變，一陣風暴突然刮起來，高大的浪頭騰空而起，小船眼看就要被湖水灌滿。門徒們個個驚惶失措，耶穌卻在船尾安穩睡覺。門徒們急忙喚醒他，說：「老師，我們快被淹死了，你不管不顧嗎？」

耶穌醒了，站起身來，斥責狂風，對湖水說：「安靜吧！靜下來！」

風暴立刻停止了，湖面變得一片平靜。若非人們的衣服已被浪花打濕，真看不出剛才還是狂風巨浪。

耶穌轉身對門徒們說：「你們為甚麼害怕呢？難道你們到現在還沒有信仰嗎？」

然而，門徒們仍然十分惶恐。他們覺得耶穌的異常能力不可思議，彼此議論道：「他到底是甚麼人？連風暴和湖水都聽命於他。」

與耶穌同時代的人們認為，只有兩種方法——預言應驗和行施奇跡——能確認某人擔負著超自然的神聖使命。福音書的作者們一再使用了這兩種驗證方法。

他們確信古代先知只是為了預告耶穌的使命才發預言；他們深信不移：耶穌擁有行施各種奇跡的非凡能力。

耶穌行施的奇跡遍佈福音書各處，本文即一個生動例子：當風暴驟起、湖水洶湧之際，門徒們個個不知所措，惟獨耶穌若無其事安睡船艙，繼而鎮定自若地發佈命令，使惡劣的天氣轉瞬間就風平浪靜。

右圖：耶穌……斥責狂風，對湖水說：「安靜吧！靜下來！」
後圖：局部

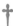

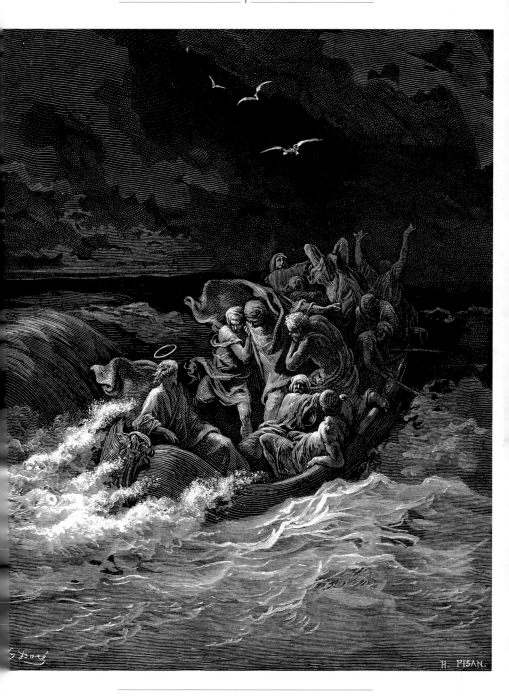

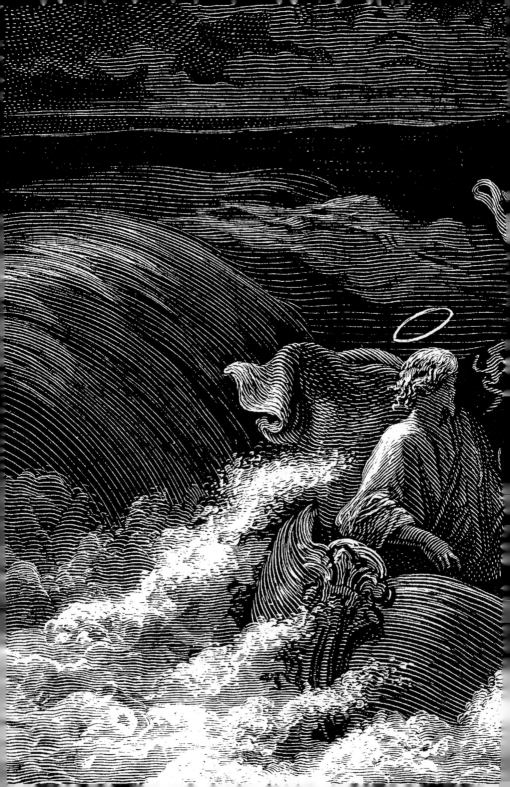

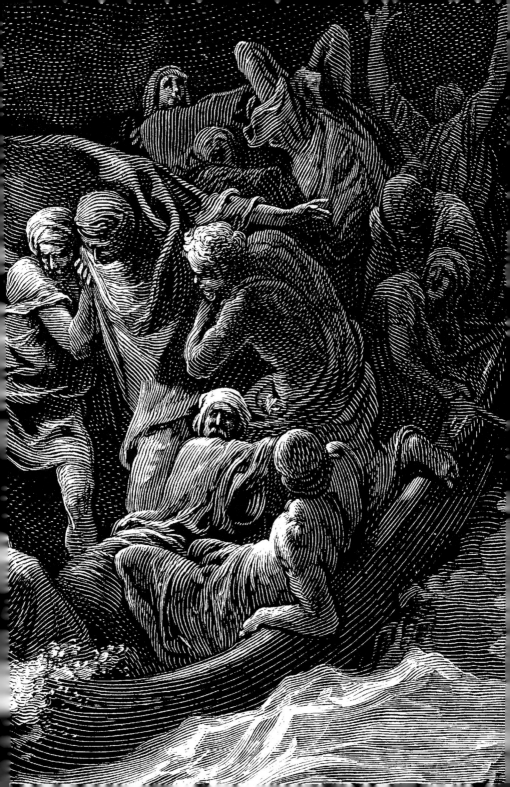

2-14 · 耶穌救活睚魯的女兒

耶穌在幾個地區巡行傳道之後返回加利利，等候已久的人們都去迎接他。這時，一個名叫睚魯的人來到耶穌面前，跪在他腳邊，懇求他到自己家中去一躺，因為他年僅十二歲的女兒快死了。睚魯是會堂管事，只有這一個女兒。

耶穌立即動身到睚魯家去，一大群人簇擁在他的周圍。人群裡有一個女人，患血漏病已經十二年，雖然傾其全部錢財投醫問藥，卻沒有人能治好她的病。她來到耶穌身後，用手摸摸耶穌的衣邊，哪知，她的血漏竟立即止住了。

耶穌問道：「誰摸了我的衣邊？」

所有的人都不承認。彼得說：「老師，大概是人多擁擠，有人不留神碰到了你！」

耶穌卻說：「有人故意摸了我，因為有能量從我身上釋放出去。」

那個女人知道瞞不住耶穌後，就戰戰兢兢地走上前去，跪在耶穌面前，當著所有人的面告訴他，是她摸了他的衣邊，她為甚麼這樣做，以及她的病如何立即就痊癒了。

這是又一個耶穌治病救人的奇跡故事，特意強調了信仰的重要性：患血漏病的女人相信耶穌能治好她的病，她的病果然被治好；睚魯相信耶穌能救活他的女兒，他的女兒果然被救活。

右圖：耶穌⋯⋯對她說：「女兒，起來吧！」
後圖：局部

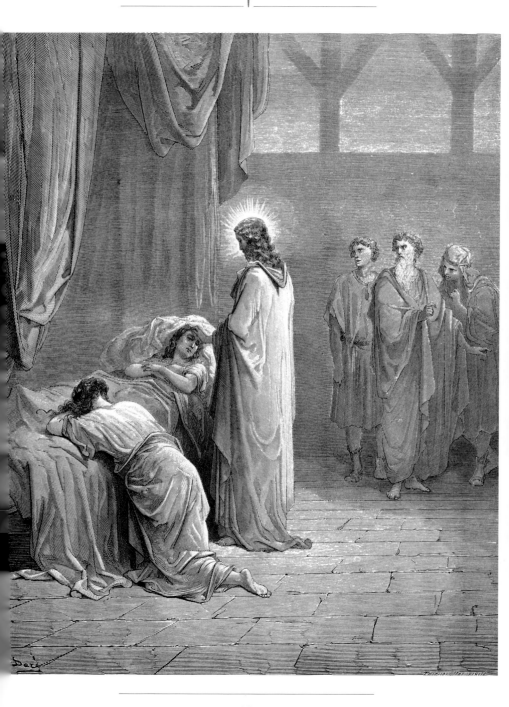

　　耶穌聽了她的話，安祥地對她說：「女兒，你的信仰救了你。平平安安地回去吧！」

　　就在耶穌說這話的時候，有人從睚魯家裡趕來，對睚魯說：「你女兒已經死去了，別再麻煩老師了。」

　　耶穌無意中聽到這句話，對那個會堂管事說：「不要害怕，儘管相信就是了，她會治好的！」

　　耶穌來到睚魯家後，讓人們都在門外等著，只叫彼得、約翰、雅各和孩子的父母陪他走進屋。這時，所有的人都為了小女孩的死而痛哭哀泣。耶穌對他們說：「別哭了，她沒有死，只是睡著了。」

　　有人禁不住嘲笑耶穌，因為他們知道，小女孩已經死了。但耶穌拉著小女孩的手，對她說：「女兒，起來吧！」

　　那女孩的靈魂立刻回到她身上，她很快站了起來。耶穌見狀，便吩咐人們拿東西給那個小姑娘吃。

　　孩子的父母驚訝得目瞪口呆。

　　耶穌囑咐眾人，不要把看到的事情告訴任何人。

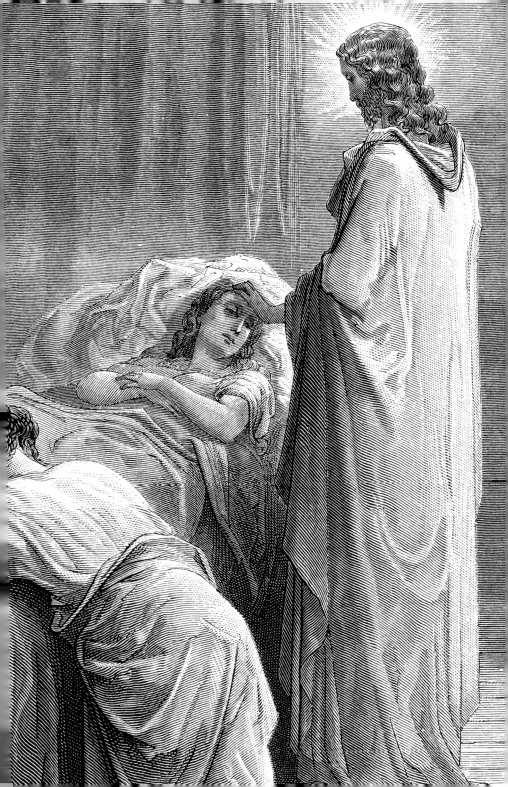

2-15 · 馬大和瑪利亞

耶穌派出去傳道的七十個門徒高高興興地回來了。他們說：「主啊，當我們以你的名義命令鬼時，它們都聽命服從了我們！」

耶穌對他們說：「我曾看見撒旦像一道閃電那樣從天空墜落下來。聽著，我已經交給你們踐踏蛇和蠍子的權力，賦予你們戰勝一切敵人的力量。不要因為鬼屈服了，你們就高興；真正值得欣喜的是，你們的名字已被記錄在天堂裡。」

這時，耶穌因被聖靈感動而充滿快樂。他說：「天父啊，我讚美你！你是天地的主，你把奧妙的事瞞過聰慧睿智之人，卻把它們揭示給了嬰孩；是的，你的美意本來如此。

「我父賜給了我一切。除了父，沒有人知道子是誰；除了子和子願意指示的人，沒有人知道父是誰。」

耶穌和門徒們邊走邊談著，不知不覺中走進一個村子。那村子裡有個女人，名叫馬大，她把耶穌接到自己家。

馬大有個妹妹名叫瑪利亞，坐在耶穌腳邊，專心聆聽他的教導。

馬大忙於處理各種日常瑣事，顯得心煩意亂。她走過來，對耶穌說：「主啊，我妹妹把所有家務活兒都丟給我一個人做，難道你沒注意到嗎？請讓她來幫幫我的忙吧！」

耶穌回答她：「馬大，你操心的事太多了。其實，只有一件事是必不可缺的，瑪利亞所選擇的正是這件事。她已選擇了上好的福分，沒有人能從她那裡把它奪去。」

見於本文後部的「馬大和瑪利亞」是一個頗富生活氣息的小故事，寥寥數筆就勾勒出兩個性格迥異的婦女形象：馬大被繁瑣的日常事務纏住手腳，辦事不得要領；瑪利亞則頭腦清楚，行為明智，專撿最重要的事去做。

作品表達了作者的如下見解：在世間萬務之中，惟獨領受福音是首屈一指的大事。這個故事如同一篇寓言，提醒人們切莫揀了芝麻而丟了西瓜。

右圖：「……其實，只有一件事是必不可缺的，瑪利亞所選擇的正是這件事。」

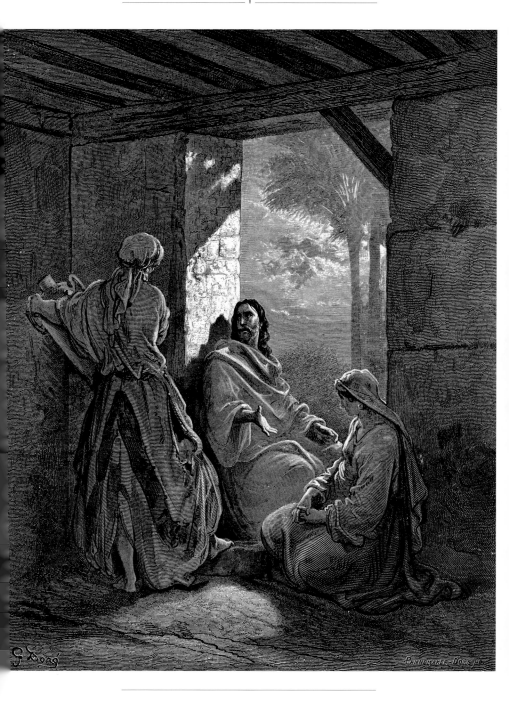

2-16 · 施洗者約翰被斬首

耶穌的名聲傳遍四方，就連加利利的分封王希律安提帕也聽說了。對於耶穌的身分，有人推測說：「他是復活了的施洗者約翰，所以能行施這些神跡。」也有人說：「他是古代先知以利亞。」還有人認為：「他是很久以前的先知中的一位。」

加利利王希律安提帕聽到此事後，則說：「被我砍頭的那個約翰，如今又從死裡復活了。」

幾年前，希律安提帕因他兄弟之妻希羅底的緣故，派人抓住約翰，鎖在監獄裡。希律娶了希羅底，約翰卻對他說：「你娶你兄弟的妻子是不合理的。」

於是希羅底懷恨在心，一心想殺他，只是難以下手。因為希律知道約翰是義人，是聖人，常常敬畏他，保護他，聽他講論後就照著去做，並且樂意聽他講道。

施洗者約翰是耶穌的表哥和先驅者，曾在約旦河為許多人施洗，也為耶穌施洗。

他剛正不阿，與法利賽人、撒都該人和加利利王希律安提帕堅決鬥爭，深受百姓的尊敬，卻遭到上層權貴的嫉恨。

本文生動地記載了希律王如何荒淫誤國，深刻地揭露了希羅底如何卑鄙歹毒，利用希律王在生日宴會上濫發誓言之機，藉其女兒提出無理要求，致使約翰慘死在劊子手的屠刀之下。英國唯美主義作家王爾德由此取材，創作了名著《莎樂美》。

右圖：護衛兵⋯⋯斬了約翰，把頭放在盤子裡，端來交給希羅底的女兒。
後圖：局部

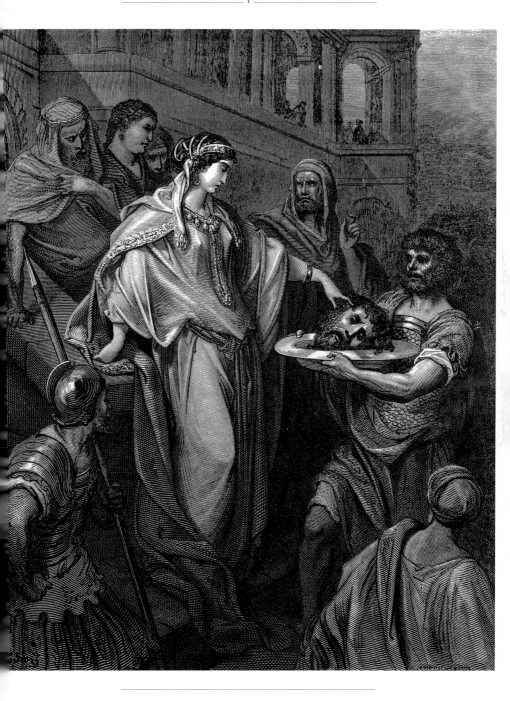

後來有一天，恰巧是希律的生日，希律王擺設宴席，請大臣、千夫長和加利利的首領都去赴宴。希羅底的女兒莎樂美在眾人面前跳舞，希律和在場的人都很快樂。

希律王對那女孩子說：「你隨意向我求甚麼，我都給你。」又向她起誓道：「你隨意向我求甚麼，就是求我國土的一半，我也必定給你。」

她就出去問母親：「我可以求甚麼呢？」

她的母親希羅底說：「施洗者約翰的頭。」

她就急忙進去見希律，說：「我願王立刻把施洗者約翰的頭放在盤子裡，派人端給我。」

希律王非常為難。但因他已起了誓，又因為當著在場人的面無法推辭，就派一個護衛兵把約翰的頭砍了，端過來。

護衛兵就到監獄裡去，斬了約翰，把頭放在盤子裡，端來交給希羅底的女兒；女兒又給了她母親。

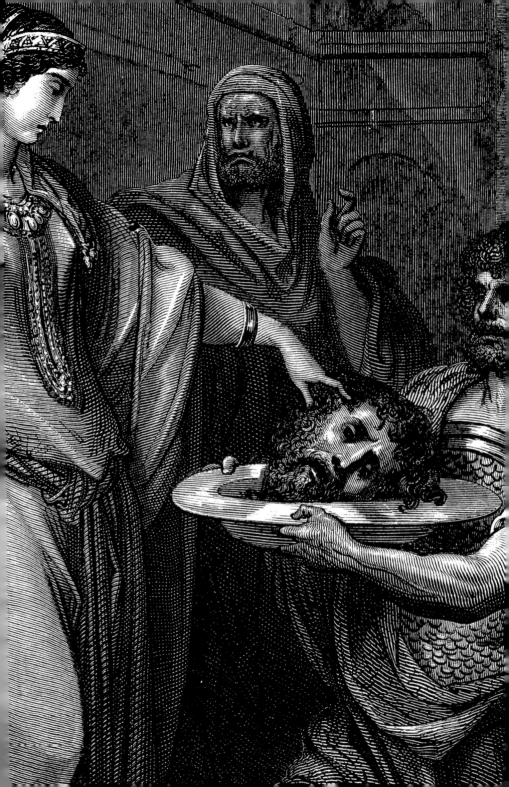

2-17 . 勿慮衣食

有一天，成千上萬的百姓聚集在耶穌周圍，聽他講道。耶穌對眾人說：「我告訴你們，不要為你們的性命擔心，不要顧慮吃甚麼；也不要為你們的身體擔心，不要顧慮穿甚麼。因為生命比食物更重要，身體比衣服更重要。

「想想那些烏鴉吧，它們既不播種也不收穫，既沒有貯藏室也沒有糧倉，可是，上帝仍然飼養它們。你們比那些鳥兒貴重多了！你們中間有誰僅僅由於思慮，就能使他的壽命稍稍延長呢？如果你們連這一點小事都做不到，為其餘的事擔心還有甚麼用處呢？

「想想野地裡的百合花是怎麼生長的吧！它們既不勞作，也不紡線，可是我告訴你們，即使所羅門王在最榮耀的時候，穿戴的衣裳也不比這些百合花中的任何一朵更美麗。

「田間的野草今日生機盎然，明天就被扔進爐子燒掉，上帝依然極其精心地裝扮它們。既然如此，上帝難道不會更精心地裝扮你們嗎？你們這些人的信仰太貧乏了！

「你們不要總想著吃甚麼，因為它們本是外邦人所求之物。你們需要甚麼東西，你們的天父都知道。你們應該首先關心他的國。你們所需要的東西他自然會賜給你們。

「你們這群人哪，不要害怕，因為上帝樂意把他的國賜給你們。所以，你們要賣掉自己的家產，把錢分給窮人；為自己預備永不破舊的錢袋，把用之不竭的寶藏貯存在天上，在那裡，盜賊偷不到，蟲子也蛀不著。你們的財寶在哪裡，你們的心也會在哪裡。」

這段文字闡述了耶穌的財富觀和人生價值觀。耶穌反對為日常的吃喝穿戴掛慮，主張保持一種順應自然的平和心態，像空中的飛鳥一樣衣食無憂，像野地裡的百合花一樣天生麗質。他要人們相信，世間萬物都在仁慈天父的顧念之中，人的各種物質需求上帝都自有安排。

那麼，人的心思意念應當繫於何處呢？耶穌說，要首先關注上帝的國；要變賣自己的家產分給窮人；還要追求用之不竭的靈性寶藏，並且把它永遠貯存在「盜賊偷不到、蟲子也蛀不著」的天上。這種惟重崇高精神的人生觀，與古往今來形形色色的利己主義人生觀，構成截然相反的兩極。

右圖：成千上萬的百姓聚集在耶穌周圍，聽他講道。

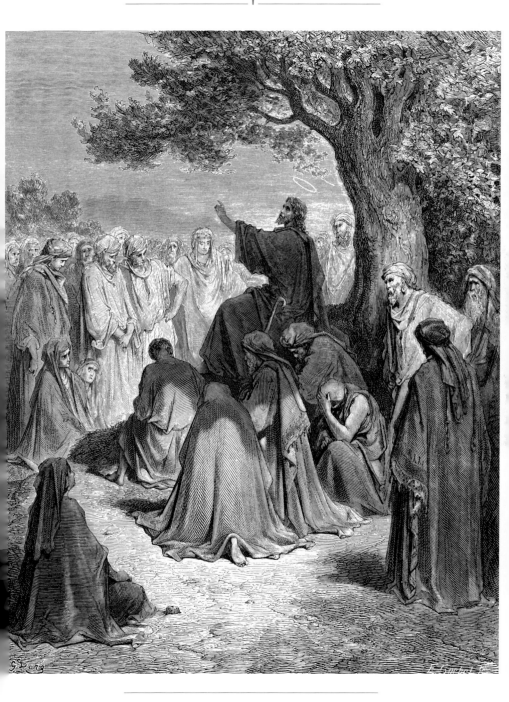

2-18 · 食物奇跡

耶穌聽到施洗者約翰被害的消息後，登上船，獨自來到一個荒無人煙之處。眾人得知耶穌離去了，紛紛從各城鎮出來，不約而同地尋找他。耶穌上岸後看到眼前的眾人，憐憫之心油然而生，便為所有病人都治好病。

傍晚時分，門徒來到耶穌身邊，對他說：「這地方很偏僻，況且天也很晚了，讓人們都回去吧。回到村子裡，也好買些東西充饑。」

耶穌卻說：「他們不必離開。你們給他們一些食物吧。」

門徒們說：「我們只剩下五塊餅和兩條魚了。」

耶穌說：「把它們給我。」

耶穌接過那些食物，吩咐眾人坐在草地上，然後拿起五塊餅和兩條魚，舉目望天，感謝上帝賜予食物之恩。接著，他掰開餅，分給門徒們，讓那些門徒再分給眾人。

耶穌以「五餅二魚」使五千人吃飽之事，四部福音書都有記載，是耶穌所行最著名的奇跡之一。隨後耶穌以七個餅和幾條小魚使四千人吃飽之事，當係「五餅二魚」的一篇異文。後世基督徒用「五餅二魚」比喻「靈糧」，即「屬靈的食糧」。

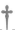

　所有的人都吃到了餅，而且吃得心滿意足。最後，門徒們把吃剩的食物收集起來，足足裝滿十二籃子。當時吃飯的有大約五千男人，還有一些婦女和孩子。

　另一次，耶穌在加利利湖邊登上一座山坡，坐下來，許多人聚在旁邊聽他講道。耶穌把門徒叫到身邊，說：「我很同情他們。這些百姓和我們在一起已經三天了，沒有吃任何東西。我不想讓他們餓著肚子回去，擔心他們也許會在路上暈倒。」

　門徒問：「在這麼偏僻的地方，我們去哪裡找足夠的食物給他們吃呀？」

　耶穌問：「你們還有多少食物？」

　門徒回答：「七個餅和幾條小魚。」

　耶穌便吩咐人們坐下來。他拿起餅和魚，先感謝上帝，然後把食物遞給門徒，門徒再分給眾人。

　所有的人都飽餐一頓。門徒們撿起剩下的食物，足足裝滿七大筐。當時吃飯的人除去女人和孩子，大約有四千個男人。

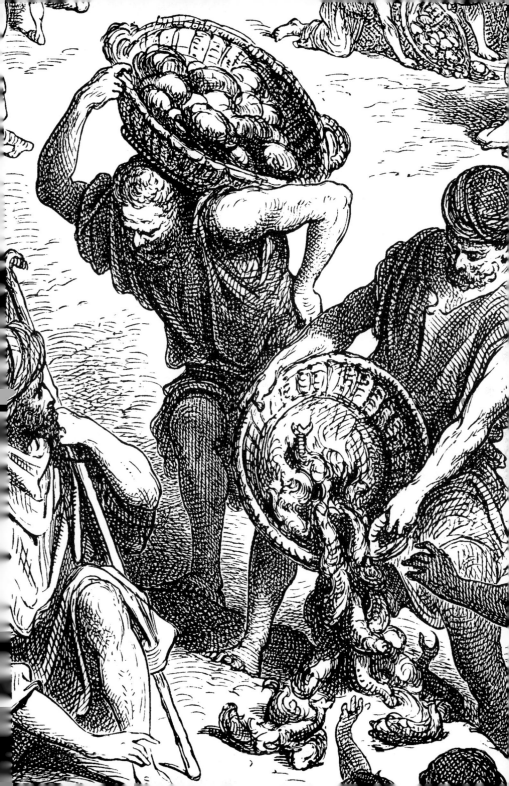

2-19 . 耶穌在湖面上行走

耶穌行施了「五餅二魚」的奇跡以後，讓門徒先乘船去伯賽大，自己單獨進山禱告。到了晚上，他獨自呆在山裡。這時小船已離岸很遠，逆風而行，在波浪中顛簸搖晃。

凌晨四更天時，耶穌踏著湖水向門徒們走去。當他們看見耶穌在水面上行走，都嚇破了膽，大聲叫道：「有鬼魂！」

耶穌高聲回答：「別擔心，是我！不要害怕！」

彼得說：「主啊，如果真是你，就讓我從水面上走到你面前吧！」

彼得下了船，想從水面上朝耶穌走過去。他發現湖面上風很大，恐懼起來，結果身體慢慢地向下沉；於是大聲呼喊：「主啊，快救我！」

耶穌立即伸出手，抓住他，說：「你這個沒有信仰的人，為甚麼疑慮呢？」

耶穌和彼得一上船，風就停了。船上的人都向耶穌下拜，說：「你真是上帝的兒子！」

他們渡過湖，在革尼撒勒上了岸。當地人認出了耶穌，把他到來的消息傳遍附近地區。人們帶來各種各樣的病人，請求耶穌允許病人摸他的衣角。病人一摸他的衣角，所患疾病就徹底痊癒了。

福音書說，耶穌傳道時行施過許多神跡，表明他擁有超自然的奇異能力。這是最難被非信徒讀者接納的材料。近代以來，一些激進的解經家承認，它們乃是福音書作者出於善意的杜撰。

為了使讀者易於接受，18至19世紀的德國新教神學界提出「合理化解經法」，嘗試用理性主義原則對耶穌的神跡做出合乎情理的詮釋。

保祿斯（H. E. Paulus）進行「合理化」解釋時便舉出「耶穌在湖面上行走」的例子，說福音書稱耶穌曾行於湖面，門徒們見狀驚呼為鬼魂，彼得欲下湖模仿，卻向下沉去。

當時的實際情況也許是門徒們發生了錯覺：耶穌只是在夜色的海邊行走，門徒卻誤以為他行於水面，不禁驚叫起來；耶穌招呼他們，彼得聞聲跳進水中，正當他向下沉時，耶穌伸手把他拉到岸上。

右圖：耶穌高聲回答：「別擔心，是我！不要害怕！」

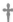

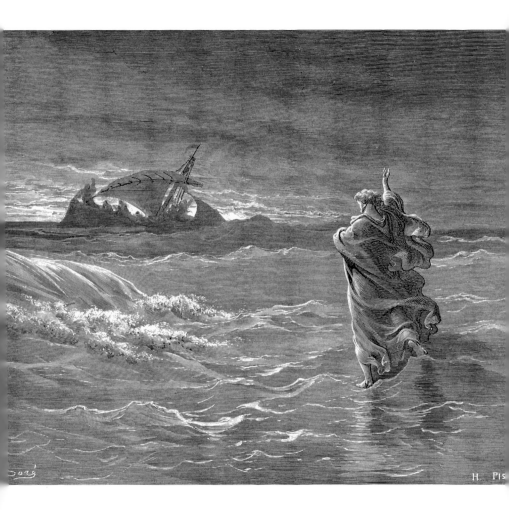

2-20 · 耶穌治病救人

耶穌到推羅和西頓去傳教，遇到一個當地的迦南女子。她呼叫耶穌道：「可憐可憐我吧，大衛之子！主啊，我的女兒被鬼附體，痛苦萬分。」

耶穌對她一言不發。門徒們走近耶穌，說：「讓她走開吧，她總在我們後面，嘮嘮叨叨的。」

耶穌回答：「上帝只派我到迷途的以色列人中間去。」

那女子走到耶穌面前，躬身下拜道：「主啊，請幫幫我吧！」

耶穌說：「我不能把給孩子吃的東西去餵狗。」

那迦南女子回答：「主啊，你說的對。不過，狗也能吃從主人桌上掉下來的殘渣剩飯。」

耶穌聽了這話，讚賞她道：「夫人，你有很強的信仰！祝你如願以償。」他的話音剛落，她女兒的病就好了。

耶穌離開推羅和西頓後，在加利利湖邊的一座山坡上坐下來。許多人帶著患病的親屬找他醫治，其中有瘸腿的、失明的、殘廢的、聾啞的，還有患其他病症的，他們都東倒西歪地躺在耶穌腳邊。

耶穌很快就把他們一一治好。眾人見狀十分驚訝，他們親眼看見聾啞人開口說話，殘疾人恢復正常，盲人重見光明，於是禁不住把榮耀歸於以色列的上帝。

福音書常把傳福音和治病相提並論，如稱「耶穌走遍各城各鄉，在會堂裡教訓人，宣講天國的福音，又醫治各樣的病症」；「門徒們就出去傳道，叫人悔改，又趕出許多鬼，用油抹了許多病人，治好他們。」

相應地，病人能否得醫治，也常和他們的信仰狀況有關，即耶穌所謂「你的信仰救了你」、「照著你們的信仰成全你們吧」。

本文中的迦南女子是個外邦人，因為有著「很強的信仰」，她患病的女兒也被治癒。

右圖：耶穌很快就把他們一一治好。
後圖：局部

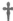

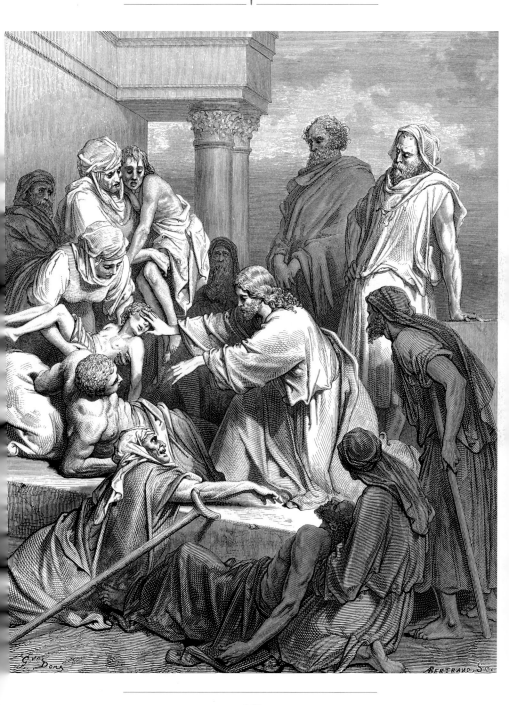

關於治病奇跡流行的原因，猶太學者克勞斯納（Klausner）認為，它很可能和初期基督徒的特定心理有關。古代先知以賽亞預言，未來的救主彌賽亞將行施許多神跡，使瞎子的眼睜開，聾子的耳聽見，瘸子像鹿一樣跳躍，啞巴的舌頭唱歌。

門徒們相信耶穌就是彌賽亞，這些神跡他肯定都行施過，於是因相信而傳說，久而久之，使耶穌應驗先知預言的奇跡越來越多。

2-21 · 耶穌登山變容

耶穌對門徒說：「我實在告訴你們，你們這些站在這裡的人中，有人將能在死前看到上帝之國大有能力地降臨。」

六天後，耶穌只帶了彼得、雅各和約翰登上一座高山。但他在門徒們面前改變了模樣，衣服變得光芒四射，白得出奇，世上沒有哪個漂布匠能漂得那樣白。

這時，摩西和以利亞出現了，跟耶穌交談起來。

彼得對耶穌說：「老師，我們在這裡真是太好了。讓我們搭三座棚，一座給你，一座給摩西，一座給以利亞。」

彼得和另外兩個門徒不知說甚麼才好，都被眼前的異象嚇壞了。

這時天上飄來一片雲彩，籠罩在他們頭上。一個聲音從雲中傳出：「這是我的愛子，你們要聽他的話。」

門徒們環顧四周，發現身邊除了耶穌別無一人。

他們下山時，耶穌吩咐三個門徒，在人死而復生之前，這件事不要告訴任何人。門徒們就把耶穌的話記在心裡。但他們也在私下議論：「死而復生是甚麼意思？」他們問耶穌：「為甚麼律法師說以利亞必定先來呢？」

耶穌回答道：「是的，以利亞的確會先來，復興萬物。但是，你們知道聖經上為甚麼又說人子必定受很多苦、而且還要遭人拒絕嗎？我告訴你們，以利亞已經來了。他們為所欲為地對待他，就像聖經上所講的那樣。」

門徒們這才明白，耶穌所說的以利亞是指施洗者約翰。

耶穌登山變容，歷來被視為耶穌生平中極具神學意蘊的重大事件。耶穌與古代聖賢摩西、以利亞同列，且容貌和衣服發出聖光，再次表明他不同凡俗而具有神性，是上帝的「愛子」。

摩西是希伯來民族史上的著名領袖，以色列人出埃及的領導者，和十誡法典的頒佈人，並傳為律法書的著作者。以利亞是分國時期的著名先知，活動於以色列王亞哈在位時（約公元前876－前854），他立場堅定，性烈如火，極力維護猶太信仰的純潔性，受到《舊約》編著者的高度評價。

為了紀念耶穌登山變容一事，天主教把每年的8月6日定為「主顯聖容節」。

右圖：摩西和以利亞出現了，跟耶穌交談起來。

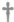

2-22 · 治癒百夫長的僕人和病童

耶穌來到迦百農，一個羅馬軍團的百夫長找到他，請求他幫助。百夫長説：「先生，我的僕人病重臥床不起。他癱瘓了，非常痛苦。」

耶穌答復他：「我這就去給他治病。」

百夫長説：「先生，我不配請你到我家去。你只要説一句話，我僕人的病就會好，我知道你能做得到。我有上級長官，也有下級士兵。我若叫一個士兵走開，他就得乖乖地走開；我若命令另一個過來，他也會乖乖地過來；我讓僕人去幹甚麼，他就得去幹甚麼。」

耶穌聽了這些話，覺得很稀奇。他對身邊的人説：「説實在話，即使在以色列，我也沒見過哪個人比他更有信仰。我告訴你們，還有很多這樣的人，會從東方和西方到這裡來；他們會在天國的宴席上，與亞伯拉罕、以撒、雅各一起進餐。而那些本應進天國的臣民，卻會被驅逐到外面的黑暗裡去，在那裡切齒痛哭。」

耶穌對那個羅馬百夫長説：「回家去吧，你會如願以償的。」就在這時，百夫長的僕人被治癒了。

這兩則小故事寫的雖是治病，談論的卻都是信仰。在前一則中，耶穌預言東西方的異邦人必將接受基督教信仰，成為天國的臣民；在後一則中，他宣稱信仰的力量能夠挪移大山。

右圖：「先生，憐憫我的兒子吧！」
後圖：局部

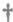

　　當耶穌來到人群當中，一個人走過來，跪在他面前哀求道：「先生，憐憫我的兒子吧！他得了癲癇病，痛苦極了，經常不是掉到水池裡，就是跌進火盆中。我帶他去見你的門徒，可是他們治不好他。」

　　耶穌歎息道：「這些毫無信仰、只知作惡的人哪！我和你們呆在一起，還要多久呢？我不得不忍耐你們，還需幾時呢？」他吩咐那人道：「把孩子領過來吧。」

　　那孩子被領了過來。耶穌命令他體內的鬼離開，孩子的病立刻痊癒了。

　　耶穌的門徒悄悄地走過來，問道：「我們為甚麼就趕不走鬼呢？」

　　耶穌回答：「因為你們缺乏信仰。實話告訴你們，如果有芥菜籽那麼大的信仰，你們就能命令大山從這邊移到那邊，大山也會聽從命令移過去；這時，對你們來說，沒有甚麼事情辦不到。」

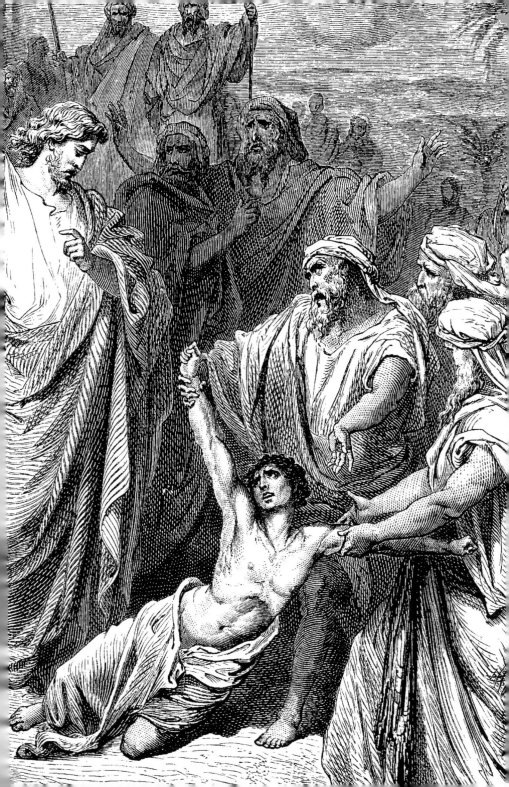

2-23 · 耶穌與淫婦

一大清早，耶穌就進了聖殿。所有的人都聚攏到他身邊，聽他講道理。

就在這時，律法師和法利賽人帶來一個正在行淫時被捉住的女人，讓她站在人們面前。然後，他們問耶穌：「老師，這女人正在行淫時被我們抓住了。摩西在律法中規定，對於這種人應該用石頭砸死。你看，我們現在拿她怎麼辦？」他們這是在試探耶穌，想找到藉口控告他。

耶穌俯下身子，用手指在地上寫字。

他們不停地追問他。

耶穌直起身來，對他們說：「你們當中誰沒有罪，就可以第一個用石頭砸她。」說罷這話，他又俯下身子，在地上寫字。

聽到這話，那夥人面面相覷，從老到少一個個地走開了。最後只剩下那個婦女。

耶穌直起身來，對她說：「婦人，那些人到哪裡去了？沒有人給你定罪嗎？」

她回答：「先生，沒有。」

耶穌說：「我也不給你定罪。你走吧，以後不要再犯罪了。」

耶穌對姦淫深惡痛絕。在著名的「登山訓眾」中，他論及姦淫時說：「你們聽到過『不許姦淫』的說法吧？我告訴你們，如果有人看見女人就萌生淫邪之念，他就在心裡和那女人犯了姦淫罪。

「還有一條教導是『無論誰與妻子離婚，都必須給她一份休書』。我告訴你們，如果有人不是因為妻子淫亂而與她離婚，就是促使她犯姦淫罪。無論是誰，只要娶了被丈夫休棄的女人，就是犯了姦淫罪。」

右圖：耶穌……對他們說：「你們當中誰沒有罪，就可以第一個用石頭砸她。」
後圖：局部

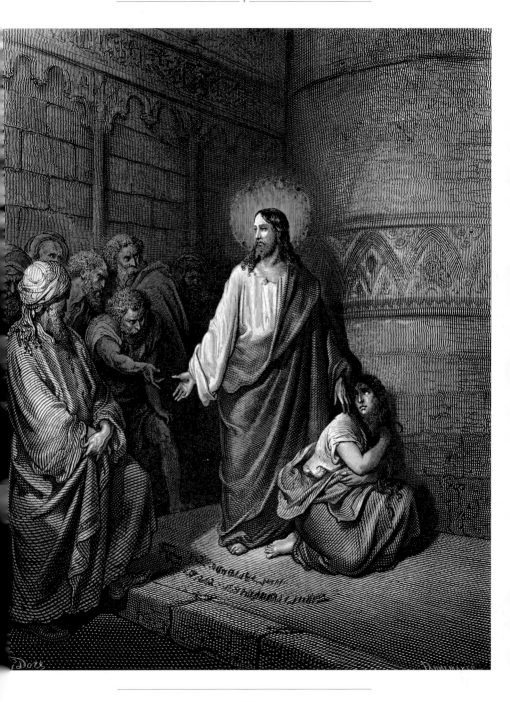

但在「耶穌和淫婦」的故事中，耶穌對那個犯了姦淫罪的婦女卻十分仁慈。這是因為，他認為世人皆有罪，罪人只要能認罪，對他們就應持寬恕之心。

故事中的一個細節生動地表明這一點：耶穌讓「沒有罪」的人「第一個用石頭」砸那個犯了罪的女人，而「那夥人面面相覷，從老到少一個個地走開了」，可見人人心裡都明白，自己也是犯過某種過失的「罪人」。正因為世人皆有罪，耶穌才說：「我來本不是召義人，乃是召罪人」，「要將自己的百姓從罪惡裡救出來」。

2-24 · 善心的撒瑪利亞人（一）

一天，耶穌正在向眾人講道，一個律法師站起來，想出難題試探他。律法師說：「老師，我該做些甚麼事，才能得到永恆的生命呢？」

耶穌問他：「律法書上是怎麼寫的？你讀到了甚麼呢？」

那人回答：「你要盡心、盡性、盡力、盡意地愛主你的上帝，還要愛鄰舍如同愛自己。」

耶穌對他說：「你回答得對。照這樣做，你就能得到永恆的生命。」

可是，那個律法師還想進一步試探耶穌，又問他：「那麼，誰是我的鄰舍呢？」

耶穌為了回答他，講了一個「善心的撒瑪利亞人」的故事：

從前，有個人從耶路撒冷到耶利哥去，不幸途中落在強盜手裡。強盜們剝掉他的衣裳，把他狠狠地毒打一頓，然後揚長而去。那個被打得半死不活的人淒慘地躺在路邊上。

這時，一位祭司剛好從那條路上經過，他遠遠地看到那個人，就從路的另一邊繞開他，走了過去。

接著，有一個利未人也來到那地方。他看到那個人時，也從路的另一邊繞開他，走了過去。

後來，一個撒瑪利亞人在旅行歸來途中，從那條路上經過，看到那個受傷的人，立刻動了慈悲心。他走上前去，在那個受傷者的傷口上塗些油和酒，為他包紮好，又把他扶到自己的牲口背上，送他到安全的地方去。

本文是一篇「故事套故事」的二重敘事。在基本故事中，耶穌回答猶太律法師，怎樣做才能得到永恆生命。其中引出一個附屬故事，即善心的撒瑪利亞人之事。

耶穌回答「怎樣做才能得到永恆的生命」時，表現出高度的歸納才能。

猶太律法頭緒繁雜，形式散亂，既有猶太教的教規教義、祭祀禮儀，和耶和華信徒的行為規範，也有針對世俗生活所作的各種具體規定，涉及財產、土地、婚姻、家庭、繼承權、犯罪、刑罰、審判等各個方面。

面對數百條繁瑣規定，耶穌借助律法師之口，去粗取精，高屋建瓴地概括出兩條最基本的原則：一是愛上帝，二是愛人如己。

右圖：撒瑪利亞人……把他扶到自己的牲口背上，送他到安全的地方去。

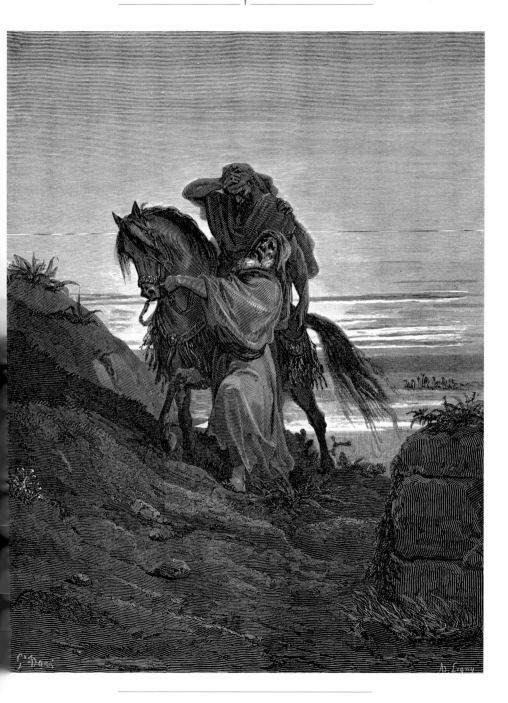

2-25 · 善心的撒瑪利亞人（二）

耶穌繼續講述「善心的撒瑪利亞人」的故事：

那個撒瑪利亞人把受傷者扶上自己的牲口，帶到一個小客棧裡。當天夜晚，他精心地照料受傷者，第二天又掏出兩塊銀幣交給店主，囑咐他道：「好好照料這個人。如果這些錢不夠用，我回來時一定足數還給你。」

故事講完了。耶穌問那個律法師：「你說，在這三個人裡，誰是那個落到強盜手中者的鄰舍呢？」

律法師回答：「那個憐憫他的人。」

耶穌對他說：「那麼，你就按照他的做法去做吧！」

撒瑪利亞人心地善良，主要表現為對一個素不相識的落難者，所體現的深切憐憫和精心照顧。這一點是通過他與另外兩個當事人——祭司和利未人的鮮明對照顯示出來的。

落難者淒慘地躺在路邊上，一位祭司看到他，居然繞道而行，揚長而去。接著一個利未人看到了他，也繞道而行，揚長而去。

最後撒瑪利亞人來了，見狀「立刻動了慈悲心」，在那人的傷口上「塗些油和酒」；為他包紮後又「把他扶到自己的牲口背上」，送進一家小客棧；不但當天晚上精心照顧他，次日還為他預付銀幣，囑託店主繼續照料他。

右圖：那個撒瑪利亞人把受傷者……帶到一個小客棧裡。
後圖：局部

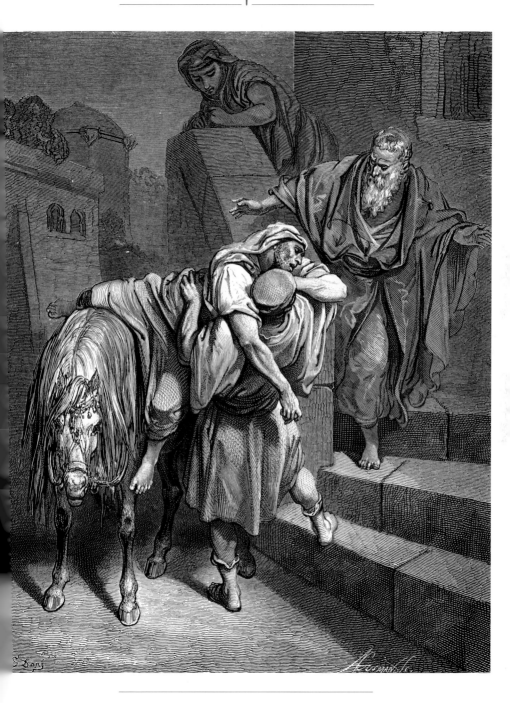

　　耶穌講述這個故事時，貫注著對猶太當權者的義憤之情。在當年的猶太社會，祭司和利未人皆屬精英階層。祭司是猶太教的神職人員，負責各種宗教事務，與基督教的牧師大致相同。由於以色列的國家政權早已喪失，他們的教權顯得格外重要。

　　在羅馬帝國境內的猶太省，猶太人的民族和宗教事務都由猶太教公會管理，公會成員中有許多撒該人，他們大都來自頗有影響的祭司家族。

　　利未人也是專供宗教職務的階層，一般說來，其中只有猶太教首任大祭司亞倫的後裔能充當祭司。然而，這些猶太社會的精英人士，竟然是些見死不救的偽君子！

　　撒瑪利亞人則恰恰相反。當時他們是為正統社會所不齒的低等族類，其祖先是北方王國於公元前722年淪亡後以色列人與異族雜居而形成的民族，猶太血統不純。在以後的歷史上，他們時而承認自己與猶太人血肉相連，時而又與猶太人反目為仇，直到耶穌傳道時代。然而在耶穌看來，就是這些人，也比那些道貌岸然的猶太教上層人士高尚得多。

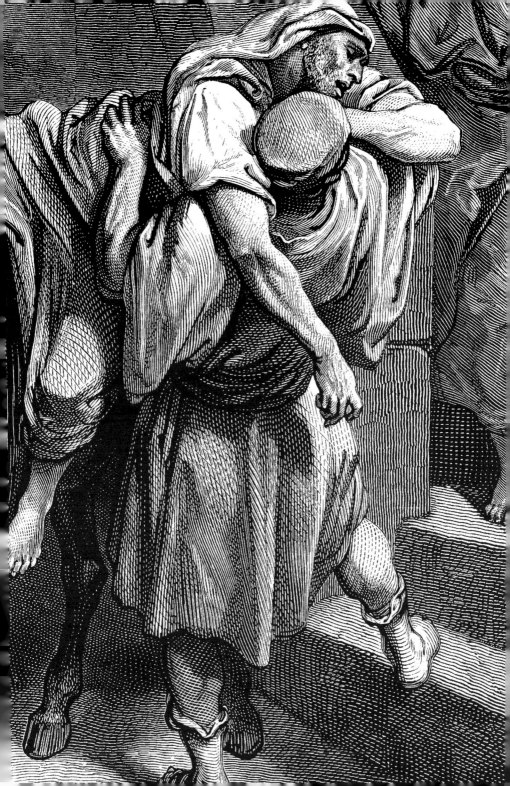

2-26．耶穌為孩子們祈禱

耶穌帶門徒們從猶太地區來到約旦河對岸。許多人圍在他們身邊，耶穌像往常一樣教導他們。

一些法利賽人問耶穌：「丈夫和妻子離婚合法嗎？」他們想用這話試探耶穌。

耶穌回答：「摩西是怎麼告誡你們的？」

法利賽人說：「摩西准許男人寫下休書，與妻子離婚。」

耶穌對他們說：「摩西之所以定下這條戒律，是因為你們這些人不接受上帝的教導。上帝創世的時候，把人分成男女，讓男人離開自己的父母後與妻子聯合，使夫妻成為一體，可見上帝要把夫妻結合起來。所以，任何人都不該拆散他們。」

進屋後，門徒們問耶穌剛才那番話的含義。

耶穌回答他們：「誰如果與自己的妻子離婚而另娶別的女子，就犯了姦淫罪，辜負了他的妻子。妻子如果與丈夫離婚而另嫁別人，也犯了姦淫罪。」

一些人把自己的孩子帶到耶穌身邊，想讓他摸摸孩子，但門徒們很不高興，連聲責怪他們。耶穌見此情狀很生氣，對門徒們說：「讓那些孩子到我這兒來，不許阻攔他們。上帝的王國屬於像他們一樣的人。我實在告訴你們，誰不能像孩子一樣地接受上帝的王國，誰就不能進去。」

耶穌拉過一個孩子，讓他站在眾人面前，接著又把他攬在懷裡，對眾人說：「誰以我的名義接受像這些孩子的人，誰就是接受了我；不僅接受了我，還接受了派我來的上帝。」說著，耶穌把身邊的孩子都攬在懷裡，把手按在他們身上，為他們祝福。

耶穌重視家庭，關懷婦女，對心地純真的兒童予以極高的評價。

他認為，一夫一妻制家庭是神意的體現，夫妻雙方都應盡心維護，不可破壞；若非由於妻子行淫而休妻，就是逼迫妻子犯姦淫罪，並迫使娶其妻子的人犯姦淫罪。

婦女在福音書中佔有突出位置，著名人物有瑪利亞、依麗莎白、亞拿、犯姦淫罪的女人、馬大和瑪利亞，以及奉獻了兩個小錢的窮寡婦等。作者以同情之心和切近生活的筆觸描寫她們，往往三言兩語就使她們的音容笑貌躍然紙上。

耶穌還高度評價天真可愛的兒童，認為凡欲進天國者，都應持有一顆童真之心。

右圖：耶穌把身邊的孩子都攬在懷裡……。
後圖：局部

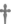

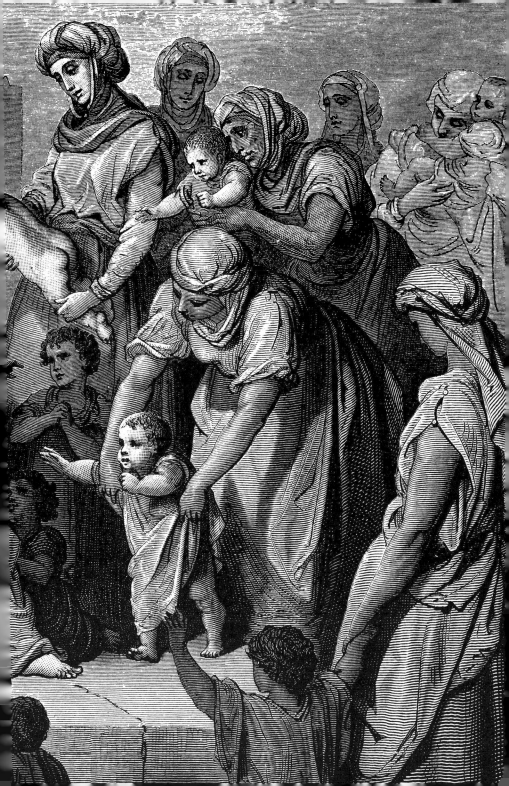

2-27 · 浪子回頭(一)

耶穌傳道時講過一個「浪子回頭」的故事：

一個人有兩個兒子，小兒子對父親說：「父親，請你把我應得的家產分給我。」他父親就把他那份家產分給他。沒過幾天，小兒子就把他所有的東西都收拾起來，去了遠方。

小兒子在外面任意放蕩，揮霍資財，很快就把所有的錢物消耗光。加之那地方遭災，他變得窮困潦倒起來。他去投靠一個當地人，為他到田地裡放豬，饑餓時恨不得拿豬所吃的豆莢充饑，但連豆莢也沒有人要給他。

他醒悟過來，自言自語地說：「我父親有許多雇工，口糧有餘，我何苦在這裡餓死呢？我要回家去，向父親認錯。」於是他動身回到父親家中。

「浪子回頭」的突出成就是塑造了一個仁慈、和藹、富於寬恕之心的父親形象。他不因小兒子離棄自己、遠走他鄉而怨恨，也不因他揮霍了家財而懷怒。

當淪落為乞丐的兒子終於歸來時，他遠遠看見就「動了慈心」，「跑過去抱住他的頸項，和他連連親嘴」，並以對僕人的一系列囑咐向他表達衷心的歡迎：把上好的袍子拿給他穿，把戒指戴在他手指上，把鞋穿在他腳上，並把肥牛犢宰了，全家人一起慶賀快樂。

基督教解經家認為，這位仁慈父親乃是上帝天父的絕佳象徵。

右圖：「……我要回家去，向父親認錯。」
後圖：局部

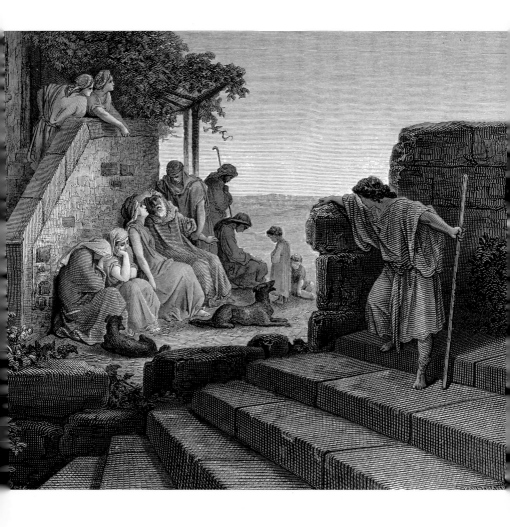

聖經慣常用父親比喻上帝。《舊約》經卷不時以父子喻指耶和華與以色列人的關係，稱以色列人為上帝「子民」。大體而言，耶和華是威嚴、聖潔的萬軍之主，是揀選、保護和救贖希伯來人的上帝，但還算不上普世眾生的在天之父。他動輒大發烈怒，嚴懲仇敵，也制裁犯罪的子民，與專制獨裁的大家長似有相通之處。

走進《新約》，耶穌講道時多次論及「天父」、「父」，同時稱自己為「子」。耶穌認為，上帝不僅是以色列民族的父，每個以色列人的父，也是世間所有人的父：「他叫日頭照好人，也照歹人；降雨給義人，也給不義的人。」

在「登山訓眾」中，耶穌十七次提到「天父」或「父」，認為信徒可以成為「天父的兒子」，稱上帝為「我們在天上的父」。

較之《舊約》中的上帝，如此一位天父具有許多善德，其中最顯著的就是仁慈和寬厚，藉「浪子回頭」中的父親生動形象地展現出來。

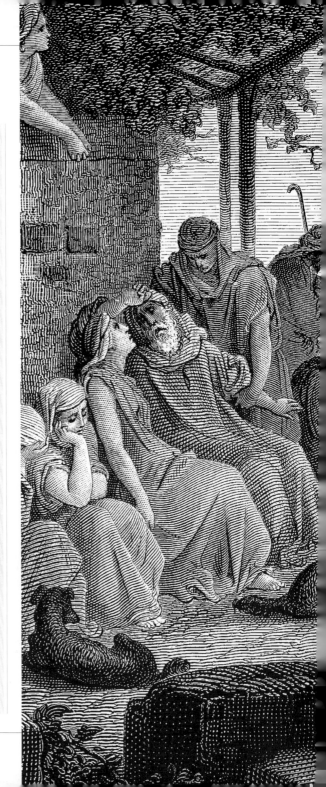

2-28 · 浪子回頭(二)

耶穌對門徒繼續講述「浪子回頭」的故事：

小兒子回家那天，他父親很遠就看到他，馬上動了慈心，跑過去抱住他的頸項，和他連連親嘴。小兒子說：「父親，我得罪了天，又得罪了你，從今以後，我不配稱為你的兒子。」

父親卻吩咐僕人道：「快把那上好的袍子拿出來給他穿！把戒指戴在他指頭上！把鞋穿在他腳上！把那肥牛犢牽來宰了，讓我們一同吃喝快樂！因為我這個兒子是死而復生、失而又得的。」於是，他們就歡歡樂樂地飲宴起來。

當時大兒子正在田裡。他回家時聽到跳舞作樂的聲音，問一個僕人是怎麼回事。僕人說：「你兄弟回來了。你父親因為他無災無病地回來，高興得把肥牛犢都宰了。」大兒子很生氣，不肯進家門。

他父親聞訊出來勸告他。他對父親說：「我服侍你這麼多年，從來沒有違背過你的意願，你並沒有給過我一隻山羊羔，讓我和朋友一起快樂。但你這小兒子和娼妓鬼混，揮霍了家產，他一回來，你倒為他宰了肥牛犢！」

父親對大兒子說：「兒啊，你和我經常在一起，我所有的一切都是你的。而你這個兄弟是死而復活，失而又得的，所以我們理當歡喜快樂。」

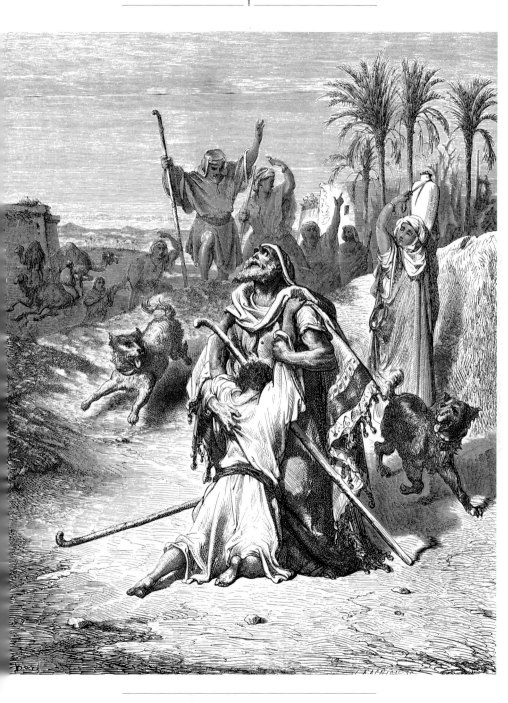

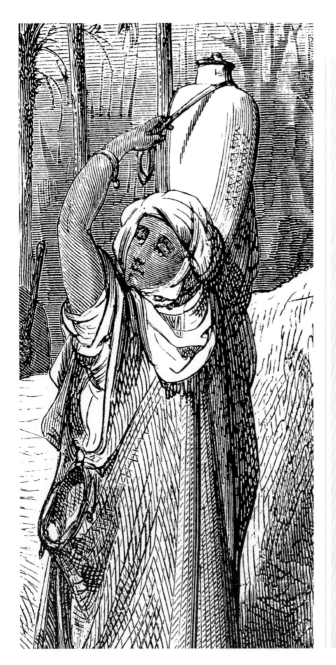

除了仁慈寬厚的父親，小兒子是個典型的浪蕩公子，遊手好閒，不務正業。為了盡情享樂，他甚至不惜「預支」自己的一份家產，遠走他鄉。

然而，不論誰都無法拒絕「苦難」的教誨，小兒子也不例外。在窮困潦倒的境地中，他想用別人餵豬的豆莢充饑，然而卻找不到。

他醒悟了，意識到「苦海無邊，回頭是岸」，最溫馨的地方是家庭，最可信賴的人是父親。於是，他背負著成熟後的感悟踏上歸途，投入老父親的懷抱。

從這個頗具哲理內涵的人物形象中，後世引申出「浪子回頭金不換」一語，比喻罪人若能悔過自新，比金銀財寶更可貴。

大兒子是個安分守己卻心胸狹隘的人，無法忍受父親對他浪蕩兄弟的盛情接待。但小說結尾處示意人們，他終於被父親的深刻道理所折服。

2-29 · 富人和拉撒路

耶穌講過一個「富人和拉撒路」的故事：

從前有一個富人，每天穿著華麗衣服，過著奢侈的享樂生活。還有一個名叫拉撒路的窮人，渾身生瘡，常常守在財主家大門口。他每天都盼望用財主桌子上掉下來的殘羹剩飯充饑，常有狗來舔他身上的瘡。

後來，可憐的拉撒路死了，天使把他送到猶太人的祖先亞伯拉罕懷裡。那個財主也死了，被葬在泥土裡。財主在地獄裡忍受著折磨，抬頭望去，看到遠處的亞伯拉罕，還看到站在他身邊的拉撒路。

財主大聲喊道：「我父亞伯拉罕哪，可憐可憐我吧！請派拉撒路來，讓他用指頭蘸點水，涼涼我的舌頭吧，因為我在這火焰裡痛苦不堪！」

然而，亞伯拉罕卻說：「我的孩子，你要記住，你生前享受了所有的富貴榮華，拉撒路卻受盡了苦難。所以，他如今在這裡得安慰，你卻在遭痛苦。告訴你，我們和你們之間有一道深溝相隔，我們這邊的人過不去，你們那邊的人也過不來。」

財主說：「倘若如此，我的祖宗啊，乞求你派拉撒路到我父親家去，告誡我的五個兄弟，使他們將來不至於到這個受盡折磨的地方來吧。」

亞伯拉罕卻說：「他們有摩西的律法和先知的著作，讓你的兄弟們從那裡得到教誨吧！」

財主又說：「不行啊，我祖亞伯拉罕，只有讓已死的人去警告他們，他們才會悔改。」

亞伯拉罕答復道：「如果他們不聽摩西和先知的教導，即使有人從死裡復活，他們也不會信服。」

本文形象地表達了作者的「善惡報應」觀念。

在《舊約》中，報應往往發生於當事者的諸多親屬身上，時間是今生而非來世，如稱「我耶和華你們的上帝是忌邪的上帝，恨我的，我必追討他的罪，自父及子，直到三四代；愛我守我誡命的，我必向他們發慈愛，直到千代。」

而在《新約》中，某人的善惡行為一般只報應於當事者本人，只發生於來世而非今生。討飯的拉撒路以其貧窮而趨同於善，死後在亞伯拉罕的懷裡享福；終日宴樂的財主以其富貴而貫通於惡，死後在陰間的火焰裡受苦，便是一個生動的注腳。

右圖：拉撒路……盼望用財主桌子上掉下來的殘羹剩飯充饑。

後圖：局部

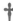

2-30 · 有關祈禱的教導

一次，耶穌在一個地方禱告。禱告完了，一個門徒對他說：「主啊，請教導我們如何祈禱吧，就像約翰教導他的門徒那樣。」

耶穌對他們說：「你們祈禱的時候，要說：我們在天上的父，願人都尊你的名為聖。願你的國降臨。願你的旨意行在地上，如同行在天上。我們日用的飲食，今日賜給我們。赦免我們的罪，因為我們也赦免凡虧欠我們的人。不叫我們遇見試探，救我們脫離兇惡。」

又一次，耶穌給門徒講了一個比喻，教導他們要經常祈禱，不可放棄希望。他說：「從前，某城有一個法官，既不畏懼上帝，也不尊重百姓。當時城裡有一個寡婦，常常到他面前申訴：『法官，請制裁我的對頭，為我伸張正義吧！』但他並沒有幫助她。

「很久以後，法官心想：雖說我不怕上帝，也不尊重百姓，可這個寡婦總來打擾我，讓我終日不得安寧；不如我為她伸了冤，免得她沒完沒了地攪擾我，把我耗得筋疲力盡。」

本篇輯錄了耶穌有關祈禱的三段教導。

第一段即著名的「主禱文」，是迄今世界各國教會禮拜時通用的祈禱文。

第二段要求信徒經常祈禱，晝夜不息。

第三段批評驕傲，稱讚謙卑，與中國古諺「滿招損、謙受益」的內涵相近。

右圖：耶穌說：「從前有兩個人去聖殿裡祈禱……。」
後圖：局部

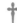

耶穌講到這裡，對門徒說：「你們要留心聽這個不義法官所說的話。對那些晝夜向上帝呼喚的人們，上帝難道不為他們主持正義嗎？難道會遲遲不幫助他們嗎？我告訴你們，他會迅速為他們伸張正義的!不過，當人子來臨時，他還能從世上找到信奉他的人嗎？」

耶穌還講過一個有關祈禱的比喻，是針對那些自以為義而藐視他人者的。他說：「從前有兩個人去聖殿裡祈禱，一個是法利賽人，另一個是稅吏。那個法利賽人禱告道：『上帝啊，我感謝你，因為我不像別人一樣勒索、不義、姦淫，也不像這個稅吏。我每周禁食兩次，還奉獻我所有收入的十分之一。』

「那個稅吏遠遠地呆著，孤身一人，一直在捶胸頓足，連舉目望天都不敢，只是說：『上帝啊!憐憫我這個有罪的人吧!』」

講到這裡，耶穌對門徒說：「能跟上帝和好的是這個稅吏，而不是那個法利賽人。因為自命不凡的人將被貶低，謙卑自持的人反被抬舉。」

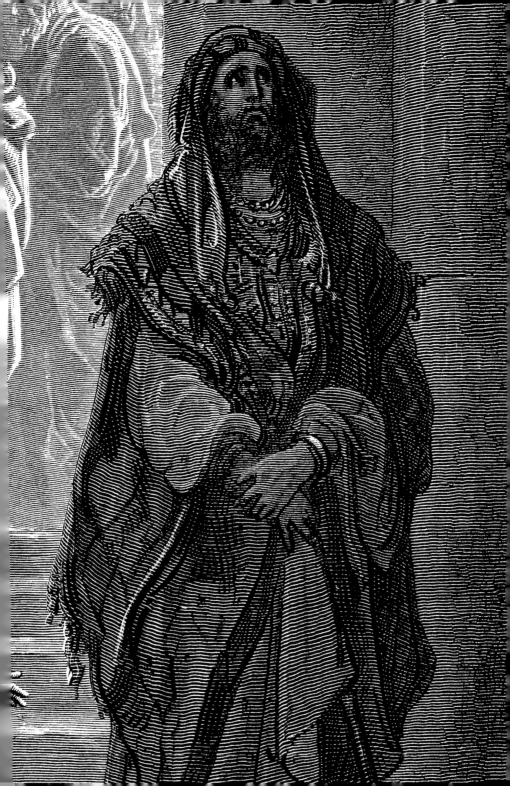

2-31 · 拉撒路復活

在伯大尼村，有個名叫拉撒路的人病倒了，他的姐姐馬大和瑪利亞找人去見耶穌，對他說：「主啊，你所愛的人病了。」

耶穌素來愛馬大、瑪利亞和拉撒路，聽說拉撒路病了，就對門徒說：「我們的朋友拉撒路睡了，我去喚醒他。」

耶穌來到伯大尼時，拉撒路被埋進墳墓裡已經四天了。許多鄉鄰來看望馬大和瑪利亞，因拉撒路的死而安慰她們。

馬大對耶穌說：「主啊，你若早在這裡，我兄弟必不會死。就是現在，我也知道，你無論向上帝求什麼，上帝都會賜給你。」

耶穌說：「你兄弟必能復活。」

馬大答說：「我知道在末日復活的時候，他必定復活。」

耶穌對她說：「復活在我，生命也在我，信我的人，雖然死了，也必復活。凡活著信我的人，必永遠不死。你信這話嗎？」

馬大說：「主啊，是的，我信你是基督，上帝的兒子，就是那還要臨到世界的主。」

這時，瑪利亞俯伏在耶穌腳前，對他說：「主啊，你若早在這裡，我兄弟必不會死。」

本文記載了耶穌所行最典範的治病救人的奇跡：即使已經埋進墳墓四天的死人，也能讓他再度復生。

右圖：耶穌對人們說：「解開，讓他走!」
後圖：局部

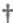

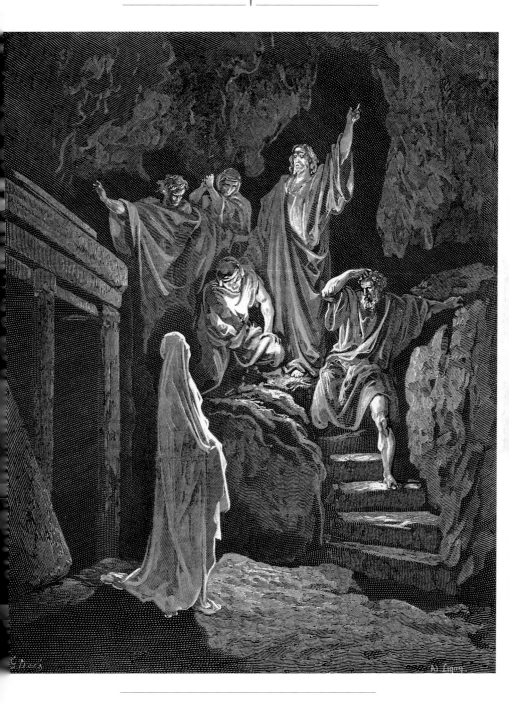

耶穌看見她哭，又看見和她同來的人也在哭，心裡很難過，就問：「你們把拉撒路安放在哪裡了？」眾人回答：「請主來看。」

耶穌也哭了。

眾人見狀感動地說：「看哪，他愛拉撒路是何等懇切。」其中有人問：「他既然能叫瞎子睜眼，難道不能叫拉撒路復活嗎？」

耶穌來到墳墓跟前，那墳墓是個洞，用一塊石頭擋著。他讓人們把石頭挪開，馬大對他說：「主啊，他現在肯定臭了，因為他已經死四天了。」

耶穌說：「我不是說過，你若信，就必定能看見上帝的榮耀嗎？」他們就把石頭挪開。

耶穌舉目望天，說：「父啊，我感謝你，因為你已經垂聽了我的話。」說完大聲呼叫：「拉撒路，出來!」

那死人應聲而出，手腳裹著布，臉上包著手巾。耶穌對人們說：「解開，讓他走!」

拉撒路就離開墳墓，走回村子。

耶穌受難與復活

叁

　　耶穌在巴勒斯坦北方的加利利地區傳道，贏得愈益眾多的皈依者。此後，他決定按照天父的意願，到鬥爭尖銳劇烈的耶路撒冷去，在那裡為履行上帝的旨意而獻身。

　　耶穌傳播的新鮮教義從根本上危及猶太當權者的利益，以致他們意識到：「猶太教和耶穌絕不能共處於同一片天空之下。」於是他們對耶穌施以不遺餘力的殘酷迫害。

　　耶穌從容不迫地接受了迎面而來的一切：被捉拿、被審判、被鞭打、被嘲弄，最後被極其殘忍地釘死在十字架上。他深信，這是上帝聖父犧牲獨生子以拯救世人的預定方式。

　　同樣地，按照上帝的預定計劃，耶穌受難第三天從死裡復活，復活後的第四十天被接升天。基督徒相信，終有一日耶穌將再臨世間。

3-1 . 耶穌進入耶路撒冷

　　耶穌傳道時多次對門徒說，他必須去耶路撒冷。在那裡他將遭到長老、祭司長和律法師們的迫害，被他們殺害，但到第三天他將從死裡復活。他對門徒說：「若有人要跟從我，就當捨己，背起他的十字架來跟從我。因為凡要救自己生命的，必喪掉生命；凡為我喪掉生命的，必得著生命。」

　　在去耶路撒冷的路上，耶穌把十二門徒叫到一邊，對他們說：「聽著，現在我們去耶路撒冷，人子將要落到祭司長和律法師手裡。他們要判他死罪，把他交給外邦人，讓他們戲弄他，鞭打他，把他釘在十字架上。但到了第三天，他就會復活。」

　　「耶穌進入耶路撒冷」強調指出，耶穌清楚地知道他將在耶路撒冷受難，但為了履行上帝賦予的使命，依然堅定地到那裡去；他的這次行動乃在古代先知的預言之中；他騎在性情溫良的驢子上進入聖城，給世人展示出一個「謙卑的天國君王」形象。依據這段記載，後世教會將復活節前一周的星期日定為「棕枝主日」。

*　　右圖：人們前呼後擁，*
高聲歡呼……。
*　　後圖：局部*

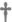

耶穌和門徒鄰近耶路撒冷時，路過橄
欖山附近的伯法其。他吩咐兩個門徒
說：「你們到前邊那個村子去。進村後
會看到一匹母驢和一匹驢駒拴在那裡，
要把它們解開，帶到我這裡。如果有人
詢問，就告訴他們：『主需要它們。』這
件事的發生是在應驗先知的話：

『要對錫安城的居民說：
看哪，你們的國王來了！
他謙卑地騎著驢子，
就是騎著驢駒子。』」

門徒就照他所吩咐的去做。他們牽來
母驢和驢駒，把自己的衣服墊在驢背
上，讓耶穌騎上。

許多人脫下外衣，鋪在路上；還有人
砍下棕櫚樹枝，鋪在路上。人們前呼後
擁，高聲歡呼道：

「大衛的子孫是應當讚美的！
願上帝賜福於那位奉主名而來的人！
至高的上帝是應當讚美的！」

耶穌進入耶路撒冷時，全城都轟動
了。人們交頭接耳地問：「這人是誰？」

有人回答：「是先知耶穌，從加利利
的拿撒勒來。」

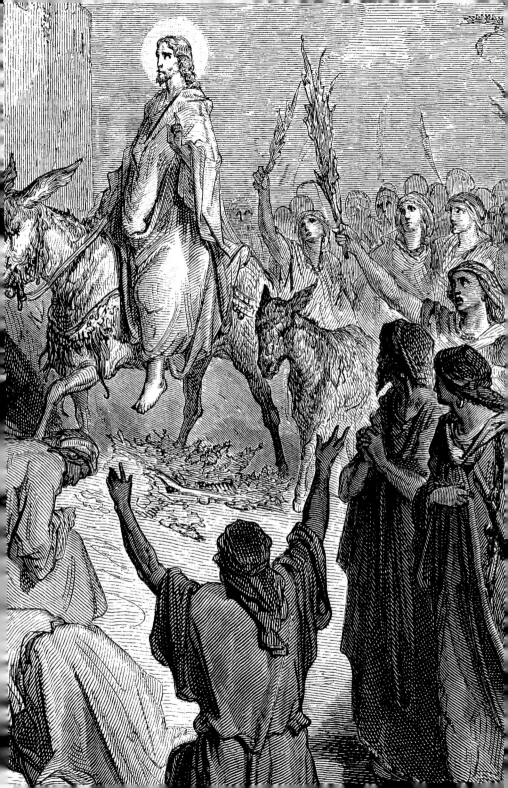

3-2 · 耶穌潔淨聖殿

耶穌在迦拿的婚宴上行施變水為酒的奇跡後，和他母親、弟兄們以及門徒一起去了迦百農。他們在那裡小住幾天，到逾越節臨近時啟程前往耶路撒冷。

抵達耶路撒冷後，耶穌來到聖殿，看到人們在聖殿的院子裡賣牛、賣羊、賣鴿子，還有人坐在桌子旁邊為人們兌換錢幣。

目睹了這番情景，耶穌怒火中燒，遂用繩子做成鞭子，把牛羊都趕出去；把錢幣兌換商的桌子推翻，錢幣撒在地上；又對賣鴿子的人說：「把這些東西都拿出去！不許把我父上帝的殿當作集市！」

他的行動使門徒們想起聖經上的話：

「為了你的殿，

我心裡焦急，好像火燒。」

猶太人怒氣沖沖地質問耶穌：「你有甚麼權力把這些人趕出去？你能顯個神跡給我們看，證明上帝給了你這種權力嗎？」

耶穌回答：「你們若拆毀這座殿，三天內我就能把它重建起來。」

猶太人反駁道：「這殿是用了四十六年才建成的，你有甚麼能耐三天之內就重建起來？」他們不知道，耶穌所說的殿乃是指他自己的身體。就連他的門徒也是等他從死裡復活以後才想起這句話，弄清其中的含義，因而更加信奉聖經和耶穌所傳的道。

耶穌在耶路撒冷過逾越節期間，許多人看到他所行的奇跡，都信了他。但耶穌卻信不過他們。他瞭解人的內心，不需要任何人告訴他有關人類的事情。他洞悉人類心底的秘密。

論及耶穌，人們往往只看到他寬容、仁慈、不以暴力抗惡的一面，而忽略其反抗的一面。其實，福音書的記載表明，耶穌也不乏頑強反叛的個性因素，甚至不排斥暴力手段。

下面一段話很能說明這一點：「你們不要想我來是叫地上太平。我來並不是叫地上太平，乃是叫地上動刀兵。因為我來是叫人與父親生疏，女兒與母親生疏，媳婦與婆婆生疏。人的仇人就是自己家裡的人。」（《馬太福音》10:34-36）

這種言論和他「愛仇敵」的教誨若出兩人。「耶穌潔淨聖殿」為此提供了一個生動範例，揭示出他性情中「怒目金剛」的一面。

右圖：「不許把我父上帝的殿當作集市！」
後圖：局部

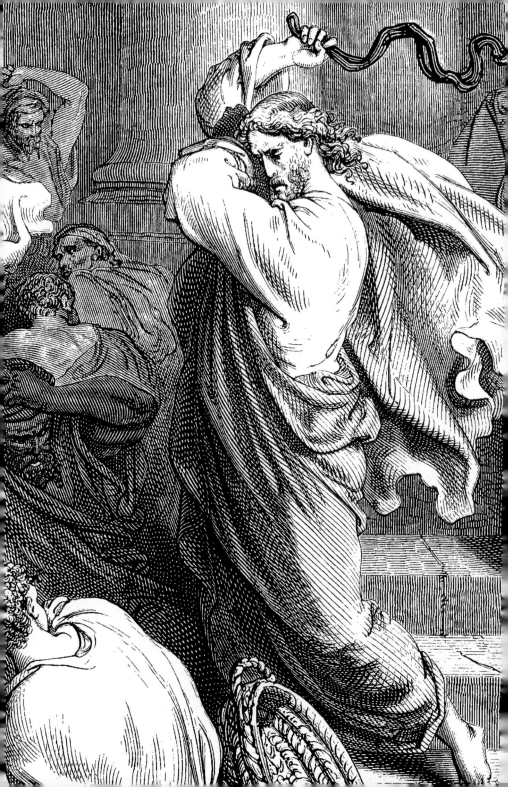

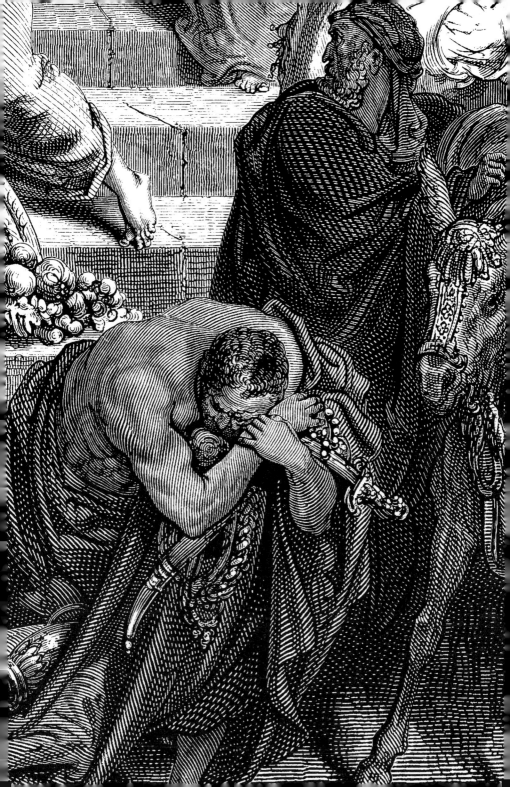

3-3 . 「凱撒的物當歸給凱撒」

法利賽人處心積慮地抓住耶穌講話的把柄。他們派出一些門徒和希律黨人一同去見他，並對他說：「老師，我們知道你很誠實，忠實地傳播上帝的真理之道，不在乎別人對你看法，待人一視同仁。請告訴我們，我們該不該向凱撒納稅呢？」

耶穌知道他們不懷好意，就說：「你們這些偽善的人，為甚麼試探我呢？讓我看看你們納稅用的銀幣。」他們把一枚銀幣遞給耶穌。

耶穌指著銀幣問他們：「這上面刻的頭像和名字是誰的？」

他們回答：「是凱撒的。」

耶穌說：「既然如此，凱撒的物當歸給凱撒，上帝的物當歸給上帝。」

聽了這話，他們都非常驚訝，誰也說不出甚麼，一個個離開耶穌而去。

同一天，一些不相信復活的撒都該人來見耶穌，問他：「先生，摩西說，一個結了婚的男子死了，沒有留下兒女，他的兄弟應該娶寡嫂為妻，並代兄長養育子女。

「從前我們這裡有七個兄弟，老大結婚後死了，沒有孩子，老二就娶了寡婦，可是也沒有孩子就死了。就這樣，兄弟七人都和這女子結了婚，但都沒和她生下孩子就死了。最後，這婦人也死了。請問，既然他們都和她結過婚，他們復活以後，這婦人應該作誰的妻子呢？」

耶穌回答道：「你們錯了，因為你們不瞭解上帝的意志。復活之後，人們都像天上的使者一樣，不娶也不嫁。」眾人聽了這些話，都對他的教導感到驚奇。

耶穌和法利賽人、撒都該人的交往，充分表現出他機警睿智和善於鬥爭的性格。法利賽人一再用「是非兩難」的話題詰問他，他每次都做出機智巧妙的答復。

一次法利賽人問：「我們該不該向凱撒納稅呢？」「凱撒」是羅馬皇帝的統稱。此語的險惡之處在於，若回答「應該」，就意味著背叛本民族的宗教信仰；若回答「不該」，又等於對官府不忠。耶穌從容不迫地回答：「凱撒的物當歸給凱撒，上帝的物當歸給上帝。」以兩面皆通之語，使法利賽人無言以對。

另一次，耶穌機智地回答了撒都該人關於人死後復活的提問。

右圖：耶穌……問：「這上面刻的頭像和名字是誰的？」

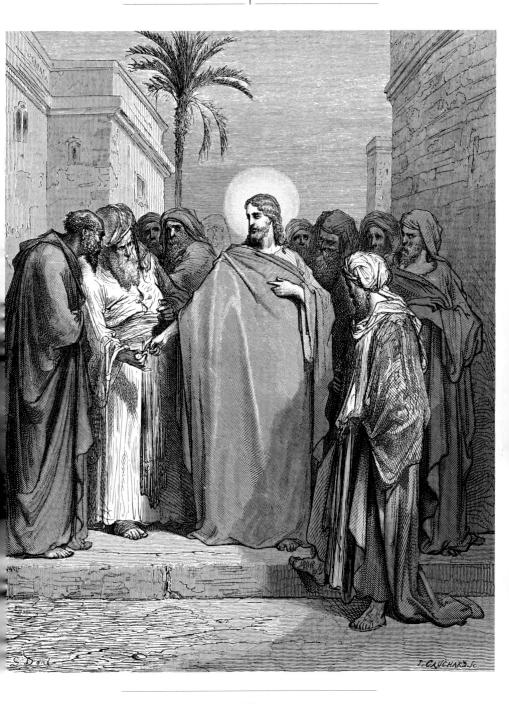

3-4 . 寡婦的小錢

有個律法師聽到耶穌和法利賽人、撒都該人的對話後，覺得他回答得很精彩，就問他：「在所有誡命當中，哪一條最重要呢？」

耶穌答道：「最重要的一條是『以色列啊，你要聽，主，我們的上帝是獨一的主：你要盡心、盡性、盡力、盡意愛主你的上帝』。其次就是『要愛人如己』。再沒有哪條誡命比這兩條更重要了。」

律法師聽了，對耶穌說：「先生，你講得對，上帝只有一個，他是我們惟一的主。人應該盡心盡意盡力地愛他，並且愛人如己。這比奉獻任何犧牲和貢品都重要。」

耶穌見他回答得有智慧，就對他說：「你離上帝的國不遠了。」從此以後，再沒有人敢給耶穌出難題。

耶穌向人們繼續施教：「你們要提防那些律法師。他們喜歡穿著長袍到處招搖，在街市上讓人問安，在猶太會堂裡坐高位，在宴會上坐首席。他們侵吞寡婦的財產，故意做出長篇祈禱以炫耀自己。這些人將來必定受到嚴厲的懲罰。」

福音書中的耶穌不但是個聖賢，而且是個哲人。他的許多言論都富於哲理思辨意味，常常僅用幾個字就切中要害。

例如，有一次門徒們爭論誰該作首先的，耶穌便說：「若有人願意作首先的，他必作眾人末後的，作眾人的佣人。」

類似的說法還有：「有許多在前的將要在後，在後的將要在前」；「凡自高的必降為卑，自卑的必升為高」，深刻地揭示出「首先」與「末後」、「在前」與「在後」、「自高」與「自卑」的辯證關係。

本文的結論也發人深思：寡婦捐獻的本來最少，耶穌卻說她「捐的最多」。原因何在？因為她的「底數」或「分母」最小。惟其如此，她的奉獻精神才最為可佳。

右圖：「……這個窮寡婦捐的最多。」
後圖：局部

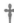

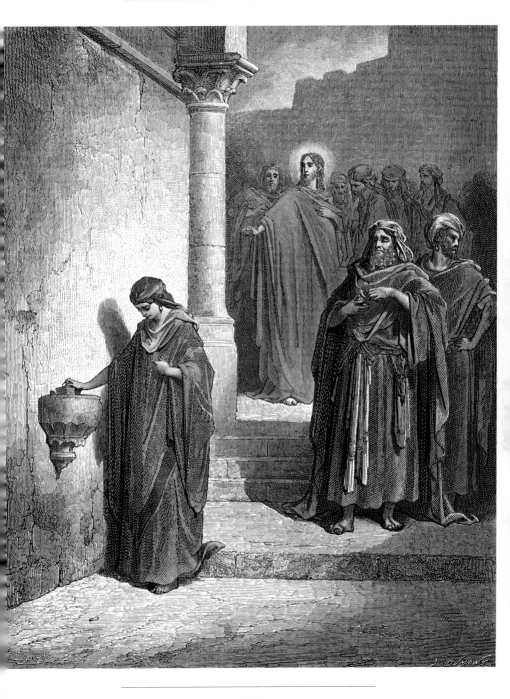

耶穌坐在捐獻箱對面，觀察人們怎樣把錢投進箱中。一些有錢人向捐獻箱裡投了許多錢幣。接著，一個寡婦走來，向捐獻箱裡面投了兩枚小錢，它們只值一分錢。

耶穌把門徒們叫到一起，對他們說：「我實話告訴你們，在所有捐錢的人當中，這個窮寡婦捐的最多。因為別人捐的都是多餘的錢，這個寡婦很窮，卻把自己所有的錢都拿了出來。她本來是要用這點錢維持生活的。」

3-5 · 最後的晚餐

耶穌被捉拿之前，於逾越節前夜和十二門徒在耶路撒冷城內的一座樓上，共進最後一次晚餐。

耶穌進餐時非常憂愁，對門徒們坦率地說：「我實話告訴你們，你們當中有一個要出賣我。」

門徒們面面相覷，不知他說的是誰。那個耶穌鍾愛的門徒這時正靠在老師身邊，彼得向他打手勢，詢問老師說的可能是誰？那個門徒湊近耶穌，問道：「主啊，他是誰呢？」

耶穌回答：「我蘸些餅，遞給誰就是誰。」說著他蘸了一塊餅，遞給西門的兒子加略人猶大。猶大接過了餅，撒旦便進入他的身體。

耶穌對他說：「你想做甚麼，就趕快去做吧！」坐在桌邊的人沒有一個明白耶穌的話。有人以為，也許由於猶大管理錢箱，耶穌讓他去買些過逾越節所需的東西，或是讓他給窮人分些東西。

猶大接過餅，立即離開了，當時已是深夜。

猶大離開後，耶穌說：「現在，人子得到了榮耀，上帝也通過人子得到了榮耀。我的孩子們，我和你們在一起的時間不多了。你們會去尋找我的。但我所去地方你們不能去。這話我曾對猶太人說過，如今也照樣對你們說。」

「最後的晚餐」是耶穌受難故事中的一個重要片斷，描寫耶穌被捕前，在耶路撒冷和門徒們共進最後一次晚餐的情景。文中著重記載了兩件事：其一，耶穌預言十二門徒中有人要出賣他，暗示此人就是加略人猶大；其二，耶穌為門徒分餅和酒，稱它們是自己的身體和血。在後世教會的聖餐禮上，信徒們須分享麵餅和葡萄酒，即起源於此。

依據這段記載，文藝復興時期的義大利畫家達·文西創作了傳世名畫《最後的晚餐》。

右圖：「你們當中有一個要出賣我。」
後圖：局部

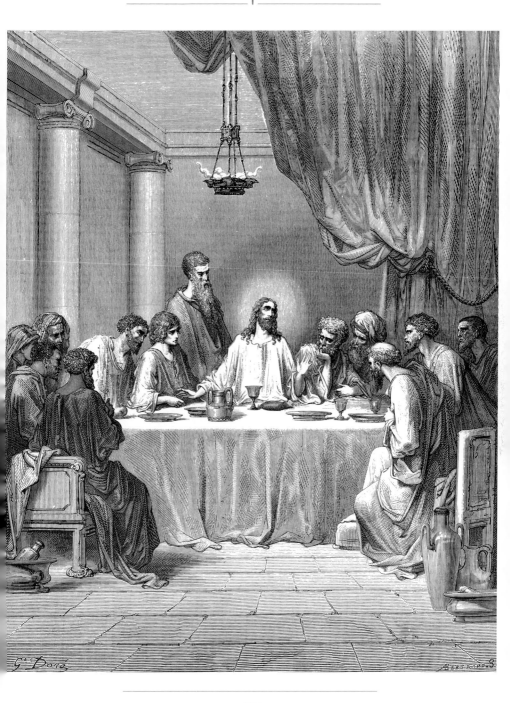

稍後，耶穌又對門徒們說：「我賜給你們一條新的命令：你們要彼此相愛，就像我愛你們一樣，使人們都知道你們是我的門徒。」

說罷這話，耶穌拿起餅來，祝福了，掰開，遞給門徒，說：「你們拿著吃，這是我的身體。」他又舉起杯來，祝謝了，遞給他們，說：「你們喝這個，這是我立約的血，為許多人流出來，使罪得赦。但我告訴你們，從今以後我不再喝這葡萄汁，直到我在我父的國裡同你們喝新的那日子。」

3-6 · 耶穌在客西馬尼園禱告

最後的晚餐過後，耶穌同門徒來到一個名叫客西馬尼的地方，對他們說：「你們坐在這裡，等我到那邊去禱告。」於是帶著彼得和西庇太的兩個兒子雅各和約翰一同過去。

耶穌非常難過，對他們說：「我心裡很憂傷，幾乎要死。你們在這裡等候，和我一起警醒禱告吧。」

說過這話，他稍往前走，俯伏在地，禱告道：「我父啊，倘若可行，求你叫這杯離開我；然而，不要照我的意思，只要照你的意思。」

耶穌回到門徒那裡時，看見他們都已入睡，於是對彼得說：「難道你們不能同我一起警醒片刻嗎？總要警醒禱告，免得入了迷惑。然而，你們的心靈固然願意，肉體卻是軟弱的。」

接著，耶穌又去禱告，說：「我父啊，這杯若不能離開我，必要我喝，就願你的旨意成全。」回來時，他看到門徒又睡著了，因為他們眼睛困倦。

耶穌第三次離開他們去禱告，又說了和先前相同的話。禱告完後回到門徒那裡，對他們說：「現在你們仍然睡覺安歇嗎？時候到了，人子要被賣在罪人手裡了。起來，我們走吧。看哪！賣我的人越來越近了。」

本文記載了耶穌被捕前帶門徒去客西馬尼園禱告的情景。他既因即將被捕遇難而憂傷難過，又希望天父的意旨得以成全。他三次俯在地上禱告，內心翻捲著巨大波瀾，而門徒們卻昏然入睡，「心靈願意而肉體軟弱」。

法國學者勒南認為，耶穌的人性在客西馬尼園曾一度覺醒起來：「他或許開始懷疑自己的事業。恐怖和疑慮控制了他，把他引進一種比死亡更甚的精神崩潰狀態中。一個人已為某種偉大觀念，犧牲了平靜的生活和人生合法的酬報，卻看到死亡在面前首次現形，還試圖說服他萬事皆為虛空，這時，他難免會產生情感的戰慄。」

這段話既分析了耶穌的複雜心理活動，又無礙他終能戰勝自我的堅毅品格，對理解耶穌被捕前的精神狀態頗具價值。

右圖：「我父啊，……願你的旨意成全。」

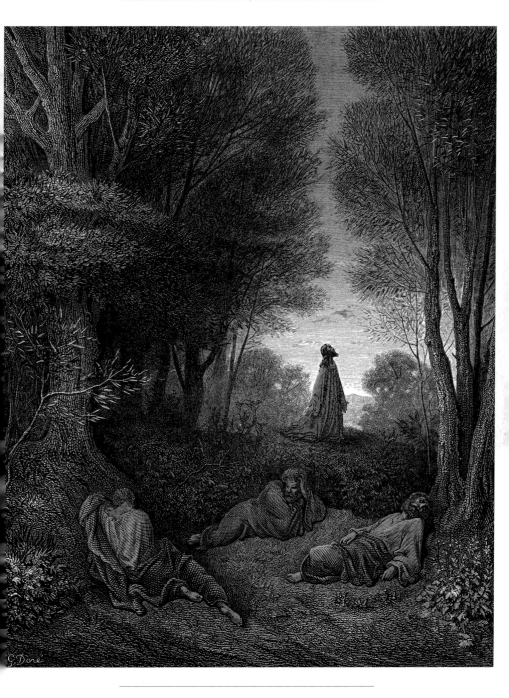

3-7 · 耶穌從天使得力量

前文所述「耶穌在客西馬尼園禱告」出自《馬太福音》。一段與其內容平行，但細節不盡相同的文字見於《路加福音》，說的是：

最後的晚餐過後，耶穌對門徒們說：「過去我派你們出門的時候，總是不讓帶錢包、口袋，和多餘的鞋子，那時你們缺過甚麼嗎？」

門徒們回答：「沒缺過。」

耶穌又說：「但是現在，有錢包的就帶上錢包，有口袋的就帶上口袋。如果誰還沒有刀劍，就把自己的外衣賣了，去買一把。因為聖經上對我有這樣的預言：『他被列在罪犯之中。』這句話必定應驗在我身上，它所預告的事必定實現。」

有門徒告訴耶穌：「主啊，看，這裡有兩把刀劍！」

耶穌回答：「這就夠了。」

較之《馬太福音》中的平行記載，這段文字有兩特色：

首先，表現了耶穌「以暴抗暴」的反抗性格。他要求門徒佩戴刀劍，以抵抗即將到來的抓捕；但當門徒發現兩把刀劍時，他又說「這就夠了」，好像不必人人都武裝起來——他內心似乎傳出兩種相反的聲音。較之他那些「愛仇敵」的主張，這段文字中的反抗意識，是不容忽視的。

其次，這段文字表明，在困難時刻，一個翩然而降的天使，曾使耶穌獲得征服痛苦的力量。

右圖：一個天使天上翩然降落⋯⋯。
後圖：局部

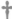

　　隨後，耶穌像往常一樣到橄欖山去，門徒們在後面跟著他。當他們來到目的地時，耶穌說：「你們要禱告，免得受到誘惑。」

　　然後他退到離門徒約有投擲一塊石頭之遙的地方，跪下來，禱告道：「父啊，你如果願意，就把我這杯苦酒端走吧，但是不要照我的意願，而要照你的意願。」

　　這時，一個天使從天上翩然降落，出現在耶穌面前，為他增添了力量。

　　在極度痛苦之中，耶穌更加迫切地禱告著，汗水如同血水一般一滴滴地落在地上。

　　耶穌禱告完畢，起身回到門徒們那裡，發現他們由於憂愁和精疲力竭，一個個地都睡著了。耶穌呼喚他們：「你們為甚麼要睡覺呢？都起來祈禱吧，以免自己遭受誘惑。」

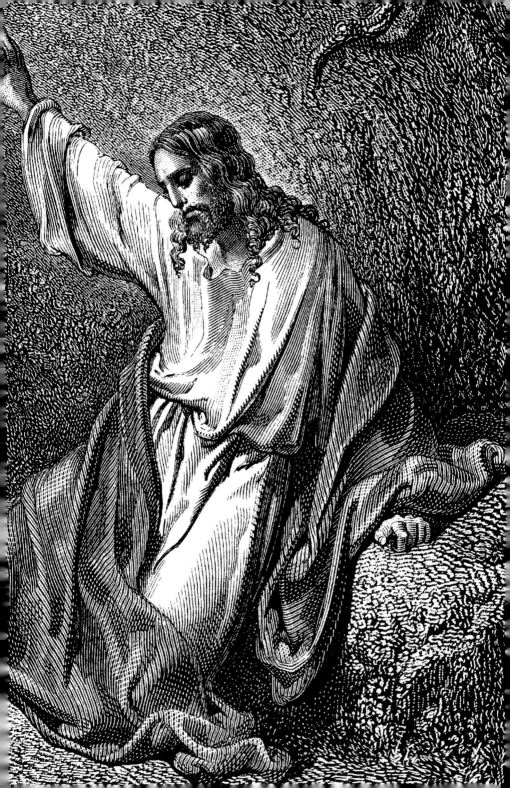

3-8．耶穌被捕

耶穌在客西馬尼園禱告後，回到門徒們那裡，對他們說：「你們還在睡覺，還在休息嗎？聽著，人子被賣給罪人的時候到了。起來！看，出賣我的人來了！」

耶穌還在說話時，十二門徒之一猶大來了。一大群人帶著刀棒跟他一起來，他們是祭司長和民間的長老派來的。那個出賣耶穌的猶大預先給他們一個暗號，說：「我跟誰親吻，誰就是你們要找的人，你們就抓住他。」

猶大一到，立刻走到耶穌跟前，說：「老師，你好。」然後跟他親吻。

耶穌說：「朋友，你想做的，趕快做吧!」

於是那些人擁上前來，抓住耶穌，把他綁起來。跟耶穌在一起的人中，有一個拔出刀來，向大祭司的奴僕砍去，把他的一隻耳朵削掉。

耶穌對他說：「把刀收起來吧！凡動刀的，必定在刀下喪命。難道你不知道我可以向我父親求援，而他會立刻調來十二營天使嗎？但如果我這樣做，聖經上那些預言事情必定如此發生的話，又怎能實現呢？」

接著，耶穌對那群人說：「你們帶著刀劍棍棒出來抓我，把我當作強盜？我天天坐在聖殿裡教訓人，你們為甚麼不下手呢？不過，這一切事情的發生，都是要實現先知在聖經上所說的話。」

這時，所有的門徒都離開他，逃走了。

「耶穌被捕」是耶穌受難前的重要事件，著重記載了三件事：一、猶大以親吻為暗號將老師出賣；二、耶穌反對以武力反抗前來捉拿他的人；三、耶穌認為自己被捕是先知預言的應驗。

「統一意志、整合人心」也許是世間最難辦到的事，所謂「萬眾一心、眾志成城」，大體只是一個美麗的夢想。福音書作者清醒地意識到這一點，早在將近兩千年前就創造了「一群聖徒＋一個叛徒」的故事模式。

耶穌本來就被各種各樣的異己勢力包圍：羅馬巡撫、猶太當權者、法利賽人、撒都該人……，在這種情況下，讀者切望他的門徒能同心同德地跟定老師。

然而，事實並非如此。門徒不但常常並不理解老師，其中還出現了以卑劣手段出賣老師的可恥叛徒！

右圖：猶大一到，立刻走到耶穌跟前……。

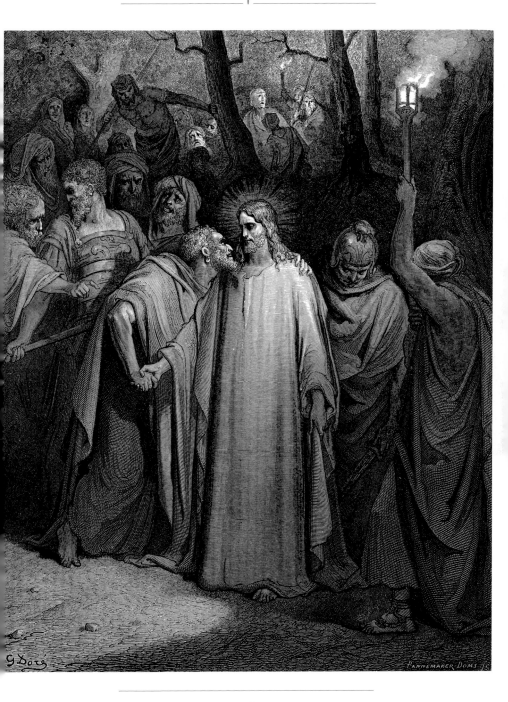

3-9 . 彼得不認耶穌

早在「最後的晚餐」過後，耶穌就對門徒們說：「今天晚上，你們都會由於我而喪失信仰，因為聖經上說：『我要擊打牧羊人，羊群將四散而逃。』」

彼得說：「即使所有的人都因為你而喪失信仰，我也絕對不會喪失信仰。」

耶穌說：「我實話告訴你，就在今夜雞叫之前，你會三次聲稱不認識我。」

彼得回說：「我就是和你一起死，也不會說不認識你。」其他門徒也如此表示。

耶穌被持刀弄棍的人們捉拿後，帶到大祭司的官邸中；彼得遠遠地跟著他們。他們在院子當中燃起一堆篝火，坐成一圈，彼得也在他們中間坐下。

這時，一個女僕趁著火光注視著他，仔細打量一番後說：「這個人和耶穌是一夥的。」

彼得連忙否認道：「我不認識他！」

過了一會兒，另一個人認出了彼得，對他說：「你也是他們中間的一個！」

彼得連連搖頭，說：「你這個人是怎麼說話的，我不是！」

大約一個小時過後，又有一個人用不容置疑的口氣說：「我敢肯定，這個人和耶穌是一夥的，因為他也是加利利人。」

可是，彼得卻說：「你這個人啊！我聽不明白你在說些甚麼！」

彼得的話音還沒落，雞就叫了。耶穌轉過身來，注目看著彼得。彼得想起耶穌對他說的話「今夜雞叫之前你會三次聲稱不認識我」，心中十分懊悔，不禁跑出去痛哭起來。

後世西方人用「彼得的淚」，喻指「悔恨交加的眼淚」。

彼得是耶穌最早呼召的門徒，也是他最信任、最器重的門徒之一。耶穌帶他參與過一些重要活動，比如登山變容、去客西馬尼園禱告等，還要把「天國的鑰匙」交給他。

但他在耶穌被捕的關鍵時刻卻喪失起碼的原則立場，三次拒認自己的老師。由此可見，門徒們固然有善良的本性，和追隨耶穌的真誠願望，在耶穌的崇高形象映襯下，仍然不過是一群懵懵懂懂的低能兒。

右圖：彼得連忙否認道：「我不認識他！」
後圖：局部

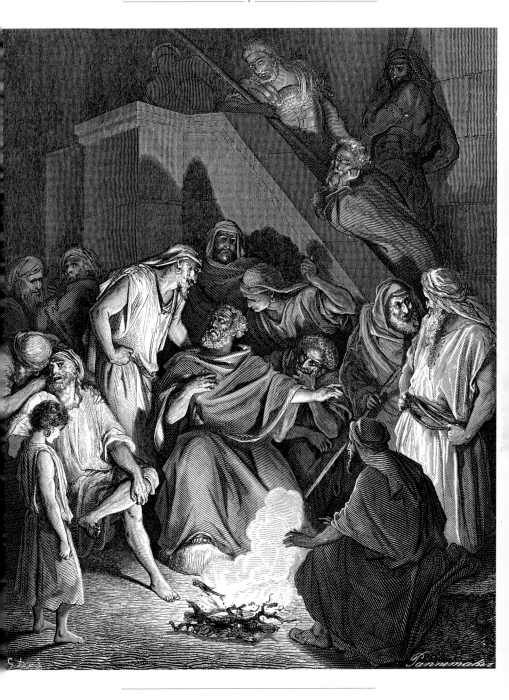

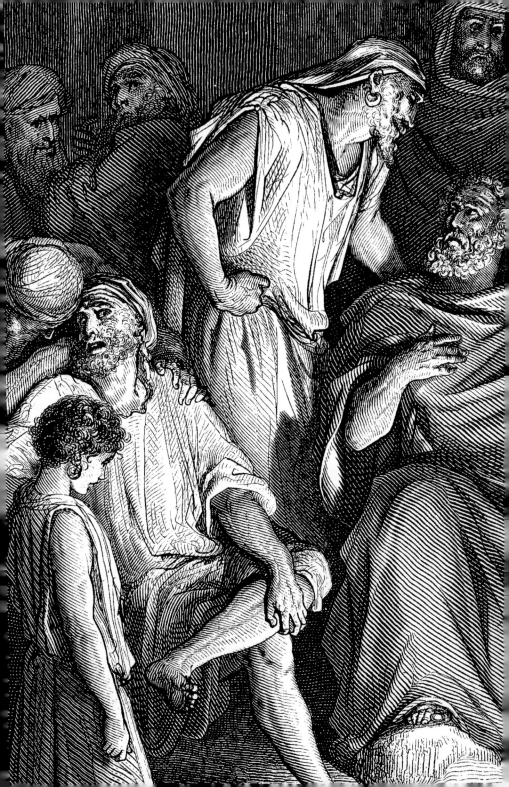

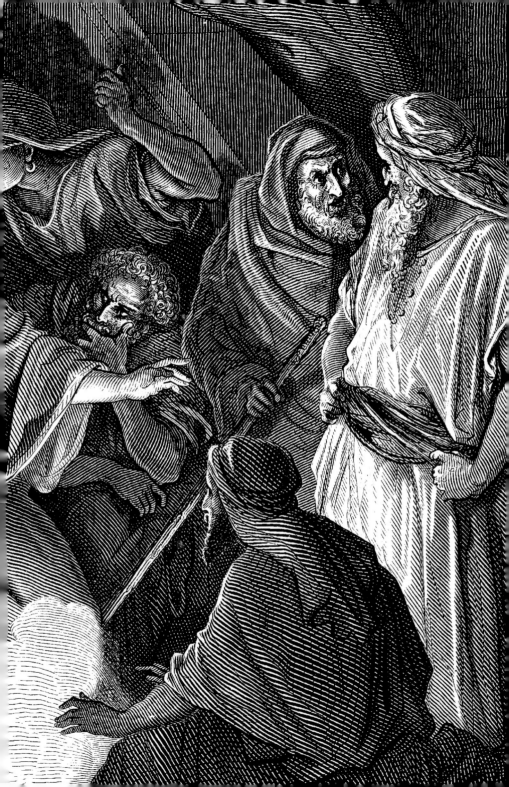

3-10 . 彼拉多審問耶穌

眾人把耶穌從大祭司該亞法的院子帶到總督府去。當時正是一大早，猶太首領不想進外邦人的總督府，惟恐不潔淨，進了就不能吃逾越節的筵席。

於是羅馬巡撫彼拉多走出總督府，問眾人道：「你們為甚麼控告這個人？」

猶太人回答：「他犯了罪！他若沒有犯罪，我們就不會把他交給你了。」

彼拉多說：「你們既然抓了他，就按你們的律法審判他好了。」

猶太人說：「但是，我們不能宣判死刑。」

彼拉多回到府裡，叫來耶穌，問他：「你是猶太人的王嗎？」

耶穌反問：「是你自己想這麼問，還是有人告訴你了有關我的事情？」

當年的猶太教公會不具備宣判死刑的權利，故猶太人把耶穌押送到羅馬人的總督府。羅馬巡撫彼拉多審訊耶穌後，沒查出他的罪過，欲把他無罪釋放，但卻遭到猶太人的激烈反對。可見，耶穌的首要敵人乃是他的同胞猶太人；他傳播新的教義，直接觸犯的乃是猶太教當權者的既得利益。

右圖：彼拉多令人把耶穌帶走，用鞭子抽打他。
後圖：局部

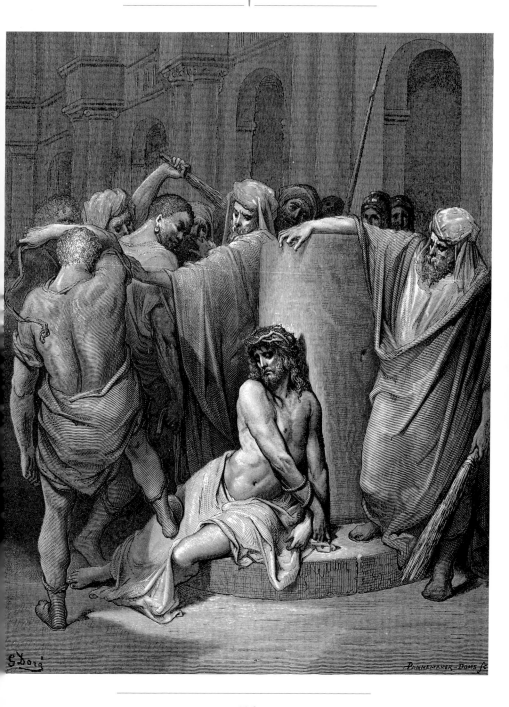

　彼拉多説：「你以為我也是猶太人嗎？是你自己的同胞和祭司長把你交給了我。你幹了些甚麼？」

　耶穌説：「我的國不屬於這個世界。如果我的國屬於這個世界，我的僕人就會為我而戰，我就不會落到猶太首領的手中去。實際上，我的國不在這裡。」

　彼拉多問他：「那麼，你是個國王了？」

　耶穌回答：「你説我是國王？説得很對。我為此而生，為此而來到這個世上，目的就是為真理作見證。屬於真理的人都會聽我的話。」

　彼拉多問：「甚麼是真理呢？」説罷，他走出總督府，對外面的猶太人説：「我查不出他有甚麼罪過。按你們的規矩，逾越節期間我可以釋放一個犯人，你們想讓我釋放這個猶太王嗎？」

　猶太人高聲呼喊：「不放他，放巴拉巴!」他們説的巴拉巴曾經是個暴亂分子，目前還在總督府關押著。

　於是，彼拉多令人把耶穌帶走，用鞭子抽打。

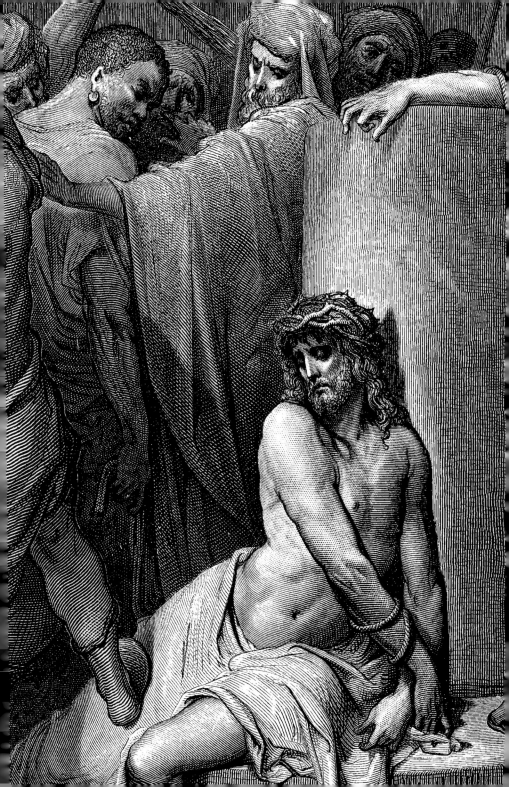

3-11 · 耶穌戴荊冠

士兵們用荊棘編了一頂皇冠，戴到耶穌頭上，又給他穿上一件紫袍。他們在他面前搖來晃去，喊叫道：「恭喜猶太人的王啊！」一面喊叫，一面用手掌打他的耳光。

彼拉多站出來，向眾人大聲說：「聽著，我把他帶到你們這兒，是為了讓你們知道，我查不出他犯了甚麼罪。」說著讓士兵把頭戴荊冠、身穿紫袍的耶穌帶過來，對眾人說：「他在這裡。」

祭司長和法利賽人一看到耶穌，就喊叫起來：「釘死他！釘死他！」

彼拉多說：「你們把他帶走，釘死在十字架上吧！我找不出他有甚麼罪來。」

猶太人回答道：「根據我們的律法，他應該死，因為他宣稱是上帝的兒子！」

彼拉多聽了這話，非常害怕，轉身回到總督府，詢問耶穌：「你是從哪裡來的？」耶穌沈默不語。

彼拉多又問：「你不肯跟我說話嗎？你難道不知道我有權讓你自由，也有權把你釘在十字架上嗎？」

耶穌回答：「除非你被賦予了權力。否則，你根本無權管轄我。因此，把我押送到你這裡來的人，比你的罪行更嚴重。」

彼拉多聽到耶穌這樣說，很想釋放他。但猶太人卻高聲叫嚷著：「你要是膽敢放了他，就不是凱撒的忠臣。因為凡是自詡為王的人，就是反對凱撒！」

「耶穌戴荊冠」除了描寫耶穌遭受的苦難外，還揭示了耶穌、猶太當權者、羅馬巡撫彼拉多之間的相互關係和矛盾衝突。

耶穌被猶太人控告的口實是他「自詡為王」，也就是對抗皇帝。而事實上，耶穌從未自稱猶太人之王，因為他歷來承認羅馬政府為既定的現世權力。

但同時，耶穌的確認為，他在另一個世界擁有王權。他向彼拉多說過一句意味深長的話——「我的國不屬於這個世界」，接著解釋他那國度的性質，稱其基本特質乃是擁有真理。

這種理想主義言論使彼拉多如墜雲山霧海之中，他無法理解耶穌，故一再打算釋放他。然而，彼拉多的意念卻每次都遭到猶太人堅決抑制，因為後者的目的惟有除掉耶穌。

右圖：士兵們用荊棘編了一頂皇冠，戴到耶穌頭上。

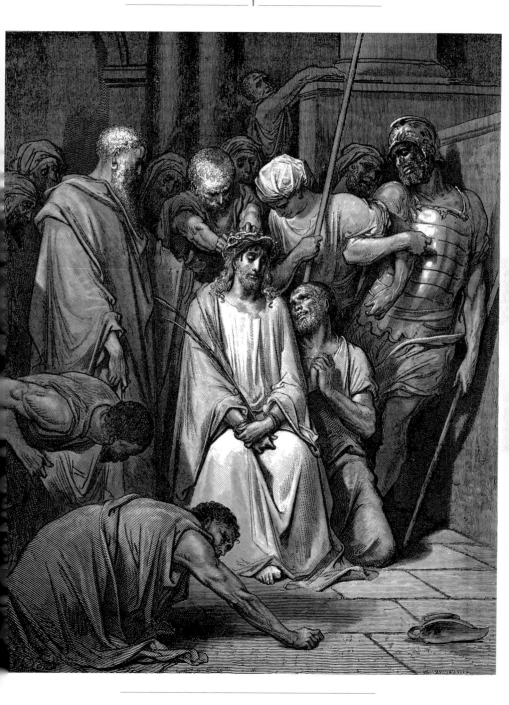

3-12 . 耶穌被戲弄

背叛耶穌的猶大看到耶穌被判有罪，非常後悔，就把出賣老師的三十枚銀幣還給祭司和長老們，並說：「我犯了罪，把一個無辜的人出賣致死。」

他們回答：「這和我們有甚麼相干？你自作自受吧！」

猶大把銀幣扔進聖殿裡，找了一個地方，上吊自盡而死。

祭司長撿起銀幣，說：「這是血腥的錢，不可放在聖殿的金庫裡。」他們決定用這筆錢買下窯戶的一塊田，用來埋葬客死於耶路撒冷的外鄉人。那塊田後來得名「血田」。

這件事應驗了先知耶利米的預言：「他們用那三十枚銀幣買了窯戶的一塊田，那是猶太人為他生命所付的價格。」

再說彼拉多看到猶太人不讓釋放耶穌，就問他們：「我該怎樣處置那個被稱為基督的耶穌呢？」

他們同聲回答：「把他釘死在十字架上！」

彼拉多意識到再說也無濟於事，反而會引起暴亂，就端來一盆水，在眾人面前洗手，以示這件事與他無關，說：「我對這個義人的死不負責任，這是你們做的事！」

眾人回答：「我們和我們的子孫會承擔處死這個人的責任！」

聽到這話，彼拉多命令士兵把耶穌帶下去，準備釘死在十字架上。全營的士兵都集合起來，圍住耶穌，想方設法地嘲笑他。有人說：「恭喜你啊，猶太人的王！」還有人向他吐唾沫，用棍子打他的頭。戲弄夠了，就脫下耶穌的袍子，給他穿上原來的衣服，帶去釘十字架。

本文前一部分敘述了猶大之死。聖經的作者堅信，惡人必遭凶報。耶路撒冷的錫安山南，後來有個名叫「哈克達瑪」的地方，意思是「血田」，按福音書的記載，那就是用猶大出賣老師的三十塊錢換來的田地。

本文稱猶大上吊自盡而死。據另外的傳說，他在田中跌倒，五臟六腑都迸裂出來。還有一說，謂其死於一種浮腫病，症狀令人作嘔，被視為來自上帝的懲罰。

本文後一部分提到，猶太人主動承擔起處死耶穌的責任——這一記載成為後世基督教和猶太教長期對立的宗教根源之一。

右圖：「恭喜你啊，猶太人的王！」

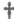

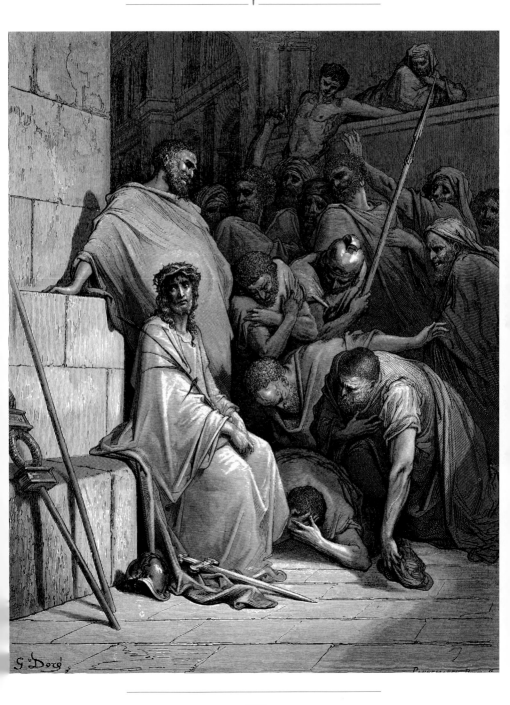

3-13 · 從希律處到彼拉多處

四卷福音書對耶穌受難的記載同中有異。在《路加福音》中，耶穌被捕後有如下一段經歷：

看守耶穌的人戲弄他，打他，蒙住他的眼問：「你不是先知嗎？告訴我們，是誰正在打你呀？」他們還用許多別的話辱罵他。

第二天早晨，長老、祭司長、律法師聚集在一起，把耶穌帶到議會。他們對耶穌說：「如果你是基督，就告訴我們吧!」

耶穌回答：「我告訴你們我就是基督，你們不會相信；我向你們提問，你們也不會回答。你們知道嗎？從今以後，人子就要坐在全能上帝的右邊了。」

那些人問道：「這麼說，你就是上帝的兒子了？」

耶穌回答：「是的，你們這話沒錯。」

他們似乎抓到了把柄，彼此說：「我們還需要再證實甚麼呢？他親口說的話我們都聽到了。」

於是，那夥人就把耶穌帶到彼拉多面前。他們向彼拉多控告道：「我們抓住了這個人。他使我們的百姓誤入歧途，反對向凱撒交稅，還說他是基督，是王。」

彼拉多審問耶穌之後，對祭司長和眾人說：「我查不出這個人有甚麼罪狀。」

但他們堅持說：「他在整個猶太地區攪擾民眾，從加利利開始，一直擾亂到這裡。」

猶太人處心積慮地指控耶穌，把他押送到羅馬總督彼拉多那裡。彼拉多查不出耶穌的罪狀，聽說他是加利利人，就把他送到主管加利利地區的希律處。希律也查不出耶穌的罪狀，又把他送回彼拉多處。據此，後人用「從希律處送到彼拉多處」喻指「互相推諉」。

右圖：那夥人一見彼拉多，就控告耶穌……。
後圖：局部

202

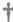

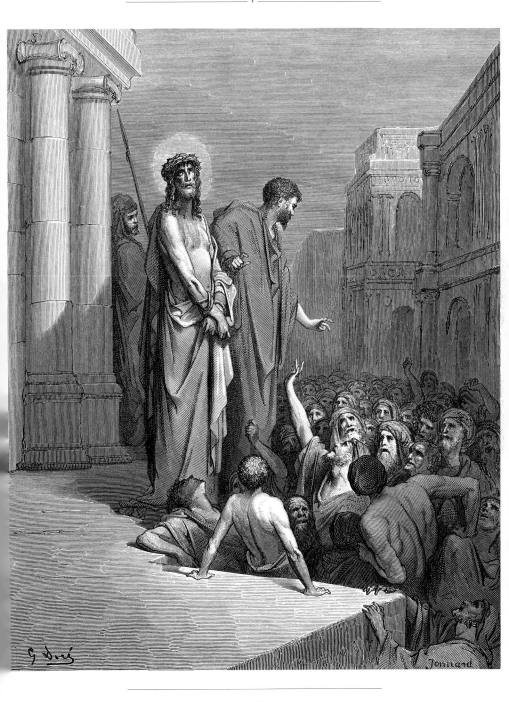

　聽到這話，彼拉多問耶穌是不是加利利人。當他得知耶穌在希律的轄區內生活時，就把他送到希律那裡，當時希律恰好住在耶路撒冷。

　希律看到耶穌時很高興，因為他多年來一直想見到他。希律很早就聽說耶穌的大名，總想看看他施展奇跡。希律向耶穌提了很多問題，但耶穌一個字也沒回答。祭司長和律法師們站在一邊，惡狠狠地控告他。

　希律和他手下的士兵對耶穌輕漫無禮，給他穿上一件華麗的袍子，然後又把他送給彼拉多。希律和彼拉多本來是仇敵，從那天起居然變成了朋友。

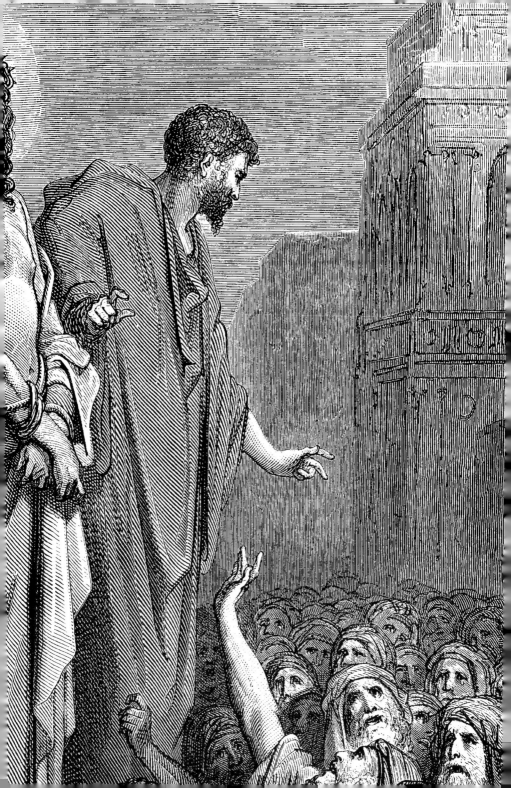

3-14 · 西門背負十字架

《馬可福音》對耶穌受難前的經歷做了如下敘述：

按照慣例，每逢逾越節，彼拉多總要應百姓的要求釋放一名囚犯。那時，有個名叫巴拉巴的人正和叛亂的同夥一起被押在監牢裡，他們都在叛亂中殺過人。猶太人前來請求彼拉多，讓他像以往一樣釋放一名囚犯。

彼拉多問他們：「你們是要求我釋放猶太人的王嗎？」他故意這樣問，因為他明白，祭司長等人把耶穌交給他完全是出於嫉妒。而祭司長卻煽惑眾人，讓他們請求釋放巴拉巴。

彼拉多又問：「那麼，我該怎樣處置你們稱為猶太王的那個人呢？」

眾人大聲喊叫：「把他釘死在十字架上！」

彼拉多問：「為甚麼呢？他犯了甚麼罪？」

眾人喊叫得更響亮了：「把他釘死在十字架上！」

彼拉多為了取悅眾人，就釋放了巴拉巴。他下令鞭打耶穌，然後把他釘死在十字架上。

士兵們把耶穌押送到總督的府邸，然後集合起來。他們給耶穌披上一件紫袍子，又用荊棘編個皇冠戴在他頭上。他們向耶穌行禮，嘴裡喊著：「你好啊，猶太王！」

他們翻來覆去地用棍子打耶穌的頭，朝他吐唾沫，還跪在地上給他磕頭，拿他開心。戲弄完了耶穌，他們把紫袍子剝下來，給他換上自己的衣服，然後把他帶出來，準備釘在十字架上。

士兵們帶著耶穌向刑場走去，走到半路遇到一個剛從鄉下來的古利奈人，名叫西門，是亞歷山大和魯孚的父親。他們看見耶穌被壓倒在十字架下面，就逼著西門替耶穌背負十字架。

按照羅馬人的法律，被釘十字架的犯人必須親自背負刑具前往刑場。但耶穌的體質顯然比另外兩個受刑者虛弱，背不動沉重的十字架。

這時，羅馬士兵遇到一個名叫西門的古利奈人，正從鄉間回來。古利奈是非洲北部的海港城鎮，紀元前後有許多猶太人定居。由於羅馬人不能背負聲名狼藉的十字架，他們便逼迫西門背負。

也許他們使用了某種被認可的強徵勞役權。後來西門似乎加入了基督教社團，不只一次地述說過自己目擊的事情，他的兩個兒子——亞歷山大和魯孚在社團中也小有名氣。

右圖：……耶穌被壓倒在十字架下面。

3-15 . 耶穌向婦女們發預言

《路加福音》對耶穌被釘十字架前的細節做了如下的描寫：

彼拉多把祭司長、長老和百姓們召集在一起，對他們說：「你們把這個人帶到我這裡，說他擾亂民眾，所以，我已經當著你們的面審問過他了，可是沒有發現你們控告他的那些罪狀。希律也沒有發現，所以把他送了回來，可見他沒有犯該死的罪。因此我下令把他鞭打一頓，然後放掉。」

但是，所有的人都不約而同地大聲喊叫起來：「殺掉這個人，釋放巴拉巴！」巴拉巴是因為造反和殺人被關進監獄的強盜。

彼拉多還想釋放耶穌，就把說過的話又重複一遍。可是那些人還是高聲喊叫：「把他釘死在十字架上！把他釘死在十字架上！」

彼拉多第三次對他們說：「這個人到底犯了甚麼罪呢？我沒有發現他犯下該死的罪，所以下令把他鞭打一頓，然後釋放。」

耶穌生前多次預言公元70年羅馬人血洗耶路撒冷城之事，本文後部他對婦女們所說的話即其中一次。無罪的耶穌猶如「青翠的樹」，現在被判了死刑，那些「枯乾的樹」即真正的罪人將來如何呢？──必定遭到更加無情的審判。

右圖：「耶路撒冷的婦女們啊，不要為我哀哭……。」
後圖：局部

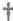

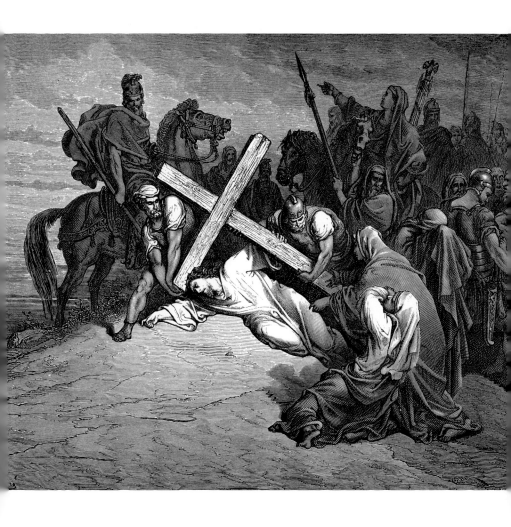

　　然而，人們繼續高聲喊叫，要求把耶穌釘死在十字架上。彼拉多只得答應他們，釋放了那個因造反和殺人被投進監獄的巴拉巴。接著把耶穌交給那些人，任憑他們處置。

　　那些人把耶穌押走了。途中，他們抓到一個從鄉下來的古利奈人，名字叫西門，把十字架放在他身上，讓他背著，跟在耶穌身後。

　　耶穌身後還跟了許多人，包括一些婦女，她們都在為耶穌的遭遇而悲傷地痛哭。

　　耶穌轉過身去，對她們說：「耶路撒冷的婦女們啊，不要為我哀哭，而是為你們自己和孩子哭泣吧。因為那日子不久就會來臨，人們必定會說：『不能生育的女人有福了，從未懷孕分娩的女人有福了，從未哺育過孩子的女人有福了！』

　　然後，他們會對大山說：『倒在我們身上吧！』又會對小山說：『遮蓋住我們吧！』因為這些事既行在青翠的樹上，那枯乾的樹又會怎樣呢？」

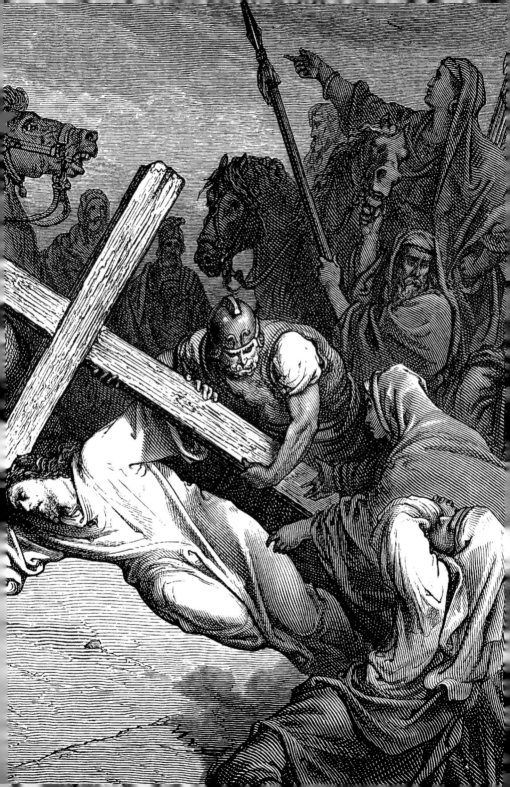

3-16 · 耶穌被釘上十字架

據《約翰福音》記載，彼拉多查不出耶穌的罪行，很想釋放他，但猶太人卻高聲叫嚷：「你要是膽敢放了他，就不是凱撒的忠臣。因為凡是自詡為王的人，就是反對凱撒！」

這句話使彼拉多意識到問題的嚴重性。他不敢再提釋放耶穌，而令人把他帶出來。那天正是預備逾越節的日子，大約中午時分，彼拉多坐在鋪華石處的法官席上，對猶太人說：「看哪，這就是你們的王！」

猶太人喊道：「帶走他！帶走他！把他釘死在十字架上！」

彼拉多問：「你們讓我把你們的王釘死在十字架上嗎？」

祭司長說：「除了凱撒，我們沒有別的王！」

於是，彼拉多把耶穌交給猶太人，讓他們把他釘在十字架上。

猶太人按自己的意願處置耶穌，讓他背著自己的十字架，來到一個名叫「骷髏地」的地方。在那裡，他們把耶穌釘上十字架，還在耶穌的左右每邊各釘了一個罪人。

彼拉多讓人寫了牌子，安在耶穌的十字架上，寫的是「猶太人的王，拿撒勒人耶穌」。牌子是用希伯來語、拉丁語和希臘語三種文字寫成的，許多猶太人都看到了，因為耶穌被釘的地方離城很近。

祭司長對彼拉多說：「不要寫『猶太人的王』，而應該寫『此人說，我是猶太人的王』。」

彼拉多回答：「我寫甚麼就是甚麼。」

依據羅馬人的法律，彼拉多查不出耶穌的罪過，因而想釋放他。但必欲置耶穌於死地的猶太人無論如何都不答應，竟將一頂「涉嫌通敵，反對凱撒」的大帽子投向彼拉多。

歷來與羅馬統治者不共戴天的猶太人，瞬間變成了帝國皇帝的忠順之民。他們要脅彼拉多如果放了耶穌，就不是凱撒的忠臣，因為在帝國境內誰敢自詡為王，就是反抗凱撒。為了促使彼拉多最後下令，祭司長甚至說：「除了凱撒，我們沒有別的王！」

這一招果然厲害。彼拉多軟了下來，他似乎看到猶太人把控告他的報告送到了羅馬，指責他保護皇帝的一個對頭。於是他順從民意，答應了猶太人把耶穌釘上十字架，而這一決定把他的名字永遠釘上歷史的恥辱柱。

右圖：他們把耶穌釘上十字架……。

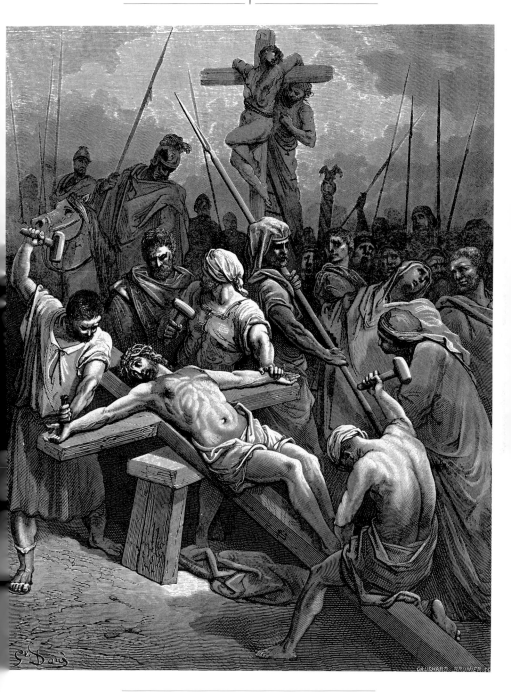

3-17 . 耶穌受難

傳福音者馬太敍述道：猶太人押送耶穌前往刑場的路上，看見一個名叫西門的古利奈人，強迫他背負耶穌的十字架。

他們來到一個名叫「各各他」（意謂「骷髏地」）的地方，遞給耶穌一杯加了苦膽汁的酒。耶穌嘗了嘗，不肯喝。

他們就把耶穌釘在十字架上。隨後用擲骰子的辦法瓜分耶穌的衣服；另一些人則坐在那裡，看守著他。一塊寫有耶穌罪名的牌子安插在十字架上方，寫著：「這是猶太人的王耶穌。」與此同時，兩個強盜也被釘在十字架上，一個在耶穌右邊，一個在他左邊。

過路的人不停地侮辱耶穌，搖著頭對他說：「你不是要拆毀聖殿，三天之後再把它重建起來嗎？還是先救救自己吧！你若是上帝的兒子，就從十字架上下來吧！」

祭司長、律法師和長老們也都在取笑耶穌，笑說：「他拯救了別人，卻救不了自己！他若是以色列的王，能從十字架上下來，我們就信奉他。他不是信賴上帝嗎？如果上帝真想要他，就讓上帝來營救他吧！他不是親口說過『我是上帝之子』嗎？」

和耶穌一起被釘在十字架上的兩個強盜也用同樣的話侮辱他。

十字架是一種處死犯人的殘酷刑具，流行於古羅馬、波斯帝國和迦太基等地，通常用以處死叛國者、異教徒和叛逆的奴隸等。

十字架有四種樣式：一、希臘式，為正十字形，四臂長度相等；二、拉丁式，橫木置於豎木上部，下垂之臂長於其他三臂；三、三出式或聖安東尼式，橫木置於豎木頂端，呈丁字形；四、側置式或聖安德烈式，由兩根斜木交叉而成，狀若羅馬數字X。

從福音書的描寫看，耶穌受刑時的十字架可能是拉丁式，十字架交叉處離地面較高，士兵用海綿蘸了醋讓耶穌喝時，必須將海綿綁在葦子上。

杜雷插圖中的十字架也是拉丁式。且為了強化藝術效果，杜雷顯然誇大了其下臂的長度。

因耶穌背負著自己的十字架來到刑場，後人用「十字架之路」喻指「受難之路」。

右圖：他們……用擲骰子的辦法瓜分耶穌的衣服。

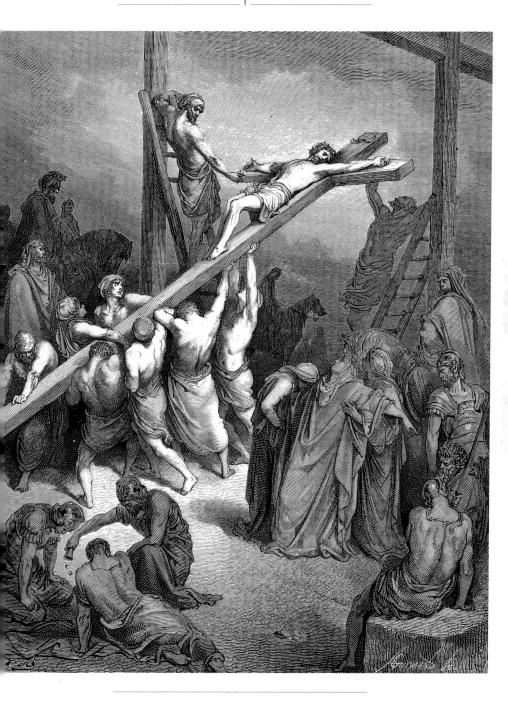

3-18 . 耶穌之死（一）

對於耶穌之死，《約翰福音》的記載是：士兵們把耶穌釘在十字架上，然後瓜分他的衣服。有人發現耶穌的內衣是用整幅布做成的，從上到下沒有一條縫。於是他們商量道：「咱們不要撕破它。咱們抓鬮吧，看誰能得到它。」這件事應驗了聖經上的話：「他們分了我的衣服，還為我的內衣抓鬮。」

耶穌的母親、她母親的姐妹、革羅罷的妻子瑪利亞和抹大拉的瑪利亞站在十字架旁邊。耶穌看到他的母親和他鍾愛的那個門徒，對母親說：「母親，這是你的兒子。」又對那個門徒說：「這是你的母親。」從那以後，那個門徒就讓耶穌的母親住在他家裡。

此後，耶穌知道一切都已完成，聖經對他的預言可以實現了，就說：「我渴了。」旁邊正好有一壺醋，有人拿一塊海絨蘸滿醋，綁在葦子上，送到他嘴邊。耶穌品嘗了醋，說：「成了！」隨後便低下頭，把靈魂交付給上帝。

由於耶穌被釘在十字架上受難而死，在後世，十字架成為基督教的首要標誌，象徵耶穌基督本身，也代表基督教的信仰。由此而來的劃十字成為基督教的重要禮儀手勢，可表明祈禱、祝福、信仰或獻身。

劃十字有兩種形式，一是劃大十字，伸開五指（象徵基督受難的五處傷痕），自左向右，順兩肩、額頭和胸部劃橫豎線；二是劃小十字，即用拇指在額頭、唇部和胸部劃橫豎線。

右圖：「今天你就要和我同在樂園裡了。」
後圖：局部

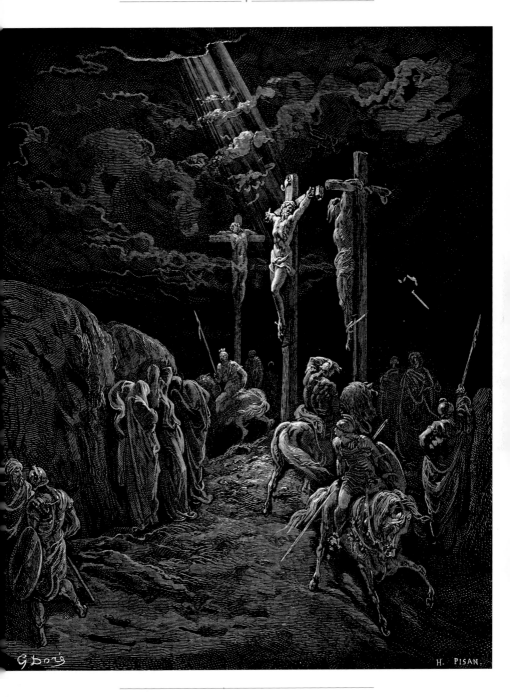

《路加福音》對耶穌之死的描述有所不同：耶穌被釘上十字架時，他身邊另有兩人也被釘在十字架上。其中一人侮辱耶穌道：「你不是基督嗎？救救你自己，也救救我呀！」

另一個罪犯立刻斥責他：「難道你不畏懼上帝嗎？雖然我們受到同樣的判決，但是，這對於我們是公正的，因為我們罪有應得；而這個人根本沒做過錯事！」接著，他又對耶穌說：「耶穌，當你做王統治世界時，請記住我吧！」

耶穌回答他：「我實話告訴你，今天你就要和我同在樂園裡了。」

大約從這天中午到下午三點左右，黑暗籠罩了整個大地。這時日光逝去，聖殿裡的帷幕裂成兩半。耶穌高喊道：「父啊，我把我的靈魂交到你手裡了！」說完這話，就停止了呼吸。

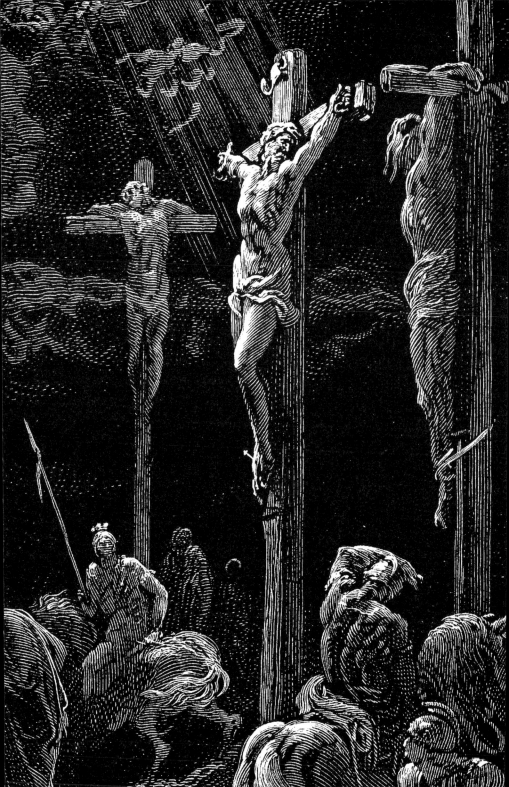

3-19．耶穌之死（二）

《馬太福音》和《馬可福音》對耶穌之死的敍述比較接近，其中《馬太福音》說：從中午十二點到下午三點，到處一片黑暗。大約下午三點左右，耶穌大聲呼喊道：「以利！以利！拉馬撒巴各大尼？」意思是：「我的上帝！我的上帝！你為甚麼拋棄我？」

一些站在旁邊的人聽到了，不解其意，說：「他在叫以利亞！」

有個人找到一塊海絨，蘸滿醋，綁在葦子上，舉到耶穌嘴邊，讓他喝。有人卻說：「別管他，看看以利亞會不會來救他。」

這時，耶穌大叫一聲，就斷了氣。

與此同時，聖殿裡的帷幕從上到下裂成兩半，大地顫抖，岩石崩裂，墳墓開啟，許多早已死去的聖徒從死裡復活，離開墳墓，出現在眾人面前。

羅馬百夫長和一些看守耶穌的人看到地震等異常景觀，害怕極了，說：「這個人真是上帝的兒子啊！」

許多婦女站在遠處觀望，也看到了這一切。她們是跟著耶穌從加利利來服侍他的，其中有抹大拉的瑪利亞、雅各和約西的母親瑪利亞，以及西庇太兩個兒子的母親。

四個福音書對耶穌之死的描述略有不同。按照一種說法，他似曾一度灰心喪氣。雲團遮住了天父的面容，他忍受著肉體和精神的雙重痛苦，其中精神痛苦比肉體痛苦強烈百倍。他看到的只是人類的忘恩負義。也許他懊悔不該為一個卑劣的種族而受苦，因而呼喊道：「我的上帝，我的上帝，你為甚麼拋棄我？」

右圖：從中午十二點到下午三點，到處一片黑暗。
後圖：局部

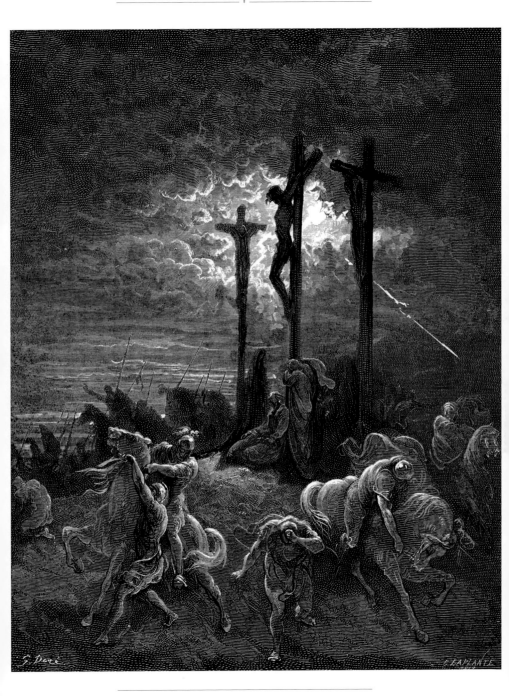

但是，耶穌的神聖本性又一次佔據了優勢。隨著肉體的生命漸漸熄滅，他的靈魂變得清澈起來，一步步回到他所來自的天上。他再次獲得關於自身使命的觀念；他透過自己的死看到了世界的得救；他已無視於腳下那不忍卒睹的慘象。他和天父已經深深地結為一體，在十字架上就開始過一種聖潔的生活。他將在人類的心靈中一直過這種生活，直到永永遠遠。

在這種信念的支撐下，他發出最後的呼喊聲。有人聽到喊聲是：「父啊，我把我的靈魂交到你手裡了！」；還有人聽到，那喊聲是「成了！」隨後他便頭垂於胸，與世長辭。

3-20 · 下十字架

耶穌受難那天是星期五，是安息日的前一天。按規定，安息日時屍體不能掛在十字架上，所以猶太人請求彼拉多下令，打斷耶穌和他旁邊那兩個犯人的腿，以便把屍體運走。

彼拉多同意了。於是士兵走過來，打斷第一個人的腿，又打斷第二個人的腿。可是當他們走近耶穌時，發現他已經死了，就沒有再打他。

有一個士兵用槍矛刺進耶穌的肋旁，立即有血水湧出來。旁邊有人對這件事作過證。這些事的發生是為了應驗聖經上的話：「他的骨頭一根都不會斷。」聖經上還有這樣的記載：「他們觀看那位被刺的人。」

這些事發生後，亞利馬太人約瑟請求彼拉多允許他移走耶穌的屍體。約瑟是耶穌的門徒，因為害怕猶太人，沒有公開門徒的身分。彼拉多同意後，約瑟移走了耶穌的屍體。

以上是《約翰福音》的記載。另一段與其平行的內容亦見於《馬可福音》，說的是：

天色已經晚了。那天是預備日，即安息日的前一天，亞利馬太的約瑟來到十字架旁。他在猶太公會裡是個很受尊敬的人物，一直真誠地期待著上帝之國的降臨。

約瑟大膽地去找彼拉多，向他要耶穌的屍體。彼拉多聽說耶穌這麼快就死了，不禁吃了一驚。他把那軍官叫來，問他耶穌是不是確實死了。聽說耶穌確實死去了，彼拉多就把耶穌的屍體交給約瑟。

釘十字架刑罰的特別殘忍之處，在於犯人能在那可怕的刑具上極其痛苦地存活三四天之久。雙手的出血會很快停止，故不是致命性的傷痛。真正的死因是身體的反常位置，它造成令人恐懼的循環系統紊亂、頭和心臟劇痛，久而久之，致使四肢僵硬。體質強健的犯人在十字架上甚至能昏昏入睡，僅僅由於缺水和饑餓而死。

這種酷刑的本意不是以簡單明瞭的傷害，直接殺死罪犯，而是將不聽話的奴隸示眾，釘起他那不會正確使用的雙手和雙腳，使之在木架上腐爛。

耶穌因體質脆弱而難以承受這種慢性折磨。也許由於突然的中風或血管破裂，他被釘上十字架只有三個小時就猝然而死。據說，他的屍體當天晚上就由亞利馬太的約瑟從十字架上取下來，安葬在墓穴中。

右圖：⋯⋯約瑟移走了耶穌的屍體。

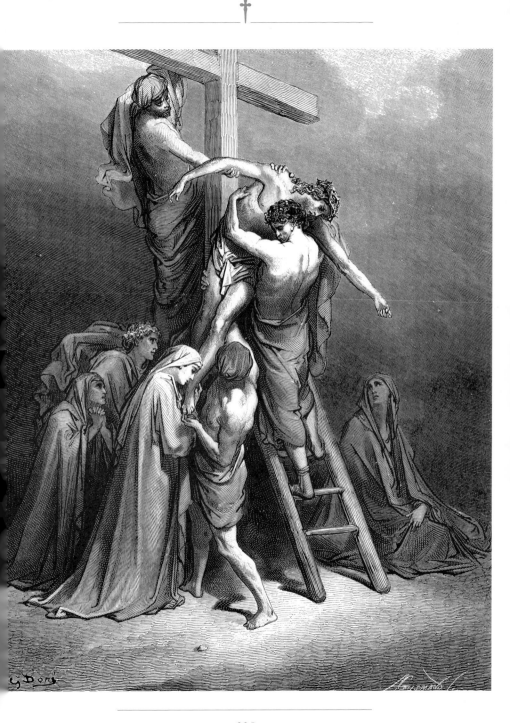

3-21 . 安葬耶穌 （一）

關於安葬耶穌，《馬太福音》的記載是：傍晚時分，從亞利馬太來了一個名叫約瑟的富人，他本是耶穌的門徒。他去見彼拉多，討要耶穌的屍體。彼拉多便吩咐士兵把耶穌的屍體給他。

約瑟得到了耶穌的屍體，用新麻布裹好，放進一座從未使用過的新墓穴裡，那墓穴是他在一塊岩石中開鑿出來的。然後他滾來一塊大石頭，堵住墓口，查看沒有問題了，才轉身離去。當時抹大拉的瑪利亞和另一個瑪利亞正坐在墓穴附近，親眼目睹了這一切。

那天被稱為預備日，是安息日的前一天。第二天，也就是星期六，祭司長和法利賽人去見彼拉多，對他說：「閣下，我們記得那誘惑人的耶穌在世時曾經說過：『三天之後我就會復活。』請你下令一定嚴守墓穴，直到三天之後；否則，他的門徒會盜走他的屍體，然後告訴人們『他從死裡復活了』。這件事對人的蠱惑會更嚴重。」

彼拉多說：「帶些士兵去，用你們知道的最佳方式去看守耶穌之墓吧！」

於是，猶太人就帶了士兵去看守墓地。他們在墓穴入口處的巨石上貼上封條，派士兵嚴加把守。

另據《約翰福音》記載，法利賽派猶太人尼哥德穆也曾經參與安葬耶穌。他為人懦弱，初信基督時信心不堅，為避免觸怒猶太教公會的同僚，曾在耶路撒冷夜間密訪耶穌，聽他講重生之道。現在，他帶來沒藥和沈香的混合物大約一百斤。眾人抬走耶穌的屍體，按猶太人的喪葬習俗用細麻布和香料包裹好。耶穌被釘死的地方有個園子，裡面有個新墓，從未安葬過任何人，他們就把耶穌安葬在那個墓穴裡。

當耶穌在耶路撒冷傳道期間，贏得一些猶太社會上層人物的同情，他們雖不敢公開承認是耶穌的弟子，卻信服耶穌，真誠地等待著上帝之國降臨。亞利馬太的約瑟和尼哥德穆就是兩位這樣的人士。他們按猶太習俗安葬了耶穌。具體地說，他們把耶穌的遺體用細麻布加上沒藥和沈香等包裹好，安放在一個新墓中。

《馬太福音》中強調彼拉多派出士兵看守墓地，以防不測，這件事為隨後的耶穌復活埋下伏筆。

右圖：約瑟得到了耶穌的屍體……。

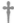

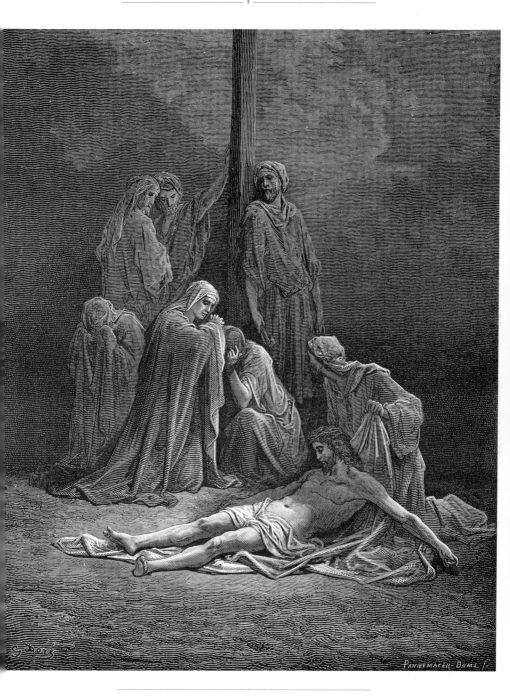

3-22 · 安葬耶穌（二）

《路加福音》對安葬耶穌的記載大同小異：耶穌在十字架上停止了呼吸。當時有個名叫約瑟的人，是猶太教公會的成員，為人善良而正直，家居亞利馬太城。他不贊成公會的決定和做法，一直等待著上帝之國的降臨。

約瑟去見彼拉多，向他討要耶穌的遺體。他把耶穌的屍體從十字架上卸下來，用細麻布包裹好，然後安放在岩石間的墓穴裡。那個墓穴鑿成之後，從未安葬過任何屍體。那天是星期五，安息日馬上就要到了。

那些從加利利開始，就一直跟著耶穌的女人們，也隨著約瑟來到這裡。她們看到了墓穴，目睹了耶穌的遺體怎樣安放在墓穴裡。隨後，她們回家去準備香料和香脂。次日是安息日，她們按照摩西律法的規定休息了一天。

在《馬可福音》中，亞利馬太的約瑟從十字架上取下耶穌的屍體後，用亞麻布包裹好，放進從岩石上鑿出的墓穴裡。然後，他滾過一塊大石頭，擋住墓門。

抹大拉的瑪利亞和約西的母親瑪利亞都看清了安放耶穌的地方。

據分析，安葬耶穌時天色已經暗下來，所有的一切都是在匆忙中完成的。遺體存放於何處？地點難以確定。如果繼續拖延，他們也許會觸犯了安息日不得工作的誡律。安息日始於周五日落之後，按照律法條文，從那時起人們就只能休息，直到次日日落時。

當時的門徒尚無明確的「基督徒」意識，依然小心翼翼地遵守著摩西律法的規定。

右圖：她們……目睹了耶穌的遺體怎樣安放在墓穴裡。

後圖：局部

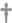

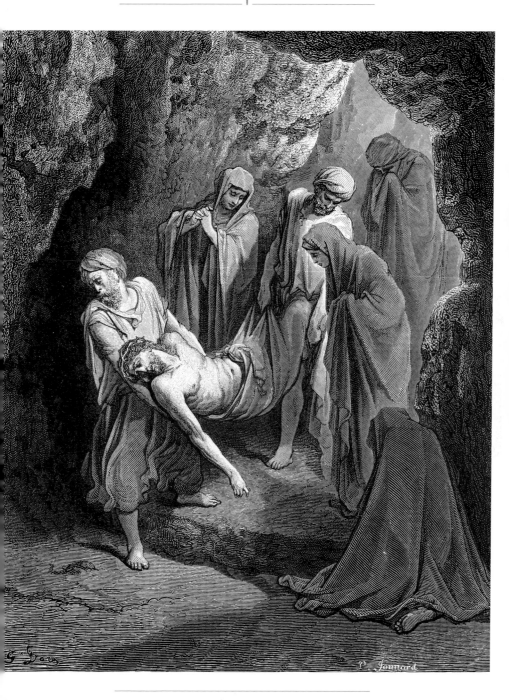

他們決定臨時安葬一下。
不遠的園子裡有個新近從岩
石裡鑿出的墓穴，還沒有使
用過，其主人或即亞利馬太
的約瑟。

當時安葬單獨屍體的墓穴
都是一個小墓室，屍體放在
下部的長槽中，或從牆壁上
鑿出的臥床上，墓室上方是
半圓形的拱頂。

因這類墓穴鑿在傾斜岩石
的側面，人們從底處便可進
去；穴口處堵有很難移動的
大石頭。

耶穌的遺體就臨時安放在
一個這樣的洞中，洞口堵了
一塊大石頭，門徒還想再來
為他舉行更完備的葬禮。由
於第二天是嚴肅的安息日，
葬禮便拖延到第三天。

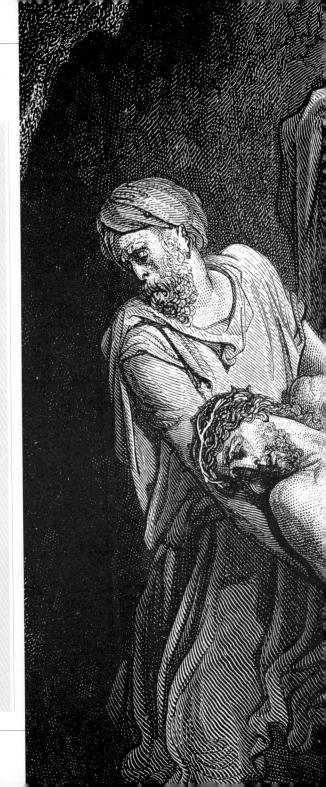

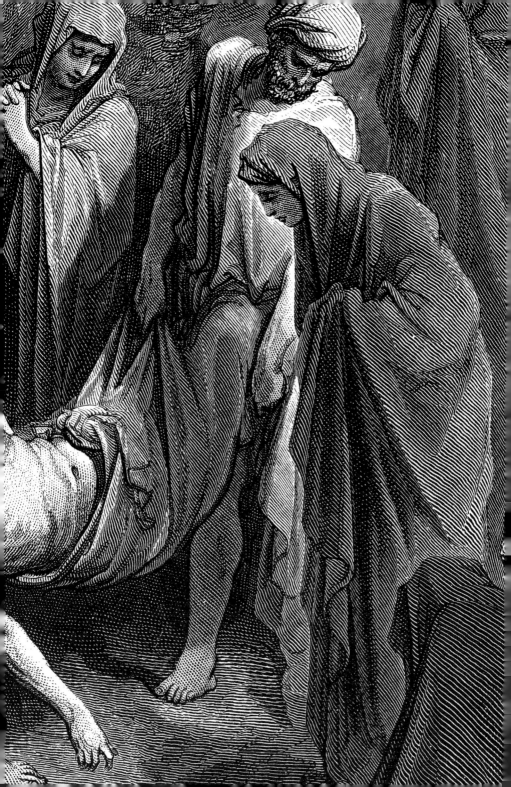

3-23 · 耶穌復活

過了安息日，禮拜日黎明的時候，抹大拉的瑪利亞和另一個瑪利亞來查看墓地。

就在這時，忽然間發生了強烈的地震。主派來的一位天使從天而降，移開墓口的石頭，坐在上面。他的外表明亮如閃電，衣服潔白如雪。正在墓穴門前看守的人嚇得渾身哆嗦，臉色如同死人一般。

天使開口對兩位婦女說：「不要害怕，我知道你們是來找被釘死在十字架上的耶穌的。但是，他已經不在這裡了。他已經復活了，就像他曾經說過的那樣。

「你們來看看他躺過的地方，然後趕快去告訴他的門徒：『耶穌已經死而復活了。現在，他已經趕在你們前面到加利利去了。你們會在那兒看到他。』記住我告訴你們的話。」

兩位婦女趕緊離開墓地。她們又驚又喜，把耶穌復活的消息告訴他的門徒們。

突然，耶穌迎面而來，對她們說：「你們好！」她們上前抱住耶穌的腳，向他敬拜。

耶穌對她們說：「別害怕。去告訴我的弟兄們，讓他們到加利利去，他們會在那兒見到我。」

當兩位婦女去找耶穌的門徒之際，看守們到城裡向祭司長報告所發生的一切。祭司長和長老們聚在一起，商量對策。他們用重金收買看守們，教唆他們撒謊：「你們要對人說，耶穌的門徒半夜來了，趁你們熟睡時盜走了耶穌的屍體。你們別怕總督處罰你們失職，如果這件事傳到他耳朵裡，我們自有安排，包管你們平安無事。」

看守們拿了錢，就按他們的吩咐到處傳播謠言。所以時至今天，猶太人中還流傳著這種說法。

耶穌復活是福音書所載耶穌生平中的重要事件，也是基督教恪守的重要信條。按傳福音者馬太的說法，當時發生了強烈的地震，有天使把墓口的石頭移開，耶穌就照他的預言死而復生。

見證此事者除守墓的士兵外，還有抹大拉的瑪利亞和另一個瑪利亞。

教會學者強調，耶穌復活是已死肉身重獲生命，而不是精神復活。這肉身四十天後即升入天國，並將於未來某時刻再次降臨於世，協同天父實施最後的審判。

耶穌復活的意義在於「戰勝了死亡」，故對於信徒而言，死亡已不再可怕。

右圖：天使開口對兩位婦女說：「……他已經復活了。」

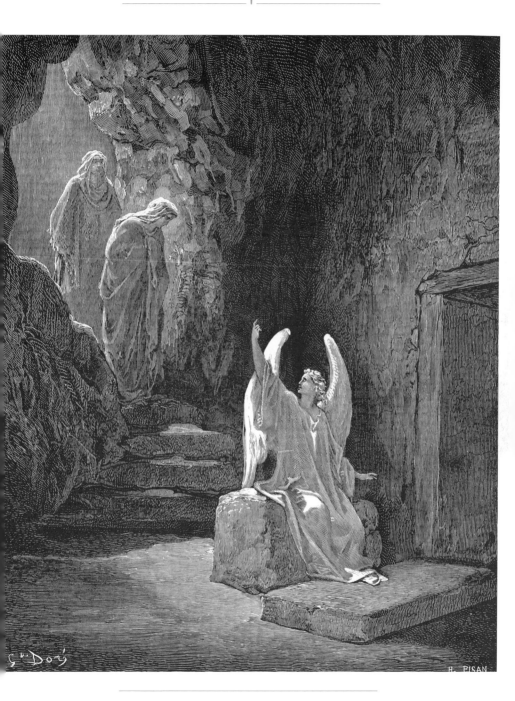

3-24 . 耶穌向門徒顯現

耶穌復活那天，門徒中有兩人要到一個村子去，村名叫以馬忤斯，離耶路撒冷有二十多里。他們沿路談論所發生的事，正談時，耶穌靠近他們，跟他們一起行走。

他們看見了耶穌，卻沒有認出他來。耶穌問他們：「你們一邊走，一邊談論些甚麼呢？」

他們停下腳步，滿臉愁容。其中一個名叫革流巴的信徒問耶穌：「在耶路撒冷的居民中，你是不是惟一不知道這幾天發生了甚麼事的人？」

耶穌問：「甚麼事呢？」

他們回答：「拿撒勒人的耶穌的事啊！那人是個先知，在上帝和眾人面前說話做事都有力量，我們的祭司長和首領竟把他抓去判了死刑，釘死在十字架上！我們都盼望他就是要來拯救以色列的彌賽亞！這件事發生已經三天了。

「我們當中的幾位婦女使我們驚奇不已。今天一早她們到墓穴去，竟沒有看到耶穌的遺體。她們回來報告說，一位天使告訴她們，耶穌已經復活。我們當中立即有人跑到墓穴去觀看，發現一切都跟婦女們說的一樣，耶穌的遺體果真不在那裡。」

福音書論述耶穌復活時，談到若干重要事件，其一即復活後的耶穌在通往以馬忤斯的路上向兩個門徒顯現。從這段文字看，這時的耶穌和受難前既有相同之處，如與門徒同行、對話、共餐；也有完全不同之處，如來無蹤去無影。

右圖：他們……認出他原來就是耶穌。
後圖：局部

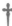

於是，耶穌對他們説：「你們真糊塗啊！你們對先知所説的話，為甚麼不相信呢？基督不是必定要經過這一切，才能進入榮耀嗎？」接著，他根據摩西和先知的言論，向他們講解聖經上有關自己的一切。

他們走近所去的村子時，耶穌似乎還要繼續趕路。他們挽留他説：「太陽已經落山，天就要黑了，請跟我們住下吧！」耶穌也進了村，同意跟他們住下。

當他們坐下來吃飯時，耶穌拿起餅，先感謝上帝，然後掰開，遞給他們。他們的眼睛忽然亮了，認出他原來就是耶穌。但是，耶穌轉眼間又不見了。

他們立即動身，回到耶路撒冷，把在路上的所見所聞，以及他們是怎樣直到掰餅時才認出耶穌的經過，都告訴大家。

3-25 · 耶穌在提比哩亞湖邊顯現

　　不久，耶穌又在提比哩亞湖邊出現在門徒們面前。當時，西門彼得、又名低土馬的多馬、加利利的迦拿人拿但業、西庇太的兩個兒子，以及耶穌的另外兩個門徒正聚集在一起，西門彼得對他們說：「我要捕魚去。」

　　眾人應聲而言：「我們和你一起去。」於是他們一起登上船，向湖中出發。但是很不幸，那天夜裡他們甚麼也沒有捕到。

　　清晨，耶穌站在岸邊，對他們說：「孩子們，你們捕到魚了嗎？」門徒們沒認出他來，灰心地說：「沒有。」

　　耶穌說：「把網撒到船的右側，肯定能捕到。」門徒們就從船右側把網撒下去。哪知他們這次捕到太多的魚，多得連網都拉不上來。

　　本文以實證的筆法再度表明，耶穌確實是從死裡復活了。因為他在提比哩亞湖邊顯現時，使門徒打到滿網的魚，使他們吃到餅和魚的早餐；並考驗了彼得的愛心，對他晚年的殉道做出預言。

右圖：他們這次捕到太多的魚……。
後圖：局部

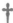

　　耶穌鍾愛的那個門徒認出了耶穌，對彼得説：「是主！」當時彼得正赤裸著上身，一聽説是主，就束上一件外衣，跳進湖裡。其他門徒連忙把船划到岸邊，拖回滿滿的一網魚。當時他們離岸不遠，大約有一百公尺左右。

　　門徒們上了岸，看到那裡有一堆炭火，上面烤著魚和餅。耶穌便對他們説：「把你們捕到的魚拿來一些吧。」

　　西門彼得走上船，拉網上岸。人們看到滿網都是大魚，共有一百五十三條。儘管魚很多，漁網卻沒有被撐破。耶穌對他們説：「都過來吃早飯吧！」

　　門徒們沒有一個敢問「你是誰」，因為他們都知道，他就是主。

　　耶穌拿起餅，分給他們，又把魚分給他們。這是耶穌復活後第三次出現在門徒面前。

　　他們吃完早飯後，耶穌連續三次問彼得：「約翰的兒子西門哪，你愛我勝過其他一切嗎？」彼得每次都回答：「是的，主啊，你知道我最愛你。」

　　耶穌對他説：「你要照顧好我的羊群。我實話告訴你，年輕的時候，你要繫上腰帶，到你想要去的地方去；但年老以後，你會被人束縛手腳，帶到你不願去的地方去。」

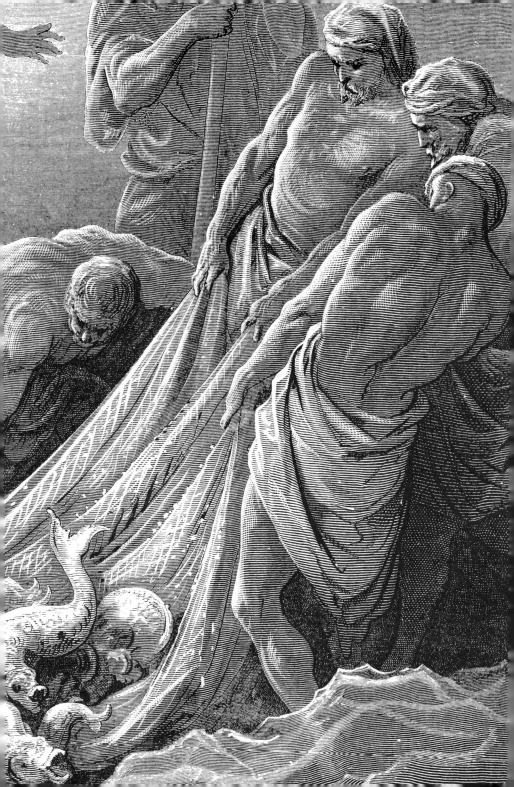

3-26 . 耶穌升天

耶穌遇難後，向門徒顯示過許多令人信服的證據，表明自己已經從死裡復活。四十天中他在門徒面前多次出現，向他們講述上帝之國的事情。

有一次，他和門徒們一起吃飯，席間並吩咐他們：「不要離開耶路撒冷，而要等待天父的應許，這應許我以前對你們說過。因為約翰用水為人施洗，而幾天之後，你們就會受到聖靈的洗禮。」

一天門徒們聚在一起，詢問耶穌說：「主啊，你是不是要在這時候恢復以色列國的主權？」

耶穌回答道：「那時間和日期是我父憑著自己的權柄定下的，不是你們可以知道的。可是聖靈降臨於你們的時候，你們會充滿能力，到耶路撒冷、猶太和撒瑪利亞全境，甚至天涯海角為我作見證。」

說完了這話，耶穌在門徒們的注視中被接到天上。有一朵彩雲環繞著他，把他們的視線漸漸遮住。

耶穌離去的時候，門徒們定睛仰望著天空。忽然，有兩個穿白衣的人出現在他們旁邊，說：「加利利人哪，為甚麼站在這裡仰望天空呢？這位離開你們、被接升天的耶穌，怎樣升天，還要怎樣回來。」

按照基督教傳說，耶穌升天是耶穌以肉身降世，在世間生活、傳道、受難、復活之後，在世人面前的最後一次露面。《新約》數次記載此事，本文是較詳盡的一處，位於《使徒行傳》開端。

為了紀念耶穌升天，早在公元3、4世紀之交，教會就已規定復活節後的第四十天（在5月1日和6月4日之間）為「耶穌升天節」。

從中世紀初期開始耶穌升天就是基督教藝術常見題材。早期繪畫多表現耶穌登上山頂，抓住上帝從雲中伸出的手被接上天，下面有門徒仰望。公元6世紀東方教會出現新畫法，強調耶穌的神性，耶穌正面靜立，手持經卷，頭上有橢圓形光環，由眾天使托護向上升起。到了11世紀，西方教會也採用正面畫法，但強調耶穌的人性：他向兩側伸展雙臂，手上露出傷痕，頭上有光環，不必由天使托起，以示他乃靠著自己的力量升上天國。

右圖：耶穌在門徒們的注視中被接到天上。

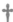

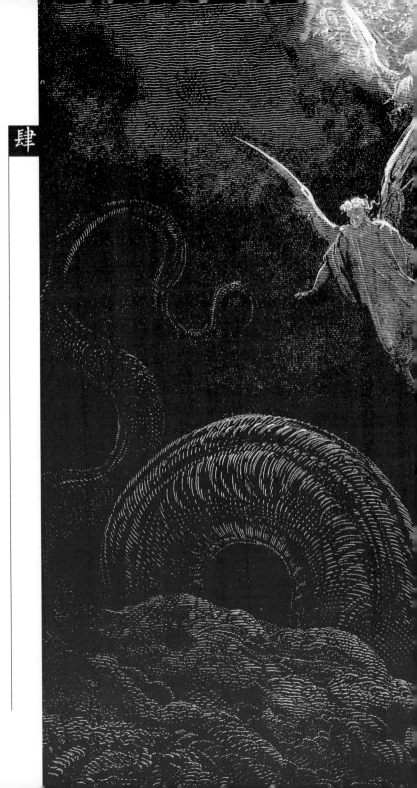

肆

使徒傳道

　　耶穌升天之後，初期基督教的發展進入使徒傳道的新階段。耶穌的門徒以耶路撒冷為中心建起教會，懷著滿腔宗教熱忱向巴勒斯坦其他地區、北非、小亞細亞、地中海東北部島嶼、希臘和羅馬等地廣傳福音、發展信徒、興建教會。

　　在這一過程中，第一代基督徒司提反、腓力、彼得、巴拿巴、保羅、西拉等，以堅定不移的信念和艱苦卓絕的行動為傳教事業立下卓著功勳。從本章的一組圖文可以看出，正是他們的持續努力乃至以身殉教，才使福音傳播於四面八方。

　　初期教會的發展伴隨著羅馬帝國的嚴酷迫害。在此困境之中，約翰在帕特摩斯島上以奇幻的筆法莊嚴宣告：新耶路撒冷必定降臨，基督教信仰終將勝利。

4-1 . 聖靈降臨

耶穌升天之後，門徒們選出馬提亞代替加略人猶大作使徒，加入十一個使徒的行列。

五旬節到了，使徒們在一個地方聚集。突然，有聲音從天上傳來，如同狂風大作一般，灌滿使徒們所在的屋子。一團烈焰猶如火舌出現在眾人面前，然後落在每個人身上。頓時，所有的人都被聖靈充滿，得到聖靈賜予的能力，能夠講出不同民族的語言。

那時候，許多虔誠的猶太人從世界各國來到耶路撒冷，在那裡定居。他們聽到從天上傳來的響聲，紛紛聚攏起來。當使徒開始講話時，他們每人都聽到自己民族的語言，不禁感到納悶和驚訝。怎麼可能發生這種事呢？

眾人中有帕提亞人、瑪代人、以欄人，有從美索不達米亞、猶太、加帕多加、本都、亞西亞、弗呂家、旁非利亞、埃及和呂彼亞一帶來的人，有羅馬人，猶太人和皈依猶太教的人，還有克里特人及阿拉伯人。人們驚奇之餘感到不可理解，彼此詢問道：「這意味著什麼呢？」可是，也有人取笑那些使徒，說：「他們都被新酒灌暈了吧！」

然而，使徒們得到能講外邦語言的口才之後，紛紛挺身而出，向眾人宣講耶穌基督的福音。他們還行施許多神跡奇事，使眾人心中都生出敬畏之情。他們賣掉財物和家產，把它們分給所需要的人。

他們每天都在聖殿院子裡聚會，在家裡掰餅聚餐，以快樂和真摯之心與門徒共同享用。他們讚美上帝，深得眾人好感，每天都使一些人成為得神拯救者。

本文所述「聖靈降臨」的故事見於《使徒行傳》卷首。《使徒行傳》堅稱，基督教傳教事業是在聖靈的引導下進行的。耶穌升天後使徒們遵照其吩咐向外邦傳福音，首先遇到的問題是語言障礙。

使徒們本是來自加利利的猶太人，不會講外邦語言，怎能向外邦人傳教呢？聖靈使他們排除了障礙。五旬節那天聖靈從天而降，賜予每個門徒非凡的能力，使之能講外邦語言，順利地擔負起傳福音的使命。

右圖：所有的人都被聖靈充滿，……能夠講出不同的語言。

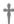

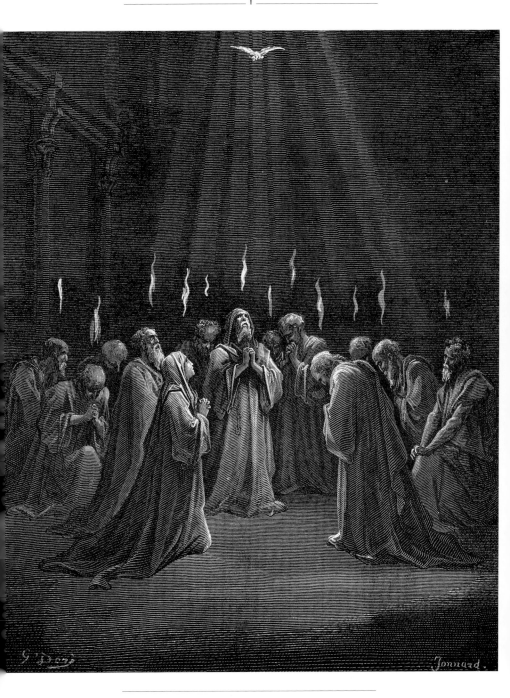

4-2 · 彼得講道

　　使徒們突然能講外邦的語言，眾人覺得不可思議，有人以為他們「被新酒灌暈了」。

　　使徒彼得見此情景，站起身來，提高了嗓門，對眾人說：「猶太同胞們，所有住在耶路撒冷的人啊！請聽我向你們解說奧秘吧，請仔細聽我說。這些人並不像你們以為的那樣喝醉了，因為現在剛剛早晨九點鐘。這情形的發生是應驗了先知約珥的預言：

　　『上帝說，在末日裡，

　　我要把我的聖靈傾注給所有人。

　　你們的兒女將會預言未來，

　　你們的年輕男子將要看到異象，

　　你們的老年人將要做奇異之夢。

　　在那些日子裡，

　　我會用聖靈傾灑奴僕，無論男女，

　　使他們都會說預言。』」

五旬節聖靈降臨後，門徒們獲得講異族語言的能力，開始向外邦傳教。從《新約》的有關記載看，使徒們傳講的內容很簡略，大體只是耶穌事跡的綱要：古代先知的預言應驗了，上帝救贖世人的新時代已經開始；上帝派基督來到世間，他就是拿撒勒人耶穌，本是大衛王的後裔；他廣召門徒，靠上帝的大能治病救人，又按上帝的定旨被猶太人拿獲，釘死在十字架上；第三天從死裡復活，現在已升到父上帝的右邊，並要在榮耀中再次降臨。本文記載了使徒彼得講述耶穌事跡的情景。

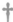

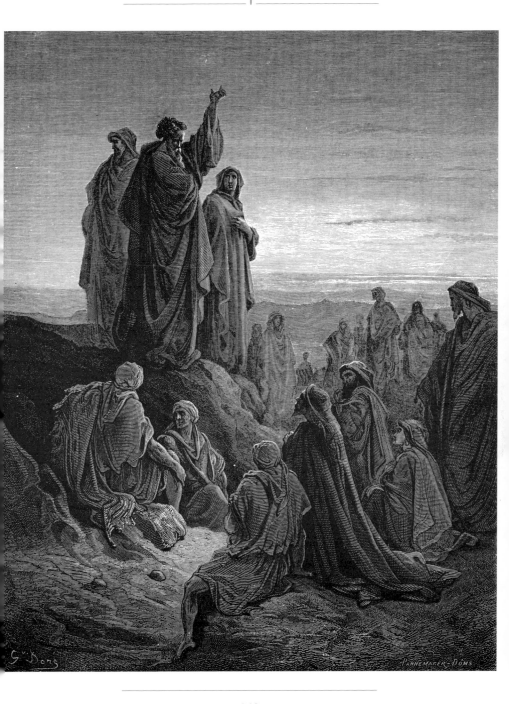

彼得接著説：「我的同胞以色列人啊，你們聽著，拿撒勒的耶穌是個非常特殊的人。上帝通過他在你們中間所行的奇跡、異象和神跡，已經證實了這一點。你們都看到了這些事，知道它們是真實的。上帝把這個人交給了你們，你們卻在惡人的唆使下把他釘死在十字架上。上帝知道這件事將要發生，它是按照他早已決定的計劃發生的。然而，上帝卻讓耶穌起死回生，把他從死亡的痛苦中解脱出來，因為他不可能被死亡束縛。

「上帝已經使耶穌從死裡復活，我們都是這件事的見證人。耶穌已被提升到上帝的右邊，領受天父所應許的聖靈，並把它傾灑出去，使門徒能講各種異邦的語言，這是你們都見到和聽到的。可見，上帝已經讓耶穌成為救主和基督。」

彼得又對在場的猶太人説：「改變你們的內心和生活吧，你們中間的每個人都該奉耶穌基督的名義接受洗禮，使自己的罪得寬恕。只有這樣，你們才能領受聖靈的饋贈。」

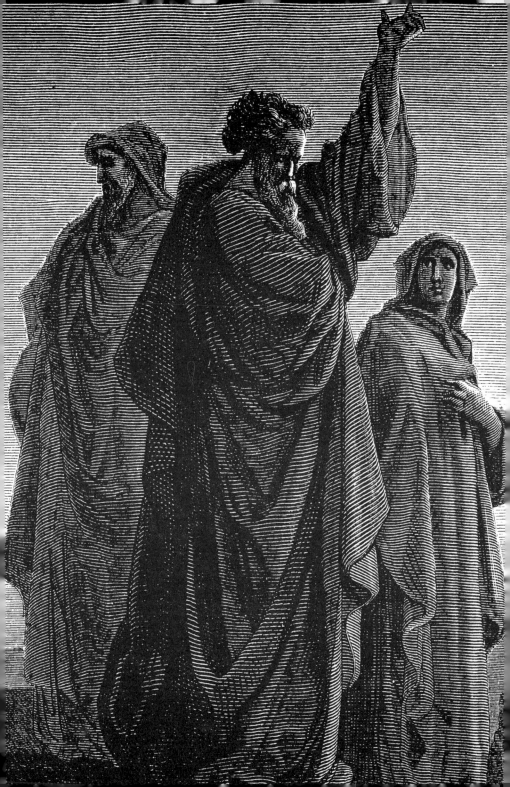

4-3 · 治癒瘸腿人

一天下午三點左右，正值禱告時分，彼得和約翰向聖殿走去，看到一群人抬來一個天生瘸腿的人。他們每天都把這瘸子抬到大殿門口，殿門名為「美門」。他們把他抬來，是為了讓他向進殿的人們乞討。瘸腿人看到彼得和約翰將要進殿，便開口向他們討錢。

彼得和約翰直視著那個人，說：「看著我們！」那人立即抬起頭，巴望著能從他們那裡得到些什麼。

可是彼得卻說：「我既沒有銀子，也沒有金子。我只能給你我所擁有的東西——以拿撒勒人耶穌基督的名義，讓你站起身來行走！」說著時，彼得拉起他的手，把他扶起來。

剎那間，那個人的腳和踝骨變得強壯起來。他一躍而起，開始行走，和使徒一起走進大殿的院子，一路連蹦帶跳地讚美上帝。在場的人認出他就是原先坐在美門旁邊的乞討者，無不感到驚奇和迷惑。

人們驚奇地圍了上來。彼得說：「我的以色列同胞啊，你們為什麼如此驚奇呢？

「是亞伯拉罕、以撒和雅各的上帝，也就是我們祖先的上帝，賦予了他的僕人耶穌以榮耀。但你們卻把他交出去，殺害了。然而，上帝又讓他從死裡復活了，我們都是這件事的見證人。現在，由於信奉了耶穌的名，你們所看到所認識的瘸腿人恢復了健康。使這人得痊癒的，乃是耶穌的名和對耶穌的信任，這是大家有目共睹的。

「所以，悔改吧，重歸上帝吧，讓你們的罪過得赦免，使精神的安寧重新降臨。」聽到這些話，許多人都信奉了基督，信徒的數目增加到五千人。

按《使徒行傳》記載，基督教的傳教事業是不斷地發展的。教會向世界各地逐漸擴張，在特定階段吸收各種皈依者，每階段都進一步遠離其猶太教的最初源頭。

彼得是耶路撒冷教會初創時的主持人，在聖殿內外向猶太人講道，大力傳播耶穌基督的福音，使信徒的數目很快增加到五千人。在傳道的同時他也行施神跡，治癒各種傷殘病弱者，本文即一生動的範例。

右圖：彼得拉起他的手，把他扶起來。

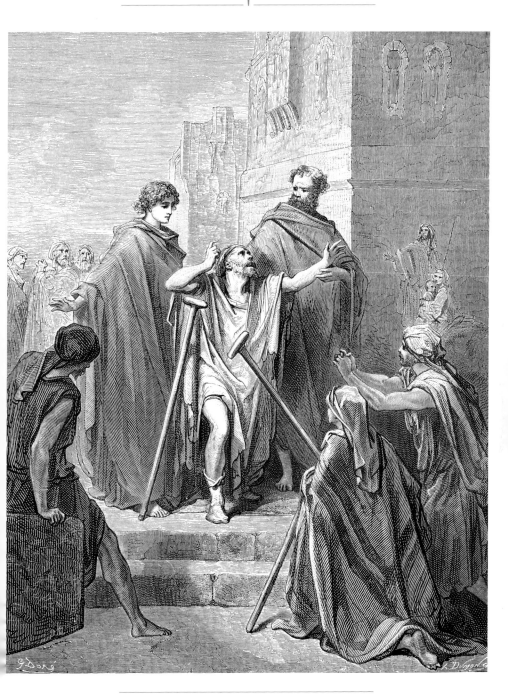

4-4 · 亞拿尼亞之死

初期教會主張凡物公用，每個人的財產都屬於整個社團，人人都能相互分享眾人所擁有的一切。信徒中沒有人缺少什麼，因為那些有田有房的信徒變賣了家產，把所得的錢都交給了使徒，使徒又按實際需要分給了每一個人。

亞拿尼亞是耶路撒冷的信徒，妻子名叫撒非喇。他們也賣掉田產，把收入充公，但卻私自留下幾分，只把其餘的交給使徒，而謊稱全都交出了。

彼得質問亞拿尼亞說：「你為什麼讓撒旦佔據你的心，而對聖靈撒謊，藏起一部分賣田的錢呢？你賣田之前，那塊田難道不屬於你嗎？你賣田之後，那筆錢難道不任你支配嗎？你怎能想出說謊的主意來呢？要知道，你不是在對人說謊，而是在對上帝說謊。」

亞拿尼亞聽到這話，當即倒地斷氣而死。所有目睹這件事的人都十分恐懼。幾個年輕男子走上去，把他的屍體裹起來，抬出去埋在地裡。

初期基督教曾實行原始的共產制度，私人不得積蓄產業，個人財產歸集體共有。不難想像，那時難免會有為個人謀利益的自私自利者，亞拿尼亞和撒非喇就是這樣的人。但這種人必定遭到社團的懲罰，本文以生動的文字對此做出了詮釋。

右圖：亞拿尼亞聽到這話，當即倒地斷氣而死。
後圖：局部

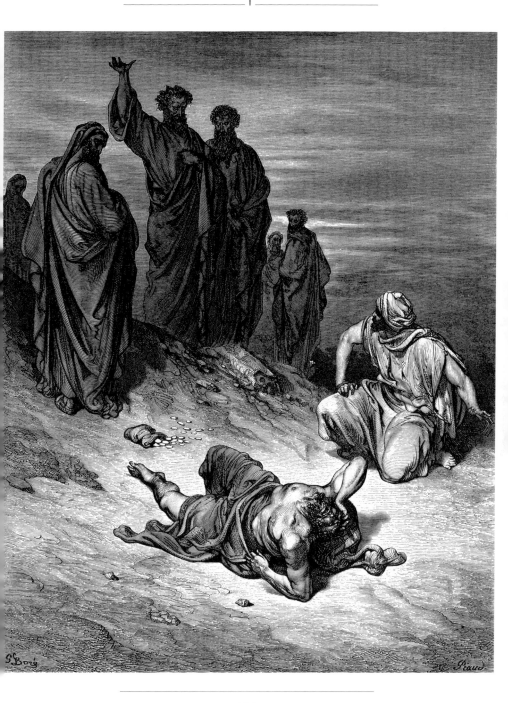

大約三個小時後，亞拿尼亞的妻子撒非喇走過來，她還不知道已經發生的事。彼得問她：「告訴我，你們賣地的錢只有這些嗎？」

撒非喇回答：「是的，只有這些。」

彼得聽到這話，對她說：「你們夫婦二人為何打定主意試探主的靈呢？看，那些埋葬了你丈夫的人正站在門口，他們也會把你抬出去的。」話音剛落，撒非喇就栽倒在彼得的腳旁死掉。那些年輕人走進門來，把她的屍體抬出去，埋在她丈夫旁邊。所有聽說這件事的人都充滿敬畏之心。

這件事之後，使徒們又行了許多神跡奇事，使越來越多的人皈依基督。眾多男女加入信徒的行列，把各家的病人抬到大街上，指望當彼得走過時，至少他的身影能夠落到一些病人身上。一些人聞訊從耶路撒冷附近的城鎮趕來，請使徒為那些被邪靈折磨的病人醫治，使徒應邀把他們全都治癒。

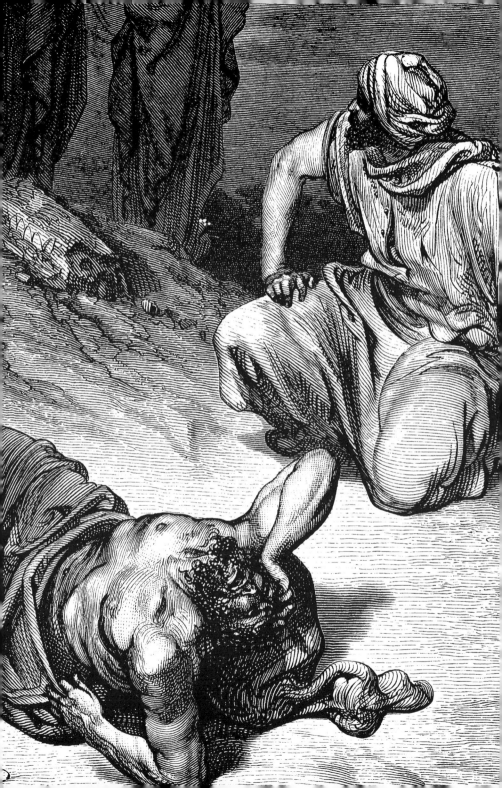

4-5 · 司提反殉道

耶路撒冷教會初建時，信徒們選出七位有好名聲、被聖靈充滿又智慧充足的人管理日常事務，司提反即其中之一。他不但勝任工作，而且滿得恩惠和能力，在民間行了各種神蹟奇事。

當時一些猶太人和他辯論，他以智慧和聖靈說話，眾人都抵擋不住。於是有人煽動百姓把他帶到公會，用假證言陷害他，但他無所畏懼，泰然自若，面貌好像天使一般。

司提反在眾人面前據理陳辭，他縱論以色列人的歷史，從亞伯蘭遷出哈蘭，一直講到所羅門建造聖殿，說明耶穌就是以色列人盼望的救主基督。隨後，他嚴厲斥責猶太公會的首領：「你們這硬著頸項，心與耳都未受割禮的人，時常抗拒聖靈！你們的祖宗怎樣，你們也怎樣。

「哪一個先知沒受過你們祖宗的迫害？他們甚至殺掉很久以前預言『那義者要來』的先知。而現在，你們又出賣並殺害了那個義者。你們領受了天使傳達的律法，卻從來不遵守它！」

司提反是初期基督教的第一個衛道士，也是第一位殉道者，因傳揚耶穌基督的福音，被猶太人用亂石活活砸死，據考他死於公元36或37年。由此，後人用「司提反時代」來指稱「教會初建時代」。

英國小說家狄更斯在《德魯德疑案》第5章中說：「這聲呼喝引來了一聲吶喊和無數石子，仿佛我們又回到了司提反時代，對基督徒可以用石頭圍攻了。」

右圖：把司提反拉出城去，用石頭砸他。
後圖：局部

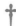

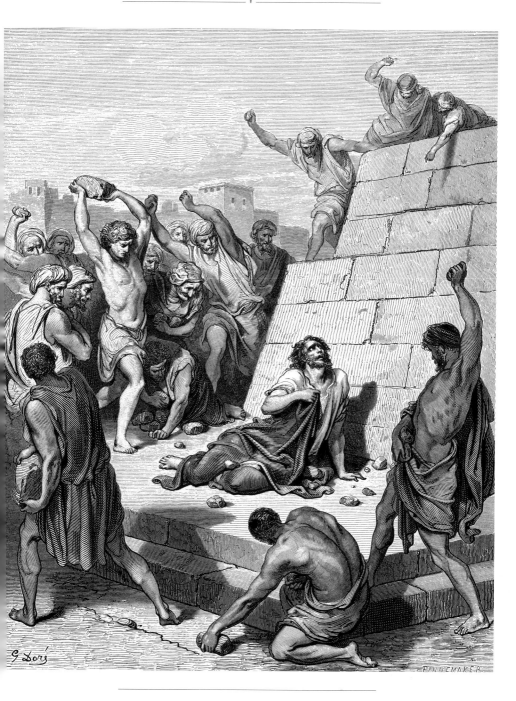

猶太人聽到這裡，無不火冒三丈，對司提反恨得咬牙切齒。而司提反的心中則充滿聖靈。他舉目望天，看見上帝的榮耀和站在他右邊的耶穌，他說：「看哪，我看見天敞開了，人子正站在上帝的右邊。」

猶太人聽到這番話，紛紛捂住耳朵，嘴裡大喊大叫起來。接著他們蜂擁而上，把司提反拉出城去，用石頭砸他。

當司提反遭到石塊的襲擊時，口中禱告道：「主耶穌啊，接受我的靈魂吧！」隨後跪下來，大聲喊道：「主啊，不要為這些罪行責怪他們！」說完這話就殉難而死。

就在同一天，耶路撒冷的教會也遭到殘酷迫害。除了使徒之外，所有的信徒都被驅散，流落到猶太和撒瑪利亞全境。一群虔誠的信徒掩埋了司提反的屍體，因他的死而感到十分沈痛。但是，被驅散的人們又在各處繼續傳福音。

4-6 · 掃羅改變信仰

使徒保羅原名掃羅，出生在基利家省的大數城，生來就有羅馬國籍。但他在血統上卻是猶太人，並出身於一個世傳的法利賽人之家，早年曾在猶太律法師迦瑪列門下受教，對舊約聖經非常熟悉。

他年輕時反對耶穌，並不遺餘力地迫害基督徒，司提反被害致死時他便在場，負責看管猶太打手們的衣裳。他把信奉耶穌的男女信徒關進監獄，還去大馬士革拘捕信奉耶穌的人。

掃羅找到猶太教大祭司，請他給大馬士革的會堂寫信：只要發現基督徒，不論男女一概拘捕，押回耶路撒冷。隨後，他親自到大馬士革去。

當他即將走到大馬士革城時，天上突然降下一束強光，把他圍在中間，擊翻在地。這時，他聽到一個聲音：「掃羅，掃羅，你為什麼迫害我？」

掃羅問：「你是誰，先生？」

那個聲音回答：「我是耶穌，就是你所迫害的人。站起身來，進城去，那裡會有人告訴你應該做什麼。」

與掃羅同行的人都驚呆了，個個啞口無言。他們都聽見了那個聲音，卻看不到任何人。掃羅從地上爬起來，睜大了雙眼卻什麼也看不見。人們只好拉住他的手，把他領進大馬士革城。他一連三天看不到任何東西，也不吃不喝。

保羅是初期教會中最著名的傳道士，卓越的神學思想家，使徒書信作者的傑出代表。他原名掃羅，皈依基督後改名保羅，生卒年為公元1至64年。

從某種意義上說，耶穌是基督教的奠基者，保羅是最偉大的建設者。他在30餘年的傳道生涯中留下13封書信（其中部分篇目的著作權尚有爭議），它們被收入《新約》正典，成為基督教思想寶庫中的寶貴財富。

除了福音書、《啟示錄》，和幾封出自他人之手的書信外，《新約》的大半篇幅要麼在寫保羅，要麼由保羅所寫——這一事實反映了保羅對初期教會的影響之深。基督教能衝出猶太教的樊籬而迅速傳遍希臘羅馬世界，與保羅的貢獻密不可分。

右圖：他聽到一個聲音：「掃羅，掃羅，你為什麼迫害我？」
後圖：局部

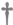

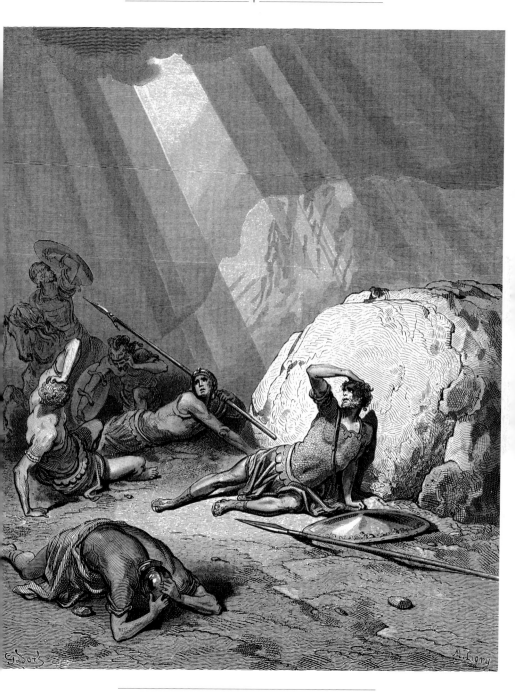

大馬士革城裡有個名叫亞拿尼亞的信徒，從幻象中聽到主的話：「亞拿尼亞，馬上起來，到直街去，找一個名叫掃羅的大數人，他現在正在祈禱。」

亞拿尼亞回答：「我聽很多人提到過這個人。他在耶路撒冷對你的信徒做了種種惡事，還受祭司長的委派，來這裡抓捕那些信奉你的門徒。」

然而，主卻對他說：「去吧！這個人是我挑選的工具，要在外族人、君王和以色列人面前，傳揚我的福音。為了我的名，他將遭受許多痛苦。」

亞拿尼亞奉命尋找到掃羅，把手按在他身上，說：「掃羅兄弟，在你來此地途中向你顯現的主耶穌派我到這裡來，使你重見光明，被聖靈充滿。」話音剛落，就有魚鱗似的東西從掃羅眼中落下，使他恢復了視力。於是他站起身，接受了洗禮。

在後世，保羅的影響時常超過耶穌，而每當這時，便會出現貶低他的浪潮，原因是貶低者不允許保羅對耶穌喧賓奪主。

保羅起初是一個頑固的猶太教信徒，由於經歷一次奇異事件而皈依耶穌基督。關於他改變信仰的奇特經歷，有人用心理學方法來作出分析，認為只是一種特殊的心理現象，不宜按神話思維的方式去理解。

依據這段記載，後人便用「掃羅改變信仰」，比喻「脫胎換骨，重新做人」。

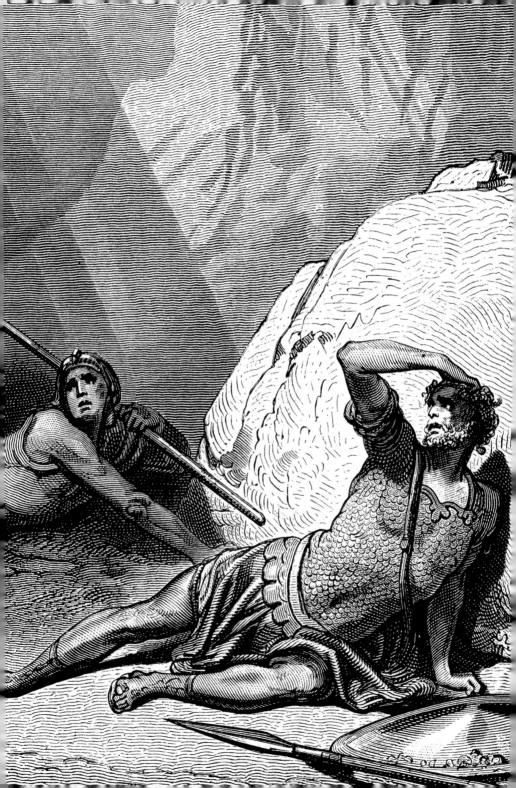

4-7 · 彼得與哥尼流

該撒利亞有個名叫哥尼流的人，是羅馬軍隊裡「義大利團」的軍官。他是個虔誠的人，一家老小都敬畏上帝。他經常慷慨地幫助窮人，並時時向上帝禱告。

一天使徒彼得按照聖靈的吩咐，帶領一些基督徒兄弟到該撒利亞去。哥尼流正等候他們，身邊有一些親朋好友。哥尼流迎上前去，向他跪拜。

彼得連忙攙扶他，說：「快起來！我不過是個凡人而已。」說著走進屋子，發現那裡已聚集了很多人，就對他們說：「你們知道，摩西律法不允許猶太人和外族人交往，不許他們拜訪外族人。但是我得到了上帝的指示，不可把任何人視為污穢或不潔淨；所以你們邀請我來，我並沒有推辭。不過我要問一句：你們為什麼邀請我呢？」

哥尼流回答：「四天前，一個身穿耀眼衣裳的人突然出現在我面前，告訴我要派人去西帕請西門彼得到這裡來；他正住在海邊，在硝皮匠西門家裡作客。所以，我馬上派人去請你，而你竟肯光臨寒舍。」

彼得聞言，高興地說：「我現在徹底明白了，上帝是不偏不倚的。無論哪個民族的人，只要敬畏他，行事公正，他都會接受。你們已經知道，耶穌基督怎樣走遍各地，到處行善，治癒了被魔鬼控制的人。那是因為上帝與他同在。我們都是他在猶太地區和耶路撒冷城所做的一切的見證人。他被釘死在十字架上，但是第三天上帝就使他從死裡復活，並向眾人顯示自己。」

彼得講論之際，聖靈悄然無聲地降臨在所有那些正在聆聽訊息的人們身上。

《使徒行傳》的中心信息是基督教的傳教事業必定蓬蓬勃勃地發展起來，在此過程中，耶穌的第一代門徒司提反、腓利、彼得、巴拿巴、保羅、西拉等人做出了卓越的貢獻。哥尼流是羅馬軍隊裡「義大利團」的軍官，是個外族人，也接受福音而追隨了基督。本文生動地記載了彼得向他講道的情景。

右圖：彼得……說：
「快起來！我不過是個凡人而已。」

266

4-8 . 天使救彼得出監

希律王不遺餘力地迫害基督徒，用刀劍殺死約翰的弟弟雅各。當他發現這種行徑能討好猶太人時，又把彼得也抓起來。那正是在逾越節期間，希律抓捕彼得後，把他關進監獄，派四班警衛輪流看守，每班四個人。希律打算逾越節過後把彼得帶到眾人面前審訊。彼得被囚進牢房後，教會的信徒們都為他懇切禱告。

希律打算開庭審判彼得的前一天晚上，彼得睡在兩個士兵中間。他被兩條索鏈緊鎖著，監獄門口還有衛兵看守。

突然，一個天使出現在獄中，把一束強光射進牢房裡。天使拍拍彼得的肋旁，把他喚醒，說道：「快起來！」這時，索鏈從彼得的手臂上應聲脫落。

接著，天使對彼得說：「繫好腰帶，穿上鞋。」彼得聽命而行。天使又說：「把外衣裹在身上，跟我來。」彼得便跟在他後面，隨他行走。

「天使救彼得出監」是《使徒行傳》中的精彩片斷，以富於想像力的奇妙情節告訴讀者，使徒彼得的事業是正義的，所以得到天使的奇妙保護。在故事中，天使的無所不能和警衛們的愚鈍麻木形成鮮明對照，令人忍俊不禁，回味再三。

「女傭羅達報信」是文中一個生動感人的細節。羅達僅從敲門聲就能斷定彼得來了；彼得的到來使她「高興得連門都沒顧上開，就返身跑回屋裡」，巧妙地映襯出彼得在信徒心目中的高大形象，以及使徒和民眾的血肉聯繫。

右圖：天使拍拍彼得的肋旁，把他喚醒，說：「快起來！」
後圖：局部

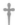

彼得不知眼前的一切是真是假，還以為自己看到了異象。他們繞過第一個和第二個哨兵，來到通向城裡的鐵門前。不料門竟自動打開，他們便離開監牢，走到大街上。當他們走出大約一條街之遙時，天使忽然消逝了。

直到這時候，彼得才清醒過來。他感慨萬千地說：「現在我完全明白了，是主派他的天使把我從希律的魔掌中營救出來！」於是，彼得向馬可約翰的母親瑪利亞家走去，當時很多人正在那裡聚集禱告。

彼得敲敲外面的門，一個名叫羅達的女佣走過來。她聽出是彼得來了，高興得連門都沒顧上開，就返身跑回屋裡，說彼得已來到門前。眾人都不相信，懷疑她是不是瘋了。但羅達堅持說彼得來了；眾人又推測道：「那也許是彼得的天使。」

彼得仍然在敲門。眾人打開門，看見果然是他，都十分吃驚。彼得示意大家安靜下來，把自己如何被天使帶出監牢的奇事告訴人們。

天亮後警衛們亂作一團，不知彼得到哪裡去了。希律派人搜索，到處找不到，便審訊那些士兵，下令處死他們。

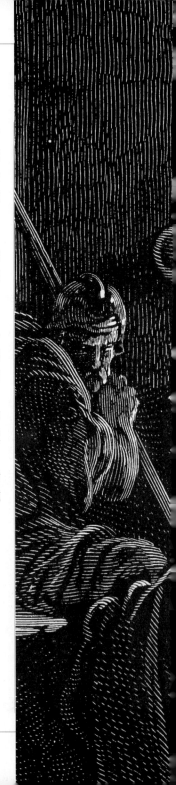

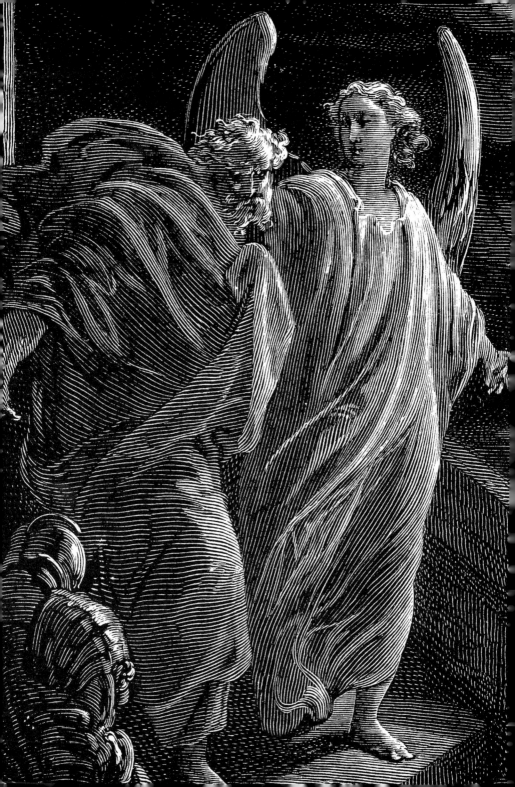

4-9 . 保羅教誨帖撒羅尼迦人

使徒保羅關心帖撒羅尼迦教會的成長，對那裡的信徒多次施以諄諄教誨。一次，他告誡他們說：

「作為基督的信徒，我們儘管可以向你們發號施令，對你們卻很客氣，就像母親慈愛地照顧孩子一樣。出於對你們深厚的愛，我們不但願意與你們分享上帝的福音，甚至願意為你們獻出生命。兄弟們，要記住我們的辛苦和艱難。我們向你們傳播上帝的福音時，日以繼夜地辛勞，為的是不給你們任何人增添負擔。

「你們是見證人，上帝也是見證人。我和你們在一起時的行為是虔誠、正義、無可指責的。正如你們熟知的那樣，我對待你們每一個人，都像父親對待自己的子女那樣。我鼓勵你們，安慰你們，要使你們進入上帝的國，使榮耀的上帝滿意。

「為此，我也要繼續感謝上帝，因為當你們從這裡領受到上帝的訊息時，得到的不是人的訊息，乃是神聖的訊息，這訊息隨時都在信徒中工作著。

「猶太人殺害了主耶穌和先知，把我們趕出家園。他們非但與上帝為敵，而且與全人類為敵。他們企圖阻止我們向外邦人傳道，不讓他們得到拯救的訊息。他們不斷地犯罪，幾乎到了惡貫滿盈的地步。上帝的憤怒就要徹底降臨到他們身上。」

帖撒羅尼迦是羅馬帝國馬其頓省的首府，公元1世紀中期有人口約20萬，主要是希臘馬其頓的希利尼人，也有一些猶太人。

保羅帶領西拉、提摩太旅行傳道期間，在帖撒羅尼迦的猶太會堂中佈道，使一批希利尼人皈依基督。此後保羅十分惦念那裡的信徒，惟恐他們因入教時間短、根基淺薄而經不住迫害的考驗。

保羅很想回去看望信徒，但幾次都未成行，於是派同工提摩太前去慰問，以堅固他們的信心。提摩太從帖撒羅尼迦返回時帶來好消息，使保羅大得安慰，他於興奮中代表西拉和提摩太寫出《帖撒羅尼迦前書》，用以鞏固提摩太前去訪問的成果。

此信發出後不久，針對帖撒羅尼迦教會出現的問題，保羅又寫了《帖撒羅尼迦後書》。

本文是《前書》中的幾個片斷，表現了保羅對帖撒羅尼迦信徒的愛護和勉勵。

右圖：「兄弟們，要記住我們的辛苦和艱難。」

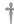

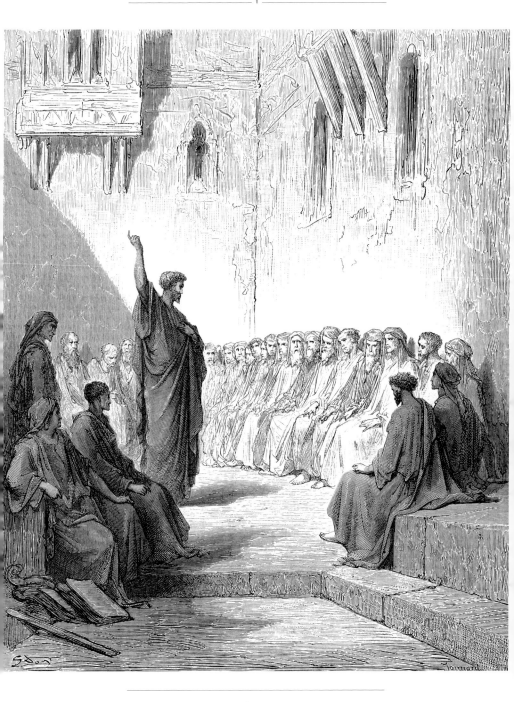

4-10 · 保羅在以弗所

保羅旅行傳道途中來到以弗所，在那裡找到一些基督徒，問他們：「你們信的時候，領受聖靈了嗎？」他們回答：「我們根本沒有聽說過聖靈。」保羅又問：「那麼，你們受的是什麼洗禮呢？」回答：「約翰的洗禮。」保羅説：「約翰告訴人們，受洗是在表示改過自新的意願。他説，要信仰在他以後來的那位，就是耶穌基督。」眾人聽到這話，就以主耶穌的名義接受了洗禮。

一連三個月，保羅都在那個會堂大膽地佈道，與猶太人辯論，盡力勸説他們相信上帝的國。兩年後，住在亞西亞的所有人——不論猶太人還是希臘人——都聽到了主的信息。

上帝藉保羅之手行了許多神跡奇事，以致凡他碰過的圍裙和手帕都被送到病人面前。病人一接觸那些物品，痼疾便被醫好，邪靈便倉皇離去。

一些四處遊走、驅趕邪靈的猶太人便企圖從中得好處，也模仿保羅對人體內的邪靈説：「我以主耶穌的名義命令你出來。」有個名叫士基瓦的猶太大祭司，他有七個兒子都在幹這種事。可是邪靈回答道：「我認識耶穌，也知道保羅，卻不認得你們。」

這件事傳開後，主耶穌的名更受人尊敬。許多人公開坦白了以往的不法行為。一些玩弄法術的人把他們的書籍收拾起來，當眾燒掉，有人計算一下那些書的價值，竟達五萬塊銀幣。

就這樣，主的話語得到廣泛傳播，影響力越來越大。

據考證，保羅於公元53至57年第三次長途旅行傳道，其間在小亞細亞海濱名城以弗所居住達三年之久。在那段如火如荼的歲月中，他日復一日地講演佈道，與猶太人論辯，驅趕邪靈治癒病人，並與形形色色的假先知和假醫生作鬥爭。

本文述及一個生動的場面：玩弄法術的假醫生慘遭失敗後，不得已把用來騙人的書籍當眾燒掉。

右圖：一些玩弄法術的人把他們的書籍……當眾燒掉。

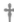

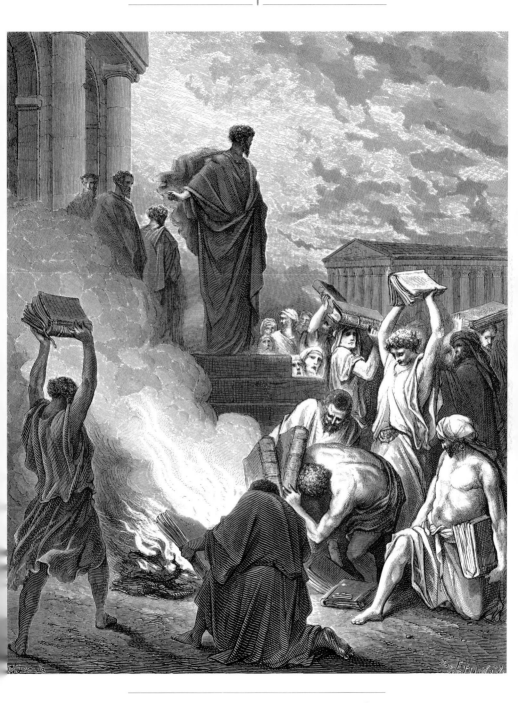

4-11 · 保羅遭遇圍攻

　　保羅結束第三次旅行傳道後返回耶路撒冷，帶著四個門徒去聖殿獻祭。不料一些從亞西亞來的猶太人在大殿的院子裡看到他，竟煽動眾人把他抓起來。

　　他們高聲呼喊：「以色列人啊，請注意聽，就是這個人，到處教唆眾人反對我們的百姓、律法和這座大殿。他褻瀆了這個神聖的地方。」他們這麼說，是因為他們在城裡曾經看見保羅和以弗所人特羅非摩在一起，猜想保羅肯定曾把他帶進聖殿的大院。

　　整個城市頓時騷動起來。人們擁在一起跑過來，抓住保羅，把他拽出聖殿的院子，再關上院門。

　　正當那群人揚言殺死保羅之際，羅馬軍隊的指揮官得到報告，說耶路撒冷全城都陷入混亂之中。於是，他立即帶領官兵趕到攻擊保羅的眾人那裡。猶太人看到指揮官和士兵們，便不再毆打保羅。

　　指揮官走到保羅面前，下令逮捕他，給他戴上兩條鎖鏈。然後問他是誰？做了什麼不法的事？人群中發出狂亂的喊聲，指揮官無法查明真相，就下令把保羅押到兵營裡去。保羅登上臺階時，被兇暴的人群擠在中間，士兵們不得不把他抬起來。人們跟在他們後面，聲嘶力竭地喊著：「殺死他！」

　　保羅即將被帶進城堡時，問指揮官道：「我可以對你說話嗎？」指揮官反問道：「你懂得希臘語嗎？莫非你是那個從前煽動暴亂，帶領四千個恐怖分子跑到曠野裡去的埃及人嗎？」保羅回答：「我本是猶太人，生在基利家的大數城。我是一個重要城市的公民。請你讓我對那些人說話。」指揮官同意了。保羅站在臺階上，用希伯來語向眾人講話，從他的猶太出身、早年如何迫害基督徒，談到他在前往大馬士革途中如何奇跡般地被主耶穌揀選，成為一名基督徒。

　　保羅在傳道期間歷盡艱難險阻：「多受勞苦，多下監牢；受鞭打是過重的，冒死是屢次的；被猶太人鞭打五次，……被棍打了三次，被石頭打了一次；遇著船壞一次，一晝一夜在深海裡。」《哥林多後書》11:23-25）

　　本文繪出一個眾聲喧嘩的場面，展示出保羅當年曾經遭遇的人身危險。

　　右圖：保羅登上臺階時，被兇暴的人群擠在中間……。

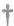

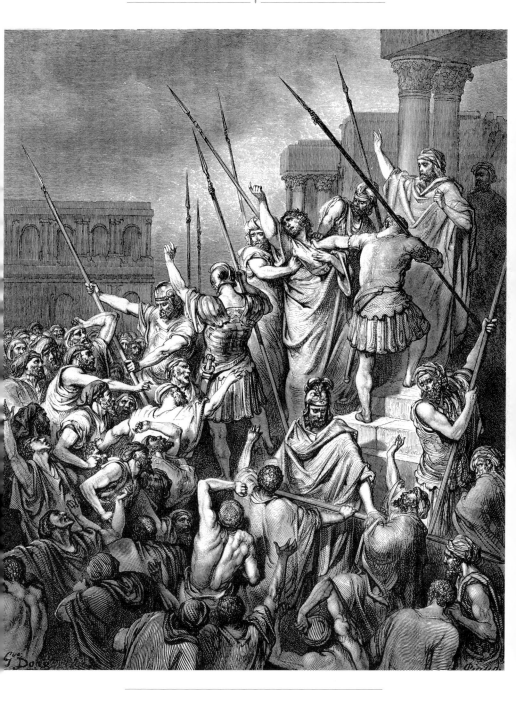

4-12 · 保羅航海遇險

保羅的晚年大半都在獄中度過。他在該撒利亞坐監時，向新任巡撫非斯都要求去羅馬上訴，得到允准。非斯都把保羅和另外幾個犯人交給一個名叫猶流的軍官，他們登上一條開往亞西亞沿岸港口的大船，揚帆啟航。

第二天，航船到達西頓。猶流對保羅十分友善，允許他上岸去見朋友，從他們那裡得到關照。後來，航船渡過基利家和旁非利亞附近的海面，來到呂家的每拉，又行過革尼士對岸的港口和克里特海岸，抵達拉西亞城附近的安全港。

冬天快到了，船上的人多半想去非尼基過冬。他們起了錨，沿著克里特海岸航行。但不久就遇上狂暴的東北風，航船無法逆風行駛，只能隨著風浪漂泊。風暴猛烈地拍打著船舷，大家為了減輕船的負荷，不得不把貨物扔進海中。第三天，他們把船上的設備也投進大海。

一連許多天暗無天日，猛烈的風暴吹個不停，人們漸漸失去了獲救的希望。大家連續多日未進食物，個個饑餓難忍。這時保羅站出來，對眾人說：「鼓起勇氣來，你們誰都不會死，只不過要失去這條船。我們將要在一個島上擱淺。」

到了第十五天早晨，航船漂進一個連著淺灘的海灣。船頭被沙洲卡住，動彈不得；船尾經不住海浪的擊打，破成碎片。

士兵們想把囚犯殺掉，以防止他們游水逃跑。但猶流欲救保羅，阻止了他們的計劃。他下令會游泳的人都跳下船，游到岸上去；其他人則抱住木板或船上的碎木，隨後上岸。就這樣，所有人都安全地登了陸。

大家平安地上岸之後，才知道那個島名叫馬爾他。

作為主耶穌基督的真正僕人，保羅為傳揚福音終年夙興夜寐，捨生忘死。他曾向哥林多教會的信徒們自述：「……屢次行遠路，遭江河的危險，盜賊的危險，同族的危險，外邦人的危險，城裡的危險，曠野的危險，海中的危險，假兄弟的危險。受勞碌，受困苦；多次不得睡，又饑又渴；多次不得食，受寒冷，赤身露體。」

本文形象地描述了保羅在海上遭遇的艱險。那次他從該撒利亞經西頓到每拉和革尼士，又到克里特島，繼而在風暴中漂泊15天，船被大浪打壞，擱淺在馬爾他島。

右圖：其他人則抱住木板或船上的碎木，隨後上岸。

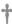

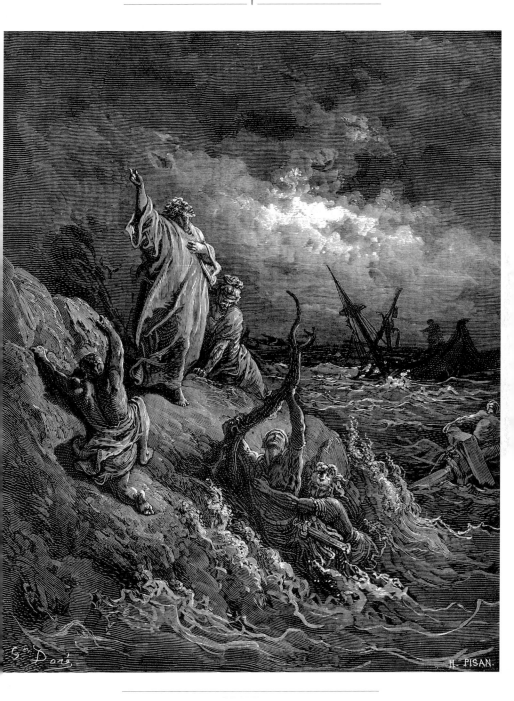

4-13 · 帕特摩斯島上的約翰

約翰是耶穌的門徒，因傳播上帝的信息被放逐到帕特摩斯島上。他給亞西亞省的七個教會寫信，勉勵那裡的信徒說：

「願來自那過去、現在和將來永恆存在的上帝，以及上帝寶座前的七靈的恩典與平安屬於你們；願來自那忠實的見證者，即首先從死裡復活的長子、地上諸王的統治者耶穌基督的恩典與平安屬於你們。

「他愛我們，用自己的鮮血把我們從罪孽中解救出來。他使我們成為一個王國，成為侍奉他——父上帝的祭司。願光榮與權力永遠屬於耶穌，阿們！

「看哪，基督駕雲而來！所有的人都能看見他，連刺他的人也能看見他。地上所有的民族都由於他而哀傷哭泣。確實如此，阿們！

「主上帝說：『我是阿拉法，我是俄梅嘎。無論過去、現在還是將來，我都是全能者。』

「我是約翰，是你們的兄弟。在基督裡，我和你們一起分擔患難、共享王國，並一同忍耐。由於傳播上帝的信息和耶穌的真理，我被驅逐到了帕特摩斯島上。

「在主日那天，當聖靈附體時，我聽到一個號角般的宏亮聲音在身後響起。那聲音說：『把你看到的異象寫成書，分發給以下七個教會：以弗所、士每拿、別迦摩、推雅推喇、撒狄、非拉鐵非、老底嘉。』……」

帕特摩斯島上的約翰傳為《啟示錄》的作者，真實身分不詳。有人推測他就是西庇太的兒子、雅各的兄弟、耶穌的門徒約翰，但此說未被普遍認可。

據考他在公元 90 至 95 年之間寫作，時值羅馬皇帝圖密善殘害基督徒時期。為勉勵備受患難的信徒持守信仰，他以雄渾的筆觸繪出即將到來的審判，說明一切與基督為敵的勢力必然失敗，基督教的信仰終將勝利。

約翰告訴讀者：掌握歷史進程的是那位天上的審判者和曾經被殺戮的羔羊即耶穌基督；只有羔羊才能揭開被七印封嚴的書卷，展示由全能者掌握的人類命運之書；上帝審判的日子威嚴可怖，但審判過後必有金璧輝煌的未來世界從天而降；屆時世間的一切苦難都化為烏有，善良人的眼淚將被上帝永遠揩乾。

信徒翹首期盼著的這個日子，基督一再宣佈，這個日子很快就會到來。

右圖：「我是約翰，你們的兄弟。」

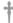

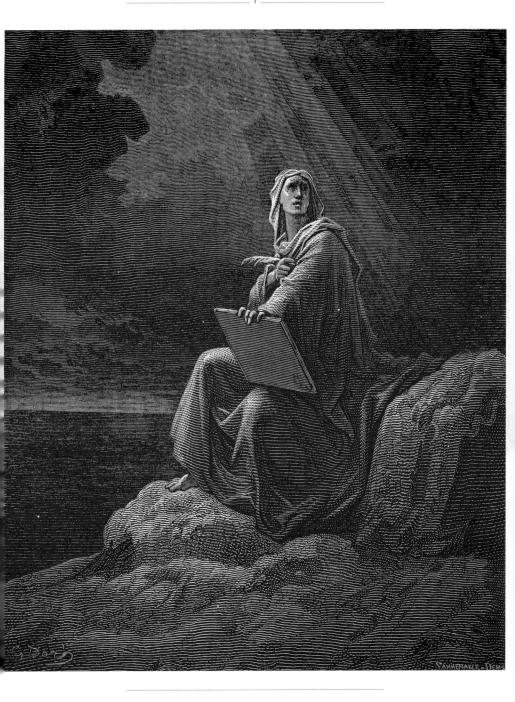

4-14 · 七印異象

從第4章起直到末尾，《啟示錄》的主體部分繪出一幅場景宏闊的天上異象。約翰似乎正從宇宙的制高點觀察這幅異象，天上的角色既以表演者身分出現，又作為觀眾和約翰一同觀看。

約翰看到一個寶座安置在天上，上帝坐在上面，周圍有二十四個長老和四個活物不住地發出讚美之辭。上帝手裡拿著一個用七印封嚴的書卷，上面記載著全能者對歷史的奇妙計劃。天上、地上、地底下沒有誰能打開、配觀看那書卷，只有帶著被殺傷痕的羔羊，亦即耶穌基督才配揭開，使書中的奧義彰明於世。那羔羊備受讚美，所得的讚美與人們讚美上帝的言辭完全一樣。

隨著封印一個個打開，大地的潛在破壞者也相繼出現，自然災害四處泛濫，它們以不同朕兆説明上帝對世界的審判越來越嚴重。羔羊揭開第一至第四印時，約翰看到白、紅、黑、灰色的四匹馬，馬背上的騎士散佈著戰爭、饑荒、瘟疫和死亡。

其中羔羊揭開第四印時，約翰聽到第四個活物説：「過來！」他凝神望去，看見前面有一匹灰色的馬，騎士的名字叫「死亡」。

接著羔羊揭開第五印，已死信徒的靈魂向主呼籲，要求伸冤報仇，於是有白衣賜給他們，又有聲音讓他們安息片時。

揭開第六印時大地震動，日頭變黑，滿月變紅，預示審判的日子即將來臨。十四萬四千名以色列人額上受印，各國各族各方之人，在寶座和羔羊面前高聲頌讚。

爾後羔羊揭開第七印，天上出現短暫的寂靜。

右圖：前面有一匹灰色的馬，騎士的名字叫「死亡」。

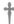

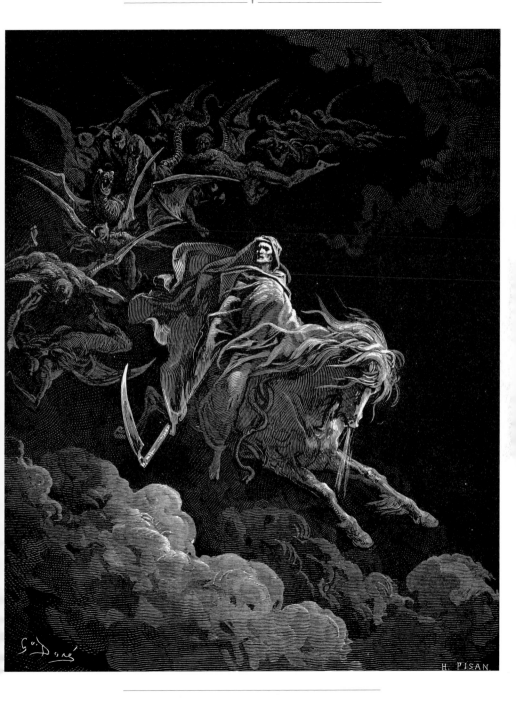

4-15 · 婦人與巨龍

天上出現一幅巨大的異象：一個婦人身披陽光，腳踏月亮，頭戴綴有十二顆星的冠冕。她懷孕在身，即將分娩，產前的陣痛令她大聲喊叫。

接著，天上出現又一個異象：一條紅色的巨龍長著七頭十角，頭頂七個王冠，用尾巴把天上三分之一的星辰掃落在地。它站在那位臨產的婦人面前，要等孩子一生下來就把他吞下去。

婦人生下一個男嬰。他注定要用鐵杖統治全世界。嬰兒被送到上帝和他的寶座那裡，婦人則逃到曠野裡去，上帝在那裡為她預備了隱身之處，使她受到一千二百六十天的照顧。天上發生了戰爭，米迦勒和他的天使與巨龍交戰，巨龍帶著他的天使應戰。但是巨龍勢單力薄，失去地盤，被扔出天宇。它就是那條欺騙了整個世界的老蛇，被稱為魔鬼或撒旦。他和他的天使都被拋到地球上了。

隨後，約翰聽到天上傳來一個宏亮的聲音：「這是上帝勝利的時刻！是他顯示力量和權力的時刻！諸天和住在其上的人們，快樂吧！但大地和海洋要遭難了，因為魔鬼已下到你們那裡，他怒火中燒，知道自己所剩的時間不多了。」

那巨龍見自己被扔到地上，就去追蹤那個生育了男嬰的婦人。而婦人得到一雙巨鷹的翅膀，飛到曠野中已為她預備的地方。她要在那裡休息三年半，以躲避巨龍。巨龍追趕婦人時，嘴裡噴出水來，如同大河一樣。它想沖走婦人，淹死她。但是大地卻幫助了婦人，張開嘴吞下巨龍吐出的水。巨龍怒氣沖沖地去和婦人的後代交戰，她的後代就是那些服從上帝的命令，並堅持為基督做見證的人。

那時，巨龍就站在海邊的沙灘上。

紀元前後的三四百年，猶太－基督教文壇上流行啟示文學，《啟示錄》是其代表作之一。啟示文學熱衷於展示寓意隱晦、歷史背景淡化的宇宙衝突，衝突的場所時而在天上，時而在地面，時而在陰間；衝突的雙方有時是人與獸，有時則是天使與魔鬼，有時是上帝與世間的邪惡勢力。

本文所述「婦人與巨龍」便表現了這樣的場面。一般認為，文中的婦人象徵聖母，她生下的男嬰象徵耶穌基督，她的後代象徵無數基督徒；巨龍則象徵魔鬼撒旦。魔鬼撒旦妄圖迫害聖母、聖嬰和基督徒，卻得到天使長米迦勒和大地的幫助。

右圖：一個婦人身披陽光，腳踏月亮，頭戴綴有十二顆星的冠冕。

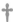

4-16 · 巴比倫的毀滅

　　約翰看到一位天使從天而降，他持有權柄，榮光普照大地。他高聲喊道：

「巴比倫大城垮掉了！
她垮掉了！
她變成了魔鬼之窟，
邪靈出沒之地，
污穢雀鳥的巢穴，
各種可憎禽獸的隱身之地。
世人都因喝了她淫亂的烈酒而醉倒，
地上的諸王都與她發生過淫亂，
世上的商賈都因她的奢侈而大發橫財。」

　　那些和她發生過淫亂、與她分享過奢侈的地上諸王看到焚燒她的煙霧，都為她哭泣哀傷。他們說：

「多麼可怕呀，巴比倫城！
片刻之間，你的毀滅就已發生！」

　　學術界一般認為，《啟示錄》中的巴比倫是羅馬帝國的象徵。基督教初創時期，基督徒遭到羅馬帝國不遺餘力的迫害，或被釘上十字架慘死，或被釘上松柱點燃，或被捆綁著扔上柴堆活活燒死，或被裹在獸皮中讓瘋狗撕裂撲食。「巴比倫的毀滅」寄寓了初期基督徒對羅馬帝國的深仇大恨，表明一切倒行逆施者，不論外表何等強大，最終都難逃覆滅命運。

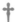

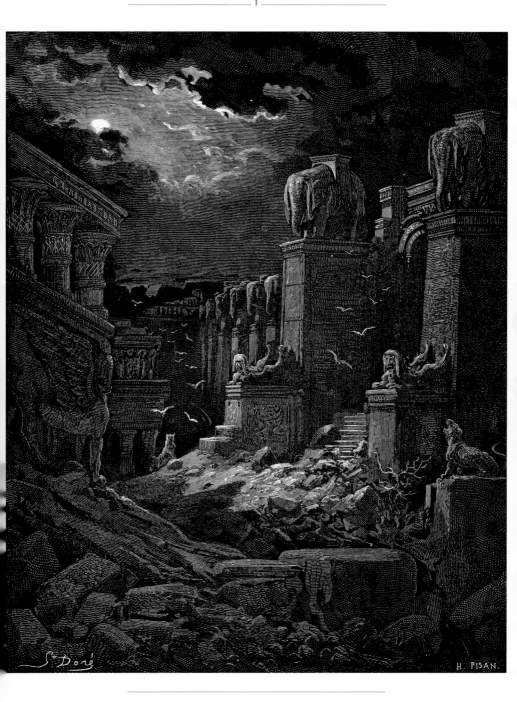

世間的商賈也都由於她而悲傷涕泣，因為再沒有人來買他們的貨物，沒有人來買他們的金銀珠寶、亞麻絲綢、各色衣料、香木牙雕、貴重木器、豆蔻、香料、香膏、乳香、酒、油、麵粉、麥子、牛、羊、車、馬，以及奴隸和人口。他們不禁哀歎道：

「巴比倫啊，
你夢寐以求的美物都棄你而去，
你所有的榮華富貴都再不復返！」

　　所有的船長、水手、旅客，以及靠海謀生的人都凝視著焚燒她的煙霧。他們把塵土揚在頭上，悲傷欲絕地哭喊道：

「這座大城的下場多麼悲慘！
所有靠海謀生的人都因她發了大財，
然而，她卻在片刻之間灰飛煙滅！
天國啊，為此而歡呼吧，
使徒、先知和所有的上帝子民，
都為此而歡呼吧！
因為上帝已經懲罰了她！」

4-17 . 最後的審判

約翰又看到一幅異象：一個天使從天而降，手拿無底深淵的鑰匙和一條長鏈。他抓住那條巨龍，也就是魔鬼撒旦，用鏈子鎖住他一千年。天使把他扔進深淵，封住出口，加上封印，使他再也不能去欺騙任何民族。

接著，約翰看到一群信徒，他們都復活了，與基督一起統治世界一千年。

一千年之後，撒旦會從囚禁中被釋放，再去欺騙居住在世界各地的民族。他將欺騙歌革和瑪各，把他們糾集起來一同打仗，他們的人數多得如同海灘上的沙粒。撒旦的軍隊將要橫掃大地，包圍上帝子民的營地和上帝寵愛的城邦。

但是大火會從天而降，燒毀他們。然後，欺騙他們的惡魔撒旦將被拋進燃燒著硫磺的火湖裡去。那隻野獸和假先知也被拋進湖中，在那裡日復一日、永生永世地受煎熬。

就在這時，約翰看到一個巨大的白色寶座和坐在上面的全能永生者。大地和天空都從他面前逃走，沒有留下一絲痕跡。約翰又看到死去的人，不論尊卑貴賤都站在寶座面前。有幾本書已經打開，還有一本也打開了，那就是生命簿。死了的人都要憑著這些案卷中的記載，照他們生前的行為受審判。

於是大海交出其中的死人，死亡和陰間也交出其中的死人，他們都要照生前的行為受審判。死亡和陰間也被扔進湖裡，那火湖就是第二次的死。凡名字沒記在生命簿上的人，都會被扔進火湖裡。

「最後的審判」是猶太教、基督教神學末世論的重要命題。認為現存世代將有最後的終結，屆時所有已死的人都要接受上帝的審判，蒙救贖者升天堂享永福，受懲罰者下地獄受永刑；地獄裡有燃燒不息的火湖，魔鬼撒旦和生命冊上無名的人都要被拋進去。

在西方藝術史上，「最後的審判」是雕塑和繪畫不斷表現的主題。文藝復興時期義大利藝術大師米開朗基羅創作了著名的壁畫「最後的審判」，正中央是坐在寶座上的耶穌，兩旁是聖母瑪利亞、使徒保羅、彼得、安德烈和施洗者約翰，右中部是天堂，右下部是地獄和被打進地獄的人群，左下部是煉獄和升上天國的人群，下部的中央是吹號天使。整個畫面氣勢恢弘，色彩絢麗。

右圖：約翰又看到死去的人，不論尊卑貴賤都站在寶座面前。

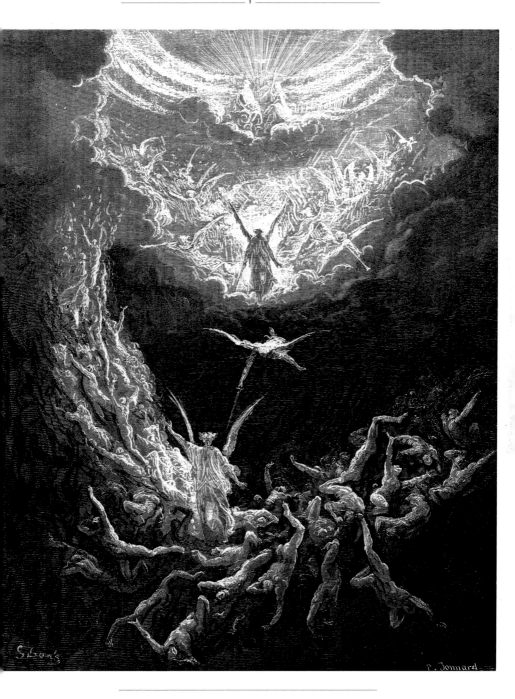

4-18 · 天使向約翰指示 新耶路撒冷

約翰看到，聖城新耶路撒冷由上帝那裡從天而降。他被聖靈感動，跟隨天使登上一座高山，從那裡觀看上帝賜予的聖城。他看到那城裡有上帝的榮耀，全城發出光輝，如極貴重的寶石，好像碧玉，猶如水晶。

城周圍有高大的牆，牆上有十二個門，門上有十二位天使，還有以色列十二支派的名字。東邊有三門，北邊有三門，南邊有三門，西邊有三門。城牆有十二種根基，根基上有羔羊十二使徒的名字。

對約翰說話的天使用金葦子當尺，測量那座城、城門和城牆。那座城是四方的，共有四千里，長、寬、高都一樣。城牆高達一百四十四吋，牆是碧玉的，城是精金的，如同明淨的玻璃。

城牆的根基用各種寶石修飾著：第一根基是碧玉，第二是藍寶石，第三是綠瑪瑙，第四是綠寶石，第五是紅瑪瑙，第六是紅寶石，第七是黃璧璽，第八是水蒼玉，第九是紅璧璽，第十是翡翠，第十一是紫瑪瑙，第十二是紫晶。每個門都是一顆珍珠。

城內的街道是精金的，好像明淨的玻璃。城內沒有殿，因為全能的上帝和羔羊就是城的殿。城內不用日月照明，因為有上帝的榮耀光照，又有羔羊做為城的燈。

早在舊約時代，猶太先知以賽亞就預言了災難過後的新天新地，指出，那裡將充滿著歡喜快樂，人人豐衣足食，健康長壽，再沒有哭泣哀號、欺詐傷害，和弱肉強食：「豺狼必與羔羊同食，獅子必像牛一樣吃草，塵土必作蛇的食物。在我聖山的各處，這一切都不傷人不害物。」

與以賽亞的預言遙相呼應，《啟示錄》末尾的「新耶路撒冷」展示了初期基督教憧憬的理想之境，以鋪陳和排比句式，極寫了新耶路撒冷城的規模、形狀、城門和城牆的裝飾、生命水之河與生命樹的狀況，以及上帝、羔羊和僕人在城中的地位，強調了上帝和信徒的密切關係，描繪出一個金碧輝煌的榮耀世界。

右圖：約翰看到，聖城新耶路撒冷由上帝那裡從天而降。
後圖：局部

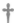

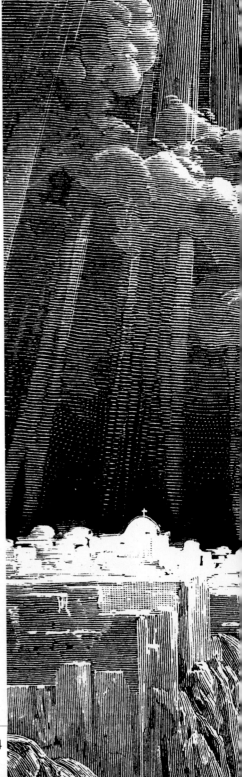

天使又讓約翰觀看城內的一道生命水之河，那河水明亮如水晶，從上帝和羔羊的寶座處流出來。河的兩邊有生命樹，每年結十二次果子，每月都結果子；樹上葉子可為萬民治病。

那裡再也沒有咒詛。那座城裡有上帝和羔羊的寶座，他的僕人都要侍奉他，也要見他的面。他的名字必寫在他們的額上。那裡再沒有黑夜，他們再不用燈光和日光，因為上帝要光照他們。他們要作王，直到永永遠遠。

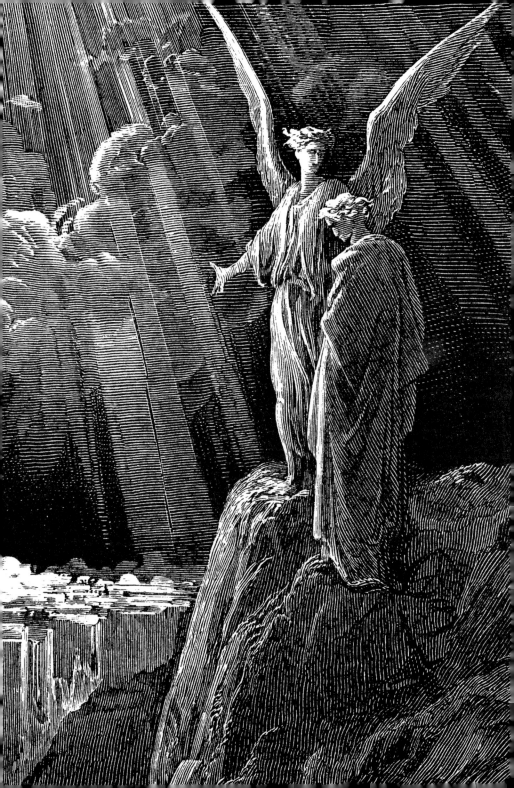

附錄

兩約之間紀事

所謂「兩約之間」，是指從《舊約》敘事終結，到《新約》敘事肇端之間的歷史，約略四百來年（自公元前 400 年至耶穌降生）。此間發生於猶太社會的各種事件被人們書寫下來，收錄於《舊約・次經》之中。

　　在天主教和東正教看來，《次經》具有等同於《舊約》的正典地位，它所塑造的托比(Tobi)、尤迪絲(Judith)、以斯帖(Esther)、巴錄、但以理(Daniel) 等等形象，皆能毫無愧色地進入古猶太最優秀分子的行列中。

　　這一時期至關重要的歷史事件，是波瀾壯闊的馬卡比戰爭——一場猶太民族反抗異教大國軍事侵略、政治奴役和宗教迫害的宏偉運動，其間湧現出瑪他提亞、馬卡比兄弟、經師以利亞撒、慷慨捐軀的猶太母子等平凡而偉大的人物，他們的事跡必將永遠震撼後人的心靈。

1 . 托比的故事（一）

托比是以色列拿弗他利族人，在撒緩以色當亞述王時被擄至尼尼微。在異邦之地，每當猶太同胞有了需求，他都給以大力關照，把自己的食物和衣裳送給他們。

一次亞述王西拿基立殺死許多猶太人，托比暗中殮埋了同胞的屍體。西拿基立發覺後欲殺他，因他逃走隱藏起來而抄沒他的家產，歸入王家府庫。這使托比身邊只剩下妻子安娜和兒子托比亞斯。

不久後的一天，托比聽兒子托比亞斯說，有個猶太同胞被人勒死了，屍體拋在市場上。他聞訊後立即出門，把那具屍體從街上移到小棚子裡，日落黃昏之後擇地掘出一座墳墓，精心安葬了。

鄰居們以為托比瘋了，便憂慮地問他：「你還沒得到教訓嗎？那次你一埋死人，人家就來追捕你，若不是你逃得快，早就被人家殺了。如今你又做這種事！」

托比不理睬他們。當天夜裡他在院子裡靠牆而睡，不料牆頭棲息的燕子拉屎，鳥屎恰巧落在他眼裡，使他的雙眼蒙上一層白色的陰翳。他到處求醫，眼睛卻越治越壞，最後竟完全失明。他因雙目失明而極度苦惱，便向上帝求死：

「我遭受折磨，受到無端的凌辱，
我沈淪在絕望之中。
主啊，請你下命令吧，
把我的一切煩惱都驅向盡頭，
使我得到永久的安息。
切莫拒絕我的禱告。
與其窘困地活著，
面對如此殘酷的屈辱，
真是不如死去。」

就在這同一天裡，瑪代的伊克巴他拿城發生了一件事，拉格爾的女兒莎拉遭到人們的譏笑。原來她已經結過七次婚，每次未及圓房丈夫就被惡魔阿斯摩得殺掉。女僕譏笑她說：「你這剋夫的女人，幹嘛不跟著那些亡夫殉葬呢？」

莎拉極其苦悶，淚如泉湧，走上樓去，準備上吊自盡。但她想起自己是父親的獨生女兒，被父親愛如珍寶；想到自己若懸樑自盡，定會將白髮蒼蒼的老父親催入墳墓，就打消了自殺念頭，而向上帝虔誠祈禱：

「主啊，求你救救我。
求你說句話吧，
讓我擺脫此生，
再不聽到那些譏笑的言詞。」

托比和莎拉的禱告上達於天，被上帝垂聽。上帝派天使拉飛爾去幫助他們。拉飛爾來到人間，一要為托比揭

去眼上的陰翳，使他重見光明；二要為莎拉和托比之子托比亞斯結親，因為他們兩家本是近親，托比亞斯乃是莎拉的表兄，理應娶她為妻；三要為莎拉驅逐惡魔，將阿斯摩得徹底制服。就在拉飛爾降臨人間之際，托比從院子中走進屋裡，遠在伊克巴他拿樓上的莎拉也下了樓梯。

托比向上帝求死後以為自己死期將臨，就為托比亞斯立下遺囑，讓他找一個幫手，陪他到瑪代一個朋友甘比爾家去，取回寄存在那裡的一筆銀錢。

托比亞斯聽到父親的話，問道：「我和甘比爾從未見過面，怎能向他證明我是誰，並使他能相信我，把錢交給我呢？再說，我也不認得去瑪代的路。」

托比回答：「二十年前，甘比爾和我簽署過一份文書，當時我把它一撕兩半，我們雙方各執一半，我把他那半跟銀錢放在一起了。好啦，你去找一個可靠的人，陪你一同去瑪代吧，回來後我們會給他工錢。」

於是托比亞斯就出去找人，要找一個既熟悉去瑪代的路，又願意伴他同行的人。哪知他剛一出門，就碰上拉飛爾。他不知道拉飛爾本是上帝的使者，便問他是何方人氏？

拉飛爾自稱是以色列人，還是托比家的遠親，要到尼尼微來找工作。他說，他熟悉去瑪代的路，以往去了就住在親戚甘比爾家裡。

托比亞斯聞言大喜，連忙跑回家，把這件事告訴他父親，並把拉飛爾領到托比面前。托比問清了拉飛爾的情況，放心地讓他和托比亞斯一同上路。托比囑咐托比亞斯道：「兒呀，把路上所需的一切都準備妥當，就可以上路了。願上帝與天使看顧你們二人，指引你們平安快樂地回來見我。」啟程時，托比亞斯依依不捨地吻別了父親和母親。

就這樣，托比亞斯和天使拉飛爾向著瑪代的方向登程上了路。日落黃昏時，他們來到底格里斯河畔。托比亞斯下河去洗腳，他看見一條大魚躍出水面，衝過來要吞咬他的腳。托比亞斯驚叫起來，拉飛爾說：「抓住那條魚，別讓它跑了！」

托比亞斯應聲抓住那條魚，把它拖到岸上。拉飛爾讓托比亞斯剖開魚腹，取出膽囊、心臟和肝臟，帶在身上；托比亞斯對拉飛爾的話言聽計從。接著，他烹好那條魚，吃掉一些，把剩餘的醃上，隨身帶著。

公元前2世紀中葉，托比的故事在猶太社團中廣泛流傳。作者以優美的文筆述說了托比、托比亞斯和莎拉的曲折經歷，表明善良的人們不論遭遇多少磨難，最終都會有美滿的結局，而惡魔儘管能得逞於一時，最後仍將被制伏。

作者深信，支配這一切的是天上的上帝。公正嚴明的上帝絕不會丟棄虔誠信靠他的人，更不會離棄向猶太同胞廣施仁慈的模範人物，同時，也不會放過阿斯摩得一類為非作歹、十惡不赦的歹徒。

故事中的托比是個虔誠善良的猶太教信徒。他曾諄諄告誡兒子托比亞斯：要孝順父母、莫違背主的誡命、多施捨、多濟貧、不可犯姦淫罪、對傭工要公平、不可過量飲酒、要重視聰明人的意見、要利用一切時機讚美上帝——所有這些，都是猶太教的行為規範。托比亞斯和莎拉是兩個年輕的猶太人，他們是托比形象的延伸和補充，與托比形象相得益彰，共同表達出「義人終得善報」的道理。

右圖：拉飛爾讓托比亞斯剖開魚腹，取出膽囊、心臟和肝臟，帶在身上。

2 · 托比的故事（二）

托比亞斯跟著拉飛爾繼續趕路，他們離瑪代越來越近。托比亞斯問：「我的朋友，這魚膽、魚心和魚肝能治什麼病呢？」

拉飛爾回答：「這魚心、魚肝燃燒起來，能驅逐捉弄人的惡魔，使受害人免除干擾。魚膽則能治癒眼睛被白色角膜翳給蒙住的人，使他重見光明。」

言談話語之間他們已經來到瑪代境內。拉飛爾對托比亞斯說：「今天晚上，我們要住在你的親戚拉格爾家。他有一個獨生女兒，名叫莎拉。你是她的至親，有權娶她為妻，繼承她父親的全部財產。我和拉格爾今天晚上就一起商量這件事，安排你和她的婚姻。」

托比亞斯接過話題說：「我的朋友，我已經聽說莎拉的七個前夫是怎樣死於新婚之夜的。他們連床都沒能上，就被一個惡魔殺死。那惡魔並不傷害莎拉，只是殺死每個企圖貼近他的男人。我可害怕這個惡魔。且我是獨生子，倘若死了，我的父母親也會傷心地死去。」

拉飛爾回答：「不要害怕。當你走進洞房的時候，把魚心和魚肝帶在身上，放在燃著的香火上，使香氣彌漫在整個屋子裡。惡魔聞到香氣就會走開，再也不來接近莎拉。不過你們圓房之前，必須祈禱上天之主的憐憫和保護。」

托比亞斯聚精會神地聆聽著拉飛爾的每一句話。他開始愛上了莎拉，盼望著和她結婚。

不大一會兒，他們就來到拉格爾的家。拉格爾聽說他的表兄弟托比是托比亞斯的父親，激動地站起來，同托比亞斯連連親吻。接著，他摟住托比亞斯的脖子，趴在他肩上啜泣起來。

準備坐下來吃晚飯時，托比亞斯問拉飛爾：「朋友，你什麼時候請求拉格爾，讓我和莎拉結婚呢？」

不料這話被拉格爾無意中聽到了。他對托比亞斯說：「你有權與莎拉結婚，因為你是我的至親。不過我要告訴你，我曾經把她許配過七個人，他們在新婚之夜走進臥室時，一個個都死了。但現在，我的兒啊，先吃點喝點吧，主會照顧你們的。」

拉格爾又說：「高天上的上帝已經締結了這樁婚事，你只管娶她為妻吧。從現在起，你們彼此已屬於對方。願上天之主保佑你們夫妻今夜平安，願他對你們寬厚仁慈。」

托比亞斯想起拉飛爾的教導，從袋子裡取出魚肝和魚心，放在香火上熏烤。惡魔阿斯摩得聞到香氣，連忙竄

出新房，逃往埃及。埃及被視為世界的盡頭，有魔鬼與幽靈之家。拉飛爾在後面追趕，一直追到那裡，將他逮住，捆起手腳。

托比亞斯和莎拉關門閉戶之後，雙雙祈禱上帝庇護。托比亞斯禱告道：「主啊，我選中莎拉，
乃因本乎正義，
而非出於情欲。
求你憐憫我們，
允許我們白首偕老。」

接著他們同說了「阿們」後，上床過夜。

夜靜更深，拉格爾召集僕人挖掘一座墳墓，心想托比亞斯必死無疑。他派一個使女去新房看個究竟，使女打開房門，發現兩個人正在呼呼大睡，托比亞斯安然無恙。拉格爾聞言喜不自禁，高聲讚美上帝，並大擺婚宴，吃喝慶祝。

托比亞斯吩咐拉飛爾到甘比爾家去，持文書取回存放在那裡的銀錢。拉飛爾順利地取回銀錢，並請甘比爾也來參加婚宴。甘比爾見到托比亞斯，眼裡閃著淚花，說：「你長得真像你那老實厚道的父親。願天上的主福佑你和你的妻子，你的岳父和岳母！」

與此同時，托比亞斯的父母正在家鄉每日翹首盼兒歸，常常徹夜難眠。

為期兩周的婚宴終於結束了，托比亞斯帶著莎拉踏上歸途。拉飛爾提醒他把魚膽帶在身邊。長途跋涉之後他們回到了家鄉。母親見兒子回來了，用雙臂摟住他，興奮得泣不成聲。

老托比站起身來，跌跌撞撞地走到院子門口。托比亞斯手持魚膽，向父親迎面走去。他扶住父親，勸他別再憂愁，接著就把魚膽敷在他的眼睛上，再從他的眼角裡小心翼翼地剝下白膜翳。

托比的眼睛重見光明了！他高興地哽咽起來，並和兒子一道高聲讚美上帝。托比看見美麗的兒媳莎拉，歡迎她說：「女兒啊，感謝上帝把你帶給我們！願上帝福佑你的父母，以及你和我兒托比亞斯。」

天使拉飛爾見他這次降世的使命皆已完成，就向眾人說明自己的身分，爾後翩然消逝在太空之中。

托比112歲時長壽而終，人們在尼尼微城為他舉行了隆重的葬禮。

托比的故事情節生動感人，結構精巧工整，是一篇引人入勝的民間傳説。它的構思具有明顯的對稱性：開頭時，托比因眼睛失明而禱告，莎拉因備受惡魔之害而禱告，彼此照應；隨後拉飛爾引領托比亞斯旅行，把兩個家庭的故事並為一體；再後則呼應開頭，分別述説托比亞斯和莎拉驅逐惡魔後圓滿完婚，以及托比失明的眼睛經魚膽醫治後恢復光明。天使拉飛爾為排除諸般困厄而降臨人間，又在矛盾一一解決後飄然而逝。

關於這篇故事的性質，自古就有人堅稱為信史，説它發生於以色列人被亞述王撒緵以色擄掠至兩河流域的尼尼微城以後。然而，這種觀點遭到馬丁·路德等人的反駁，他們指出其中史地記載的各種難題，並認為洞房鬧鬼、魚膽醫眼、天使參與世事等，都只能算作傳奇故事，不宜視為信史。

右圖：天使拉飛爾……翩然消逝在太空之中。

304

3 · 尤迪絲救國 (一)

亞述王尼布甲尼撒領兵與瑪代人打仗，摧毀其所有騎兵和車隊，將伊克巴他拿城化為廢墟，在拉格斯山地俘虜並殺死阿法紮得王，而後滿載戰利品班師回朝，在尼尼微狂歡飲樂達四個月之久。次年正月，他任命奧勒弗尼為元帥，整編軍隊，向西方列國進軍。

奧勒弗尼帶領十二萬精銳步兵和一萬二千騎兵射手踏上征程，從尼尼微直逼地中海沿岸，沿途攻陷城池，擄掠村鎮，蹂躪百姓，無惡不作。西方列國聞風喪膽，忙向尼布甲尼撒派出和平使團，俯首稱臣。奧勒弗尼所到之處，各城百姓都身著花環，擊鼓跳舞，以示歡迎。

奧勒弗尼在猶太山區的耶斯列谷地安營，欲停留一個月，為軍隊補充給養。這時猶太人剛剛從流放之地返回家園，聽說亞述大軍來犯，便迅速佔據山頭，儲存糧食，準備打仗。位於耶斯列谷地對面的伯斯利亞居民遵照大祭司約雅金的命令，佔領通往猶太腹地的咽喉要道，並向上帝懇切禱告，乞求他憐憫全國的猶太人。

奧勒弗尼聽說以色列人封鎖了山路，築起山頭要塞，並在平原上設置了路障，氣得暴跳如雷。他向手下屬臣詢問以色列的情況，亞捫首領亞吉奧勸他不要與他們作對，因為以色列的上帝會保護他們。奧勒弗尼聞言大怒，派人把亞吉奧解往伯斯利亞，聲稱要使他和城裡的居民同歸於盡。第二天，奧勒弗尼便以重兵將伯斯利亞團團圍困，切斷城中飲水的泉源。

三十四天之後，所有的蓄水池和貯水器都用乾了，飲用水不得不限額分配。由於飲水不足，孩子們少氣無力，婦女和青年男子也垮下來。居民們嚎咷痛哭，紛向他們的上帝哀聲禱告，並準備投降。

這時，守城官烏西雅說道：「百姓們，不要自暴自棄！讓我們再堅持五天，看上帝會不會可憐我們。相信他不會拋棄我們，不管我們。但是，如果五天之後還沒有人來救援，我就按你們的要求去辦，向亞述人投降。」說罷，烏西雅解散了眾人，讓所有男子都回到自己設在城牆和塔樓的崗位上，婦女和兒童們也各回自家。全城的士氣十分低落。

眾人中有個婦女叫尤迪絲，她也聽到烏西雅的決定。她的丈夫收大麥時得霍亂病死去，現已三年又四個月。在居喪的日子裡，她每天身著喪服，在一個小棚子裡禁食守節。她是個非常美麗的女人，繼承了丈夫留下的黃金、白銀、僕人、奴隸、家畜和田

產。她繼續經管著這份產業，從未有人說過她一句壞話。她是個虔信宗教的婦女。

尤迪絲派一個女奴去請城邑官烏西雅，讓他到自己家裏來。烏西雅到來後，尤迪絲對他說：「作為伯斯利亞人民的首領，你今天的話是錯誤的。你不該說，如果幾天之內沒有援兵，你就把城邑交給敵人。你怎麼敢揣度上帝的意旨，解釋他的思想呢？上帝即使決定五天之內不來援救我們，仍能在他選擇的任何時間營救我們啊！

「如果我們的城邑被敵人佔領，那猶太的整個領土就難以保全，耶路撒冷聖殿就會遭受浩劫。如果我們允許聖殿被褻瀆，上帝就會讓我們付出生命的代價，被抓到別國當奴隸，蒙受所在國民眾的羞辱與嘲弄。

「不，朋友，我們要為同胞樹立一個榜樣。上帝正在考驗我們，正如他考驗我們的祖先一樣；我們對此應表示感謝，記住他是如何考驗亞伯拉罕和以撒的。上帝的懲罰並不是報復，而是一種警告，賜予我們這些崇拜他的人。」

烏西雅回答道：「你所說的一切都出於善意，這是無可爭議的。但是我們的人民快要渴死了，怎麼辦？就請你為他們祈禱吧，求主降雨注滿我們的貯水器，使人民能恢復元氣。」

「好吧，」尤迪絲回答道：「我就去做一件使猶太人永遠不會忘記的事。今天夜裏，我要帶一個女奴出城去。在你允許投降的那天到來之前，主就會用我去營救以色列人。」

烏西雅和其他官員祝福她說：「當你向我們的仇敵報仇雪恨時，願我們的上帝引導你。」烏西雅一行離開後，尤迪絲向上帝懇切禱告：「上帝啊，請垂聽一個寡婦的禱告。願你給我力量，使我能執行計劃，用哄騙之言去擊殺敵人！」

接著，尤迪絲脫下喪服和孀衣，沐浴潔身，擦上昂貴的香料。她梳攏自己的頭髮，紮上一條髮帶，穿上她丈夫在世時每逢喜慶之日才穿的漂亮衣裳。她穿上皮涼鞋，佩帶上全副珍珠寶石的飾品——戒指、耳環、手鐲和足釧。她把自己打扮得如此漂亮，以致她深信不疑：任何男人看到她都會為之傾倒。

尤迪絲按猶太人的習俗準備了足夠的食物，交給她的女奴帶上。然後僅帶這個女奴就離開伯斯利亞山城，向敵營走去。出城時站崗的士兵看到她，無不被她的美麗和勇敢打動，紛紛祝福道：「願我們祖先的上帝保佑你，使你的計劃成功，讓你為耶路撒

冷帶來榮耀，為以色列帶來勝利！」

這兩個婦女在穿越谷地之際，一隊亞述巡邏兵遇上她們。他們盤問道：「你們是哪國人？從哪兒來？到哪兒去？」

尤迪絲從容不迫地回答：「我們是希伯來人。我們是從伯斯利亞山城逃出來的，因為上帝很快就會讓你們毀滅那座城。我要去見你們的元帥奧勒弗尼，把可靠的情報交給他，使他不傷一兵一卒而進入山城，佔領這個地區。」

巡邏兵目不轉睛地盯著她，因為她長得太美了。他們聽信了尤迪絲的謊言，不敢怠慢，連忙護送她和女奴去元帥的中軍帳。尤迪絲的到來在亞述軍營裡引起巨大轟動，士兵們對她的美麗驚羨不已，進而對猶太民族感到驚異。「一個有著如此美麗婦女的民

族，誰敢侮辱呢？」他們交頭接耳地議論著：「我們最好把世上所有的男子都殺掉，否則，這些猶太女人將會迷惑全世界！」

尤迪絲被奧勒弗尼的侍從領進帳棚。她走進帳棚的一瞬間，裡面所有的人都為她的美麗大吃一驚。她俯伏在奧勒弗尼面前，他的僕人忙把她扶起來。

奧勒弗尼對尤迪絲說：「不必害怕，我從不傷害願意歸順蓋世之君尼布甲尼撒的人。不過請告訴我，你為什麼來投奔我們？」

尤迪絲回答：「我們已經聽說，你在亞述帝國是最精明強幹的將軍，不會遭受任何挫折，也不會半途而廢。我們還知道，以色列人犯罪並激怒他們的上帝時必定滅亡。現在，由於儲

備的糧食已經吃盡，加之飲用水缺乏，他們已決定吃那些被神聖律法明令禁用的食物，還吃那些原本留給祭司們的食物。上帝不會饒恕他們的罪行，他派我協同你幹一番事業，一旦以色列人陷於罪孽，就把消息告訴你，請你揮師制裁他們。

「以色列人無法抗拒你的大軍。我將引領你們穿越猶太腹地，直到耶路撒冷。你將驅散那裡的民眾，使之如同沒有牧人的羊群。上帝已把這些事啟示給我，派我特地來向你報告。」

奧勒弗尼聞言大喜。他吩咐侍從領尤迪絲去進餐，尤迪絲婉言拒絕道：「我不能吃你們的食品，只能吃自己隨身帶來的食物，否則就會破壞我們的律法。」於是侍從領尤迪絲進一座帳棚歇息。

次日黎明晨鐘剛剛敲響，尤迪絲就起床了。她派人給奧勒弗尼送信，讓他允許自己到山谷裡作禱告。奧勒弗尼同意了，命令哨兵讓尤迪絲離開營地。如此一連三天，尤迪絲每天黎明都到山谷裡去，向上帝禱告，求上帝指引她按計劃為以色列人帶來勝利。然後又返回營地，終日呆在帳棚裡，直到吃晚飯以後。

尤迪絲來到軍營的第四天，奧勒弗尼擺設宴席，派人請尤迪絲去陪他吃喝。尤迪絲穿上最漂亮的衣裳，走進奧勒弗尼的帳棚，坐在一塊羊羔皮上。奧勒弗尼一看見她，就情慾蕩漾起來，再也遏制不住向她求愛的慾望。從看見她的第一天起，他就一直伺機調戲她，這時他說：「跟我喝一杯吧，尋歡作樂吧！」

「我真高興，閣下，」尤迪絲回答道：「今天是我一生中最快樂的日子。」然而即使在這種場合，尤迪絲也只吃喝女奴為她準備的食物。奧勒弗尼被她完全迷住了，一杯杯地飲個不停。他從來沒喝過如此逾量的酒，不大會兒就喝得酩酊大醉。

夜深了，所有客人和僕人都已離去，只剩下尤迪絲留在奧勒弗尼的帳棚裡。尤迪絲默然禱告道：「主啊，幫助我去做榮耀耶路撒冷的事吧。現在時候到了，營救你的子民，幫助我執行消滅敵人的計劃吧，他們正在威脅著我們。」

說著，尤迪絲從奧勒弗尼頭頂的床柱上摘下他的寶刀。她湊上前去，抓住他的頭髮，默默地說：「主啊，以色列的上帝，給我力量啊！」隨即舉起寶刀，竭盡平生之力猛擊他的脖子，一連兩下，砍下他的腦袋。然後走出帳棚，把腦袋交給她的女奴，女奴把它裝進食品袋裡。

在很長一段時期，教會解經家把尤迪絲救國的故事當成真實的歷史。至宗教改革時代，馬丁·路德首先提出，它不可能是歷史，而是傳奇故事。經過多方考辨，現代學者已普遍接受這一觀點，同意它乃是一部極富象徵意味的傳奇故事，尼布甲尼撒象徵與猶太民族為敵的異教君王，尼尼微象徵異域的首都，奧勒弗尼象徵異族的將領，而尤迪絲則象徵所有頑強反抗異族入侵者和壓迫者的猶太愛國志士。

「尤迪絲救國」是張揚愛國主義的著名故事。通過年輕寡婦尤迪絲捨生忘死計殺敵軍統帥的傳奇經歷，作品謳歌了猶太民族不畏強敵的英雄氣概，揭示出只要奮起鬥爭，弱國寡民也能戰勝虎狼之國的道理。

本篇故事選材精當，情節扣人心弦，充滿激動人心的藝術力量。作者筆下的尤迪絲不但容貌豔美，語言聰慧，還具有超常的民族意識、愛國熱情、自我犧牲精神和克敵制勝能力，這些素質奇妙地交織起來，使尤迪絲成為猶太文化史上光彩奪目的巾幗英雄。

故事的行文簡潔流暢，語言質樸而有力，線索單一，結構完整，結尾處以大段歌詞渲染喜慶氣氛，它們都使作品的藝術感染力大大增強。

前圖：尤迪絲舉起寶刀……砍下他的腦袋。
右圖：局部

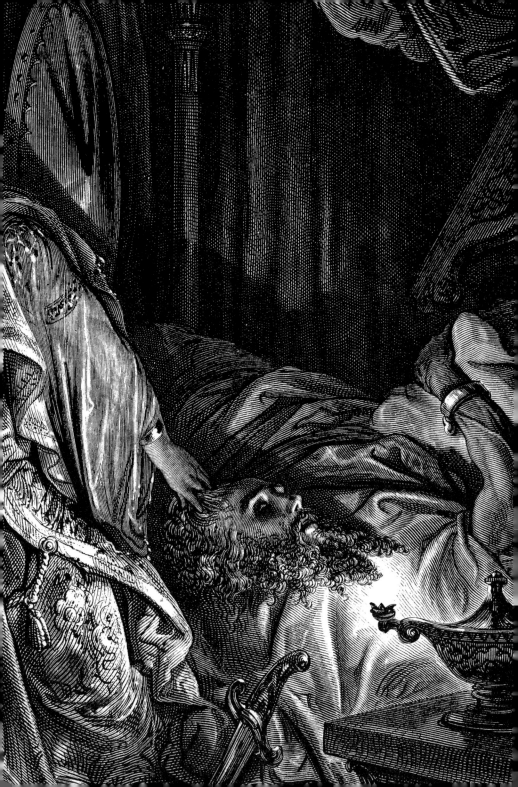

4．尤迪絲救國（二）

尤迪絲砍掉奧勒弗尼的腦袋後，帶著女奴一同走出亞述人的營地，就像往常她們出去作禱告一樣。她們橫越山谷，爬上山坡，一直走到伯斯利亞的城門口。

守城的士兵和官員看到尤迪絲回來了，連忙打開城門歡迎她。尤迪絲在火光中朗聲高論：「讚美上帝！今晚他借我擊殺了我們的仇敵。」說著從食品袋裡取出人頭，拿給眾人觀看：「這就是亞述領兵元帥奧勒弗尼的腦袋！」尤迪絲又說：「有主在上，我發誓，奧勒弗尼從來沒有摸到我，直到我把他置於死地；儘管我用美貌誘騙了他。」

城裡的人無不驚訝萬分。他們俯伏在地，同聲禱告道：「上帝呀，你應得到崇高的讚美。今天，你戰勝了你的仇敵！」

第二天早晨，以色列人把奧勒弗尼的人頭懸掛在城牆上。他們的精壯士兵拿起武器，殺向亞述人的軍營。亞述官員以為奧勒弗尼還在與尤迪絲睡覺，就在起居間門前拍手；由於聽不到回音，便掀開門簾闖進去，不料竟發現一具無頭死屍！

這消息馬上傳開了。士兵們個個毛骨悚然，嚇得渾身發抖。他們從營地四散奔逃，以色列士兵在後面緊緊追擊，一直追到大馬士革周圍地區。士兵們從戰場上返回時，都奪得大量的戰利品。

尤迪絲在以色列人面前唱起一支感恩歌，眾人都隨著她齊聲歌唱。後來，在尤迪絲活著以及死後許多年，再沒有人膽敢威脅以色列。

尤迪絲救國的故事在人物塑造方面達到很高的水平。其中心角色尤迪絲是作者理想中的猶太女性，不僅富有、美麗、聰明，而且思維敏捷、口齒伶俐、辦事周全，還具有異乎尋常的大智大勇。

亞述元帥奧勒弗尼是個性格比較複雜的人物。他出征前準備充分，切斷以色列人的水源，對尤迪絲沒有冒然親近，表現出「智」；對一些國家的進攻勢如破竹，表現出「勇」；對已降國家的宗教予以徹底打擊，表現出「暴」；最後妄圖與尤迪絲尋歡作樂，又表現出「好色」——這是他最後落得身首異處的惟一原因。作者處理這個形象時並未簡單化、拙劣化、臉譜化，與尤迪絲相比他只是略遜一籌。他是一個成功的配角，沒有他，主角尤迪絲的智勇雙全就無從表現。

右圖：「這就是亞述領兵元帥奧勒弗尼的腦袋！」

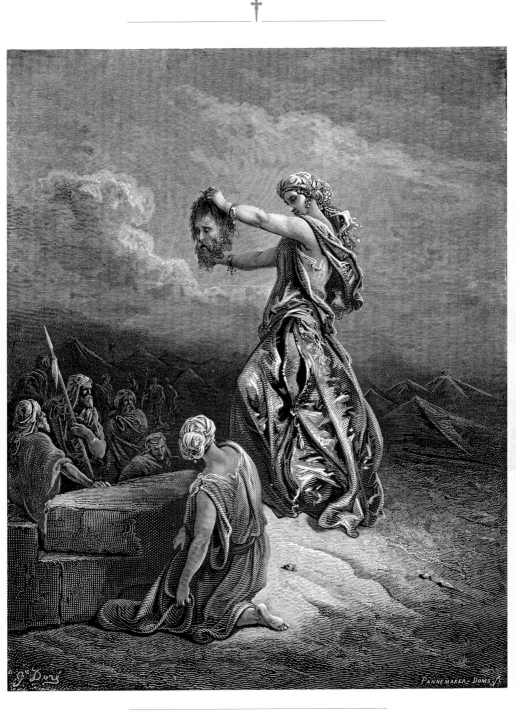

5・以斯帖朝見國王

王后以斯帖禱告了三天，然後換上豪華的宮裝，由兩個宮女陪伴著去見國王，一個宮女攙扶著她的手臂，另一個擎著她的衣裾。以斯帖臉上煥發出美麗的光彩，走起路來顯出王后的派頭。她看上去精神愉快，十分可愛，其實內心卻充斥著可怕的隱痛。

她穿過一道道門，進入正殿，站在國王面前。國王正坐在寶座上，身著燦爛的禮服，臉上又紅又亮，但他的樣子卻令人毛骨悚然。他發現以斯帖來了，直盯盯地怒視著她。以斯帖渾身無力，臉色蒼白，幾乎暈倒，不得不把頭倚在陪伴宮女的肩上。

然而，上帝將國王的怒氣化成了親切的關懷。他很快從寶座上站起來，雙手扶住她，直到她自己能夠站穩。接著又以寬慰的話語使她鎮靜下來。「怎麼啦，以斯帖？」他對她說道：「我是你丈夫，你不必害怕。我們的法律只適用於普通人，你不會死的。」他用金杖觸她的脖子，然後吻著她說：「告訴我，你有什麼事呢？」

以斯帖回答：「我主啊，我看到你的時候，還以為看到一位上帝的天使！你的威嚴令人肅然起敬，你的臉上充滿了慈祥。」

她說著又暈倒了。國王照看著她，宮中的侍從都設法使她蘇醒。

右圖：以斯帖……幾乎暈倒，不得不把頭倚在陪伴宮女的肩上。

《以斯帖記》文字清新，通篇未提上帝之名，沒有一點宗教意味（參見《舊約物語》第九章第1至3篇）。這使該書的神諭性遭到懷疑。為彌補宗教性不足，一位猶太文人寫出6段增補，插在《七十子希臘文舊約譯本》的《以斯帖記》中。

本文是其中第4段，共15節，置於原著第5章3節之前。原著提到，波斯宰相哈曼欲掉全國的猶太人，以抽籤方式擇日動手，抽到12月13日。哈曼遂以國王的名義發佈聖旨，通令全國，要求屆時舉國上下一齊動手。猶太人面臨著全族滅亡的巨大災難，以斯帖的養父末底改找到以斯帖，讓她設法利用王后的身分消除險境。波斯宮廷規定，未蒙召而擅自入宮者將被處死，除非國王向他伸出金杖。以斯帖已30天沒有蒙召，她決定冒死闖宮。然而，國王見了她之後，卻向她伸出了金杖。何以如此？這段增補作出解釋：「上帝將國王的怒氣化成了親切的關懷」。

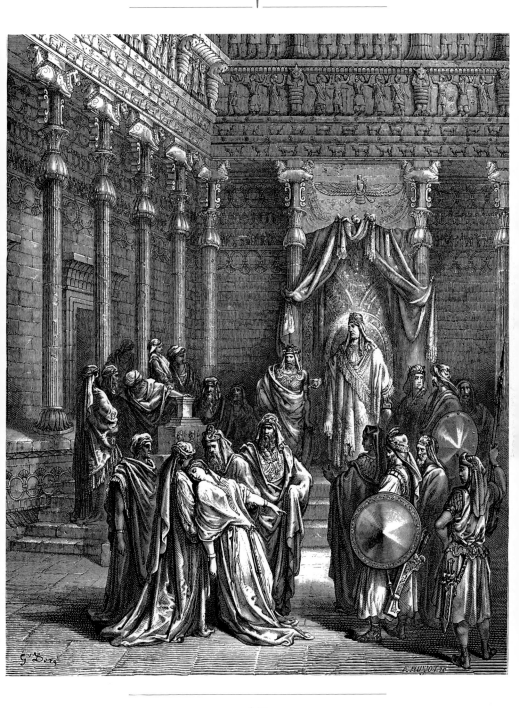

6 · 巴錄的訓誨

大先知耶利米的秘書巴錄訓誨眾人道：「以色列人啊，請聆聽生活的誡命吧；專心致志地聽，你們就會變聰明起來。以色列人啊，你們為什麼身處於仇敵的土地？為什麼在異域生長衰老？你們是非不明，如同死人一樣；你們已被列在死者之中。

「何以如此？因為你們已經離開智慧的泉源！你們如果一直沿著上帝指引的道路走，本應永遠生活在和平中。你們要首先懂得向何處尋求知識、力量和洞察力，然後才會明白向何處尋求長久而充實的生命，尋求光明與和平。」

關於巴錄的身分，《耶利米書》稱他是大先知耶利米的朋友和秘書，說他曾把耶利米口傳的預言記錄於卷，在眾人面前誦讀。約雅敬王聞之而怒，派人捉拿他，把預言書燒毀。但巴錄遵照耶利米的吩咐另記一書，除收入原先的內容外，又增加許多新預言。相傳巴錄本人也寫了《巴錄書》、《巴錄二書》和《巴錄三書》。

本篇所引「巴錄的訓誨」節選自《巴錄書》。該書以巴錄的口吻安慰被擄於巴比倫的猶太同胞，只要痛定思痛，謙卑認罪，棄惡從善，嚴守上帝的律法和誡命，就能得神寬恕，擺脫為奴之境，回歸故國，重展民族復興的宏圖。

在《巴錄書》中，作者首先介紹巴錄的身世，說明他宣讀書卷的時間、地點及在場聽眾的反應——哭泣、禁食、祈禱，並為耶路撒冷同胞捐款。

隨後收入囚居者致耶路撒冷同胞書。認為猶太人蒙羞受辱，是因為他們得罪了上帝，為所欲為，做了主所憎惡的事。上帝在忿怒中將先前發出的警告付諸實施，使子民被遣散到列國，被異族所征服。上帝是公正的，以色列人卻背負著罪惡的包袱。現在，乞求上帝拯救子民，睜開眼看看他們的苦境。他們露天躺在野外，白晝遭日曬，夜晚受寒霜；他們正在饑餓、戰爭和疾病的折磨中死去。

接下去出現一篇頌讚智慧的詩歌，聲稱上帝已將智慧賜給以色列，而以色列人卻離棄了她——本篇引述的兩段文字即其中一部分。

最後是寫給耶路撒冷同胞的安慰辭。作者要他們鼓起勇氣，因為他們本是「使以色列之名延續生存的人」，永生的上帝很快就能讓他們獲得自由。敵人不日就會滅亡，災難必定降在巴比倫和那些幸災樂禍者的頭上。猶太人將在上帝指引下，高興地回歸故鄉。

右圖：「你們要首先懂得向何處尋求知識、力量和洞察力。」

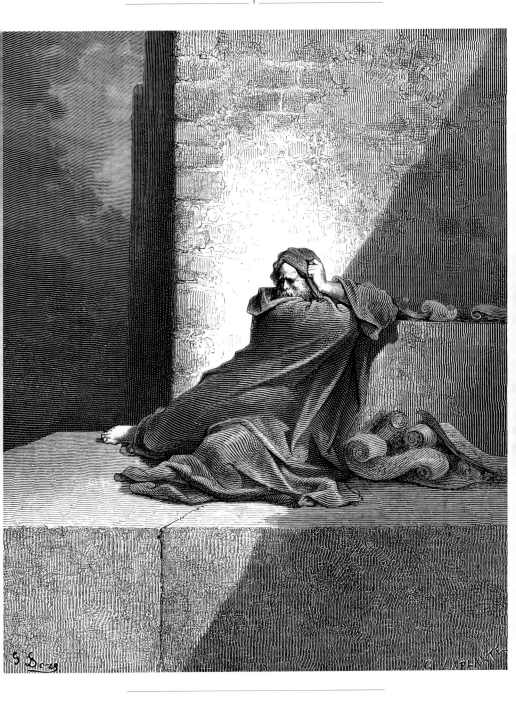

7 . 但以理智救蘇姍娜（一）

有個名叫約雅金的人住在巴比倫，他娶了希勒家的女兒蘇姍娜為妻。蘇姍娜年輕貌美，虔信上帝。她的父母親都是虔誠的猶太人，他們把女兒撫養成人，從小就教導她遵守摩西律法。

蘇姍娜的丈夫約雅金非常的富有，他家的房子坐落在幾座可愛的花園之間。猶太眾人經常去那裡聚會，因為大家都尊敬約雅金。人們遇到打官司的麻煩事，也要到約雅金家裡去，因為有兩個審判官在那裡坐堂。他們是猶太公會的頭目，不久前才充任公職。其實，他們本是主所說過的一種人：

「巴比倫惡人當道，

審判官不足為人師表。」

每逢中午人們去吃飯的時候，蘇姍娜常去花園裡散步。那兩個審判官被她迷住了心竅，以致故意等候在樹叢中，向她悄悄窺望。他們被自己的情欲折磨得神魂顛倒，竟至不願禱告，

對履行審判官的職責也不感興趣了。他倆私下裡都想著蘇姍娜，但誰也不肯把自己的隱秘心事告訴對方，因為他們都恥於承認內心的淫欲。就這樣地，日復一日，他們每天都心急火燎地巴望午間窺望她一眼。

一天中午，他們彼此說：「該吃午飯了，我們回家吧。」說罷兩人各自回家去。但是很快他們又都轉了回來，因為想再觀看蘇姍娜一眼。兩人湊巧碰到一起，起初還竭力表白自己回來另有公務，隨後都承認了自己迷戀蘇姍娜。他們決定尋找一個能跟她單獨相處的時機，一直等待著這個時機。

有一天，蘇姍娜像往常一樣走進花園，身邊還帶著兩個女僕。除那兩個審判官之外，沒有任何人在場。他們倆躲藏在暗處，注視著蘇姍娜的一舉一動。

天氣很熱，蘇姍娜打算洗個澡。她

吩咐女僕：「去把浴油和香水拿來。你們離開時把門鎖上，以免有人打攪我。」女僕們鎖上大門走了，去給女主人取東西，走時沒注意到樹叢中還有兩個男人。

女僕們一走，那兩個審判官就從隱身處跳出來，直奔蘇姍娜，對她說：「大門上了鎖，誰也看不見我們啦！我們欲火如焚，想和你交歡，求你滿足我們的欲望吧。你如果不從，我們就去法庭上控告你，說你把僕人打發走，好跟一個小伙子幽會。」

「真是無路可走了，」蘇姍娜悲歎道：「如果我依從了你們，就犯了通姦罪，可能被處死。如果拒絕呢，你們又會誣陷我。然而，我寧可作無辜的犧牲品，也不能犯罪，背叛主。」於是，她拼命地大聲喊叫起來。兩個審判官也高聲責備她，其中一個跑去打開了大門。

周圍的人們聽到嘈雜的喊聲，紛紛擁進花園，想看看發生了什麼事。審判官講出他們編造的故事，眾人都很吃驚，感到異常羞愧。他們覺得，蘇姍娜過去從未做過這種事啊。

第二天，那兩個審判官決定執行他們的邪惡計劃，把蘇姍娜置於死地。他們在眾人面前發話道：「傳喚希勒家的女兒、約雅金的妻子蘇姍娜到庭！」

蘇姍娜聽到傳喚，跟著她的父母、兒女和幾位親戚一起走進來。她顯得光彩奪目，美麗動人，以致那兩個審判官命令她揭開面紗，好讓他們一飽眼福。這時，她的家屬和眾人都流出了眼淚。

兩個審判官在眾人面前站起來，把手放在蘇姍娜頭上，開始控告她。她一面哭泣一面仰望天空，因為她信奉主。兩個審判官講出如下證詞：

「這個女人同兩個女僕走進花園時，我們正在裡面散步。她打發僕人們離開，鎖上大門。隨後，一個事先藏在花園裡的青年男子走向她，和她一齊躺下去。當時我們正在花園的角落裡，看見發生了這種事，就跑過去當場捉姦。

「我們竭力抓住那個男的，但那個傢伙彪悍得很，我們不是他的對手，他跑過去打開園門，逃掉了。不過，我們有能力捉住這個女的。我們問她那個男子是誰，她拒不告訴我們。

「我們起誓，我們的證詞確鑿無偽。」

由於這兩個人不但是猶太公會的頭目，而且是審判官，人們就相信了他們編造的謊言，宣判了蘇姍娜死刑。

「但以理智救蘇姍娜」是世界文學史上最早的公案故事之一，以無辜受害者於九死一生中轉危為安的奇遇，表現了為世人喜聞樂見的重要主題：善必勝惡，美必勝醜。兩位正面主人翁的名字皆有寓意：在希伯來文中，「蘇姍娜」意謂「百合花」，象徵美麗純潔，「但以理」意謂「上帝審判」，象徵公正嚴明。

作者不露痕跡地將信仰成分注入其中，使善惡衝突與宗教訓誨融為一體。蘇姍娜遭到誣陷時痛苦地向上帝鳴冤叫屈，但以理因得到啟示挺身而出，水落石出、惡人遭報後眾人「一同讚美上帝，因為他解救了無辜的人」，都給人以深刻的啟迪：上帝是公正的，最終不會屈枉一個好人，也不會放過一個壞人。

不同於紀元前後猶太人的其他敘事作品，本篇的抨擊對象不是異族君王或異教祭司，而是猶太民族中的邪惡當權者。兩個審判官都是「猶太公會」的頭目，猶太公會乃是當年管理猶太人民族和宗教事務的最高權力機構。作者的鋒芒所向表現出強烈的自我批判意識，顯示出對古典先知民主傳統的自覺繼承和積極弘揚。

前圖：「你如果不從，我們就去法庭上控告你……。」
右圖：局部

8 . 但以理智救蘇姍娜（二）

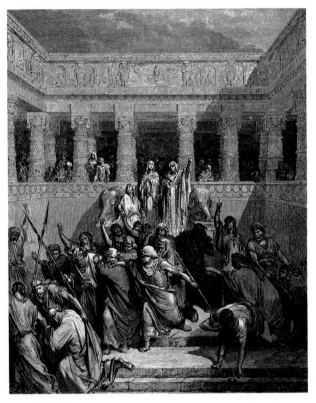

時蘇姍娜正要被拉出去處死，但以理卻大聲喝道：「我不贊成處死她！」

大夥都回過頭來看他，問道：「你有什麼話要講？」

但以理挺胸抬頭，說：「以色列人啊，你們愚蠢到了什麼程度！僅憑這種證據，你們就同意把一個以色列婦女處死嗎？你們甚至不想弄清事實真相。重新審理這個案子吧，那兩個人的證詞是假的。」

於是人們又回到剛才審判的地方。主持審判的官員便對但以理說：「上帝賜予你的智慧超過了你的年齡。現在你過來，跟我們坐在一起吧，把你的見解向我們陳述一下。」

蘇姍娜被判死刑之後，高聲哭喊起來：「永生的上帝啊，什麼秘密也瞞不過你，你預先知道即將發生的這一切。現在我已面臨絕境，惟有你知道我是無辜的，他們都在撒謊。你為什麼必定叫我死呢？」

主聽見了蘇姍娜的禱告，就啟示一個名叫但以理的青年站出來講話。這

但以理提出建議：「把這兩個審判官隔開，讓我分頭審問他們。」主審官同意了。

但以理叫來第一個審判官時，對他說：「你陷害無辜，逃避罪責，竟然不顧主的誡命：『切不可處死無辜

者』。好吧，如果你真的看見蘇姍娜與一個男子相愛，請告訴我，他們是在什麼樹下作案？」

那人回答：「在一棵小膠樹下。」在希臘語中，「小膠樹」與「劈」字發音相近。

但以理說：「妙極了！這個謊言將會要了你的命。上帝的天使已經接到命令，要把你劈成兩半。」

接著，第二個審判官也被押到但以理面前。但以理說：「請告訴我，你看見他們在什麼樹下通姦？」

他回答：「在一棵大橡樹下。」在希臘語中，「大橡樹」與「切」字發音接近。

但以理說：「妙極了！這個謊言將使你付出生命的代價。上帝的天使正在手持寶劍等候你，準備把你切成兩半。」

那兩個審判官自相矛盾的證詞表明他們所作的本是偽證。但以理對眾人說：「讓我們把這兩個作偽證的傢伙收拾掉吧！」眾人高聲歡呼起來。

按摩西律法規定，兩個誣陷他人的審判官被判處了死刑，無辜的蘇姍娜則被無罪釋放。蘇姍娜、她的父母、丈夫和眾親屬一同讚美上帝，因為他解救了無辜的人。

從那天以後，但以理更受人們尊重。

就寫作藝術而言，「但以理智救蘇姍娜」構思精巧，情節生動，文筆洗練，是世界古代文庫中不可多得的珍品。兩個審判官的罪惡陰謀、善良女主角的無辜罹禍、但以理對邪惡者的機警審問，以及篇末大快人心的結局，都以引人入勝的文字表達出來，令人過目難忘，回味悠長。

故事的男主人翁但以理是個機警而幽默的青年法官。由於罪行是二人合謀，分頭審理容易發現漏洞，他決定分別查問，且很快找出犯人的破綻。莎士比亞在名劇《威尼斯商人》中運用了這一典故：猶太商人夏洛克驚歎於女扮男裝的鮑細亞聰明幹練、料事如神，一再稱讚她是但以理。

但以理還有知識淵博、幽默風趣的一面。他巧妙地利用了「劈」與「小膠樹」、「切」與「大橡樹」的諧音，講出妙趣橫生的話語。正是根據這個雙關技巧，學者們判斷，這篇故事是在《但以理書》被譯成希臘文之際，由《七十子譯本》的編者增補進去的。

左圖：兩個誣陷他人的審判官被判處了死刑。

9 . 但以理智鬥彼勒祭司

波斯王古列把但以理當成最親密的朋友和最高貴的謀士。

巴比倫人有一尊偶像，名叫彼勒。人們每天都要向他祭獻許多食物，包括二十袋麵粉、四十隻綿羊和六桶葡萄酒。古列王相信彼勒是神，天天都向他膜拜。而但以理卻僅僅奉拜他自己的上帝。

古列王問但以理：「你為什麼不拜彼勒呢？」

但以理回答：「我不拜人手所做的偶像，只拜活著的上帝，他創造了天地萬物，乃是人類的主。」

國王又問：「難道你不相信彼勒神確實活著嗎？難道你沒看見他每天多麼能吃能喝嗎？」

但以理笑答：「國王陛下，切不可上當受騙。你所稱為神的彼勒不過是貼著青銅的粘土，從來沒吃過任何東西。」

國王聽了這話很不高興。他把彼勒神的七十個祭司都召來，對他們說：「我警告你們，如果你們不能證實是彼勒吃掉了祭品，我就處死你們。如果你們能證實呢，我就把但以理處死，因為他竟斷言彼勒不是神。」

對這種說法，但以理也表示同意。

隨後，他們一道陪同國王走進彼勒廟。祭司們對國王說：「陛下，一會兒我們先出去，由你把這些食品擺在祭壇上，把酒斟好。你出去的時候請把門鎖好，並貼上蓋有御璽的封條。明天早晨你再來看，如果彼勒沒把這一切都吃光，你就把我們處死。如果他吃光了呢，但以理就得死，因為他誣陷了我們。」

其實祭司們並不發愁，因為他們早已在廟裡的祭壇下面開出一個秘密通道，每天夜裡都溜進去偷吃祭品。

等祭司們走後，國王為彼勒擺上食品。這時但以理吩咐僕人取些灰來，撒遍廟裡的地面，這件事只有國王看

在眼裡，局外人一概不知。事後大家都走出去，把廟門鎖上，貼上蓋有御璽的封條。

當天夜裡，祭司們和往常一樣，帶著妻子兒女從秘密通道鑽進廟裡，把食品吃光，酒喝乾。

次日清晨國王和但以理來到廟前。國王問他：「封條被撕破了嗎，但以理？」

但以理回答：「沒有。」

廟門打開了，國王立即看到，祭壇上空空蕩蕩，食品和酒全不見了。他不禁放聲高呼道：「彼勒啊，你真偉大！你果然是神！」

不料但以理卻笑起來。他對國王說：「你踏進廟門之前先看看地面。看到那些腳印了嗎？它們是誰的腳印呢？」

國王發現，果然遍地都是腳印，有男人和女人的，也有孩子們的。他勃然大怒，下令把祭司們連同家眷都抓起來，押解到他面前。

祭司們向他供出秘密通道，承認每天夜裡他們都從那裡鑽進大廟，吃掉祭壇上的供品。於是國王把祭司們處死，並把彼勒交給但以理。

但以理毀掉彼勒的偶像，拆除他的廟宇。

本文述說了一個但以理機智破除異教偶像崇拜的故事，意在揭露異族宗教的虛妄，嘲諷異教徒的愚頑可笑，說明惟有猶太人的上帝是永生之神，只有信奉他，才能逢凶化吉，遇難呈祥。

這篇故事採用了古猶太智者傳說的常見範式：易於輕信的當權者被惡人的假象迷惑，智者則因上帝的啟示而心明如鏡，機智巧妙地揭示出真相，終使當權者醒悟，惡人遭報應。

本文最初可能是異教傳說，經改寫後彙入但以理的系列故事。作者不詳，成書年代當為公元前2世紀下半葉，原著可能是希伯來文，早佚，希臘文譯本出現於公元前100年左右。

左圖：但以理笑答：「國王陛下，切不可上當受騙……。」

10 . 瑪他提亞怒殺叛徒

猶太教老祭司瑪他提亞怒殺叛徒之事是馬卡比戰爭的前奏，那場戰爭的根源可追溯到亞歷山大大帝東征。

公元前 334 至前 328 年，馬其頓的亞歷山大大帝遠征波斯、埃及和其他東方國家，建起一個地跨歐、亞、非三大洲的希臘帝國。公元前 323 年亞歷山大病死，帝國分裂成幾個相互獨立的王國，安提柯王朝統治希臘、馬其頓，托勒密王朝統治埃及，塞琉古王朝統治敘利亞一帶。

猶太人的家園巴勒斯坦最初由托勒密王朝管轄，公元前 198 年被敘利亞王安條克三世奪走，劃入塞琉古王朝的版圖。安條克三世死後其子塞琉古四世繼位，奧尼亞任耶路撒冷大祭司，《馬卡比傳》記載的歷史即是從這裡開始。

塞琉古四世死後其子安條克四世伊皮法尼斯繼位，奧尼亞的兄弟耶孫以重金賄買到大祭司職位，在耶路撒冷加快推行希臘文化。三年後，麥尼勞斯又以更高的代價買到大祭司職務，並驅逐耶孫。公元前 169 年安條克四世遠征埃及，耶路撒冷謠傳他死於戰場，被逐的耶孫遂聚眾返回，驅走麥尼勞斯。但安條克四世並未死去，他從埃及回到耶路撒冷後，嚴厲鎮壓了耶孫及其追隨者。

為了報復猶太人的反抗，安條克四世斷然決定以希臘宗教替代猶太教。公元前 168 年他宣佈猶太教非法，採取各種措施制裁猶太教信徒，禁止行割禮、禁止守安息日、廢除所有猶太節期、公然焚燒聖書，並以種種手段褻瀆耶路撒冷聖殿，如在殿裡為希臘奧林匹斯主神宙斯設立祭壇，用猶太人視為不潔的豬肉為之獻祭，並強迫猶太人吞食豬肉。

安條克四世的倒行逆施激起猶太人的極大憤怒。老祭司瑪他提亞和他的五個兒子，目睹異教徒犯下的各種罪行，撕裂了衣裳，悲痛欲絕。這時，一個朝廷的命官來到瑪他提亞的家鄉莫頂城，強迫眾人為異教神靈獻祭，並要求瑪他提亞帶頭執行命令。

瑪他提亞憤然回答：「這個帝國裡的每個異教徒是否服從國王的命令，與我無關。但我的兒子、親戚以及我本人一定要持守上帝與我們祖先所立的聖約。我們永遠不會悖棄上帝的律法，不會違逆他的誡命。我們絕不服從國王的敕令，絕不改變我們自古以來的崇拜方式。」

不料他的話音剛落，就有一個莫頂人決定服從國王的敕令。他走出來，當眾向異教祭壇獻上祭品。瑪他提亞見此情景怒不可遏，氣得渾身發抖，

轟轟烈烈的馬卡比戰爭，是希臘化時期猶太民族史上最壯麗的事件。「馬卡比」的希伯來文原義是「錘子」，後成為瑪他提亞之子猶大的綽號，謂其乃是「執錘者」或「揮錘者」，在抗擊敵寇的戰場上所向披靡。後來，「馬卡比」進而成為反壓迫爭自由的猶太民族領袖的統稱。

老祭司瑪他提亞和他的五個兒子，共同構成勇敢、堅定、威武不屈的「馬卡比家族」，他們是馬卡比戰爭的中堅力量。而「中堅的中堅」則是瑪他提亞，正是他刺出反叛希臘化國家的第一劍，燃起民族解放鬥爭的熊熊烈火。

本幅圖畫生動地描繪了瑪他提亞刺出第一劍的情景。

並不顧一切地衝上前去，舉劍把那個猶太叛徒刺死。他還殺死強迫人獻祭的朝廷命官，指揮眾人拆毀那座異教祭壇。

左圖：瑪他提亞……不顧一切地衝上前去，舉劍把那個猶太叛徒刺死。

11．瑪他提亞的業績

瑪他提亞刺殺叛徒、搗毀異教祭壇後走遍全城，高聲呼喊著：「所有忠於上帝聖約、服從上帝律法的人們，跟我來呀！」就這樣，他和兒子們帶著眾鄉親，都拋棄家產，進山打游擊去了。

消息很快傳到國王的官吏和耶路撒冷的守城士兵那裡。一大群士兵不久就前來追剿他們，在他們對面安營紮寨，準備在安息日那天襲擊他們。士兵們向猶太人大聲呼喊：「出來吧，只要服從國王的命令，我們就饒你們不死！」

他們回答道：「我們不出去！我們絕不服從國王的命令，也不褻瀆安息日。」

士兵們在安息日襲擊他們，他們卻一點也不反抗，連石頭也不拋，甚至連藏身的洞口也不堵。他們說：「我們都清清白白地死去。讓天地作證，是他們平白無故地殺戮我們。」就這樣，他們的男女老幼和家畜都被燒死了，殉難者達千人之眾。

瑪他提亞和朋友們聽說這事，非常悲痛，互相議論道：「如果再不向異教徒開戰，我們就會被他們從地面上掃除乾淨。」他們便做出決定，即使在安息日遭到襲擊，也要奮起自衛，不能再像殉難者一樣束手待斃。

越來越多的愛國者加入到瑪他提亞的隊伍裡來，這群強壯而勇敢的以色列人全都志願當兵，保衛律法。他們襲擊猶太人中的叛教者，以此發泄內心的憤怒。瑪他提亞和朋友們到處拆毀異教祭壇，並給未受割禮的以色列男孩施割禮。他們追擊那些狂妄自大的異教官吏，從其手中挽救了摩西律法，並打破暴君安條克四世的強權。

瑪他提亞臨終前囑咐兒子們：「我的兒啊，你們必須忠於律法，隨時準備為保衛上帝與我們祖先所立的聖約而犧牲。」他為兒子們一一祝福，而後平靜地死去。他安葬在莫頂的家墓裡，所有以色列人都沈痛地哀悼他。

瑪他提亞是馬卡比家族的元老，反抗異族壓迫第一位旗手。他身先士卒，率眾嚴懲叛教者和異教官吏，創建了一系列豐功偉績。其中最令人稱道者，是他靈活對待「安息日不得做工」的誡命，規定即使在安息日，猶太人遇到攻擊也要堅決自衛，絕不手軟。他是猶太信仰的忠實捍衛者，留給兒子的最後遺言乃是忠於律法，不惜為保衛聖約而犧牲。他的生平不能不令人肅然起敬。

右圖：「我的兒啊，你們必須忠於律法……。」

12 · 猶大攻擊提摩太

瑪他提亞死後，他的兒子猶大繼任為領袖。猶大帶領起義軍打了許多勝仗，使異教徒聞風喪膽。異教徒聯合起來向猶太人反撲，在一些城鎮把以色列的青年壯丁斬盡殺絕。

猶大接到各種令人悲痛的消息，決定讓兄弟西門率領三千人向加利利進軍，他則統率八千人向基列進軍。

西門開進加利利後，多次與異教徒交戰，把他們一路追趕到托勒密城，殺敵數千，繳獲大批戰利品。然後救出被擄到加利利和阿巴塔的猶太人及其眷屬，使之返回猶太地區。

與此同時，猶大和他的兄弟約拿單已經渡過約旦河，經過三天跋涉，穿過了沙漠。他們接到報告說，許多猶太人還被圍困在波茲拉、波碩、阿利馬、恰司弗、梅克得和卡奈姆的堅固城堡裡，還有人被關押在基列的小鎮裡。據說，敵人準備第二天就把那裡的猶太人統統消滅。

於是猶大領兵突然攻擊沙漠路邊的波茲拉，佔領那座城，把城裡的男人殺光，把城放火燒掉。

第二天，猶大與提摩太指揮的異教徒軍隊遭遇。猶大命令部下分三路前進，從四面包抄敵人。他們一邊進軍，一邊吹響喇叭，大聲禱告。提摩太的士兵聽說是猶大率領的馬卡比人來了，嚇得轉身就逃。猶大的軍隊在後面乘勝追擊，殺了大約八千人。

不久提摩太又召集一隊人馬，還雇了一群阿拉伯傭兵援助他。他們在河對岸安營紮寨，準備向猶大反攻。不料猶大卻領先一步，向他們宣戰。猶太軍隊逼進河邊時，提摩太命令部下合力阻止他們過河；猶大則向自己的官兵下令，每個人都必須衝進戰場，不可貪生怕死。

猶大第一個衝過河去，他的部下也跟著過了河。異教徒頓時亂了手腳，紛紛丟下武器，逃進卡奈姆城的一座神廟。猶大的軍隊佔領了那座城，放火燒毀神廟，燒死裡面所有的人。卡奈姆城陷落後，異教徒再也抵擋不住猶大。

右圖：猶大……下令，每個人都必須衝進戰場，不可貪生怕死。

　　猶大是瑪他提亞的第三子，於父親死後被推舉為起義軍的新首領。在作者筆下，「他身披鎧甲，如同巨人一般。他拿起武器，迎著戰鬥走去。他以手中之劍，保衛著自己的營盤。他如兇悍之獅，向敵人咆哮著猛撲過去。」他一生征戰，創建一系列豐功偉業，其中最著名者，是公元前164年基斯流月25日率眾收復聖城耶路撒冷，並舉行莊嚴的淨殿禮。本文所述他領兵攻擊提摩太之事，只是他一生殺敵的一個片斷。

13 · 以利亞撒·阿弗倫之死

安條克四世死後，他的兒子安條克五世繼承了王位。他繼位時適逢猶大聚眾圍攻耶路撒冷城堡。

一些被圍攻的敵人從城堡裡逃了出來，糾集一批猶太叛徒去見安條克五世，對他說：「你還要等多久才為我們報仇雪恨呢？我們樂意侍奉你的父親，服從他的敕令，但這對我們有什麼好處呢？如今我們已經被團團包圍住了，倘若你不儘快採取行動，他們就會得寸進尺，到那時，你就阻擋不住了。」

國王聽到這話十分惱恨，遂調集所有指揮官、謀士和十萬步兵、兩萬騎兵，外加三十二頭經過訓練能夠打仗的大象，向猶大的隊伍反攻。

猶大從耶路撒冷撒出軍隊，並到伯士撒迦利雅安營紮寨，以阻攔王軍前進。第二天拂曉，安條克五世揮師急馳伯士撒迦利雅，在那裡擺開陣勢，吹響喇叭，與猶大的軍隊決一死戰。

王軍讓大象飲用葡萄汁和桑葚汁，叫它們準備投入戰鬥。這些龐然大物被分配到步兵營裡，每頭大象周圍簇擁著一千名頭戴銅盔、身披鎧甲的武士，後面還伴隨著五百名特種兵。每頭大象的背上除馭手外，另有三名武士。王軍的隊伍蜿蜒起伏，有的走在山坡和高崗上，有的走在低窪的谷地中，武器的叮璫聲和大軍行進的腳步聲交織在一起，令人聽了膽戰心驚。

猶大領兵衝進戰場，轉眼間就殺死王軍六百人。猶太戰士以利亞撒·阿弗倫看到象群中有一頭特別高大，身上披掛著王室甲冑，以為國王一定騎在象背上。他奮不顧身地衝向那頭大象，勇往直前，左右殺敵，最後鑽到大象的肚子下面，全力把它刺死。然而，那頭象卻倒在以利亞撒·阿弗倫的身上，把他活活壓死。

猶太人終意識到王軍的力量過於強大，與其交戰只能是以卵擊石，便鳴金收兵，向後退卻。

右圖：他奮不顧身地衝向那頭大象，……全力把它刺死。

以利亞撒·阿弗倫與大象搏鬥的故事，特別崇高、悲壯、激動人心，能使人在震撼之餘得到心靈的淨化。古希臘美學家朗吉弩斯論及「崇高」時説：「一般高超的文章，不必説服讀者的理智，就會使之超出自己。一切使人驚歎的東西總是使理智驚詫，使僅僅合情合理的東西暗然失色的。」語中提到的「超出自己」，是指人們面對崇高對象時心醉神迷，不由自主地被完全懾服的狀況。可見凡是巨大的、不規則的、使人驚歎和恐懼的事物，都帶有某種崇高的特性。

聖經文學從總體上給人以崇高之感。一系列猶太傳説——創造天地、大洪水、出埃及、約伯禍福、馬卡比戰爭、末日大決戰、新耶路撒冷降臨等——都極富崇高意味，飽含莊嚴而偉大的思想和強烈而激動的情感，在藻飾、措辭和結構方面也匠心獨運，與朗吉弩斯的論述相吻合。黑格爾在《美學》中議及崇高時，開宗明義地將「上帝説『要有光』，就有了光」列為崇高美的最高範式。

在以利亞撒·阿弗倫與大象搏鬥的情景中，作者借助「龐大與弱小」、「狂暴與無畏」的強烈對比，給人以崇高而壯烈的深切體驗。一頭特別高大的大象身披王室甲冑，不可一世地橫衝直撞；體態弱小的以利亞撒·阿弗倫卻全然不顧其威猛，奮不顧身地勇往直前，直到鑽在象的肚子下面，竭盡全力地把它刺死。以利亞撒·阿弗倫被轟然倒地的大象壓死了，而他那決戰決勝的英雄主義精神，卻使讀者的心靈在驚懼之餘受到一次莊嚴的洗禮。

14．約拿單火燒大袞廟

大約公元前 147 年，底米丟一世之子底米丟二世離開克里特島，到達他祖先的土地敍利亞。亞歷山大王聽說這事，憂心忡忡地回到敍利亞首都安提阿。

底米丟重新任命阿波羅尼為敍利亞總督。阿波羅尼招募了一支龐大的軍隊，在亞美尼亞附近安營紮寨，派人給當時猶太教的大祭司、馬卡比家族的約拿單送去如下訊息：

「你為什麼在孤立無援的情況下盤踞在山地裡繼續作亂呢？如果你對自己的軍隊真有信心，就到平原上來戰鬥吧，在這裡我們可以較量一下彼此的力量。這裡沒有你賴以藏身的鵝卵石，也沒有你逃跑的道路！」

約拿單接到這封信，非常生氣。他調集一萬名精銳將士，又招來兄弟西門的部隊，向約帕發起攻擊，不久就攻下那座城。阿波羅尼聞言大驚，連忙帶領一支隊伍向亞實突以南撤退。撤退途中他把一千名騎兵部署在要道口兩邊，讓他們從背後襲擊約拿單的軍隊。

約拿單領兵繼續追趕，一直追到亞實突，在那裡與敵軍交戰。這時他意識到自己中了埋伏，因為帶領的軍隊被包圍，從早到晚都遭到敵人騎兵弓箭手的射擊。約拿單命令部下：要堅持戰鬥，與敵人拼殺到底！

就在這時候，西門領兵來聲援約拿單，他們衝進戰場，一舉打敗敵人的步兵。敵軍頓時亂了陣腳，丟盔棄甲地向亞實突方向逃跑，逃到那裡後，紛紛藏進大袞神的廟裡避難。約拿單指揮眾人放火焚燒大袞廟，把裡面的逃敵全都燒死。接著，他又放火焚燒周圍的城邑，把那些地方掠擄一空。那天，他領兵殺死和燒死的敵人達到八千名。

約拿單回到亞實突，城裡的居民歡天喜地地迎接他們，給他以崇高的榮耀。亞歷山大王聽說約拿單的功績，又給了他更高的榮耀，不但贈送他一副金質肩章，並賜給他以革倫城及其周圍地區。

《馬卡比傳》的突出成就是塑造了一個英雄家庭的群體形象。從家長瑪他提亞，到他的兒子猶大、約拿單和西門，個個都有激動人心的英雄業績。約拿單智勇雙全，擅長利用敵方的矛盾發展自身力量，曾不失時機地選派使節與羅馬和斯巴達結盟，大大地削弱了來自敵方的威脅。

右圖：約拿單指揮眾人放火焚燒大袞廟……。

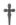

15 · 天使保護聖殿銀庫

耶路撒冷聖殿的銀庫裡存了許多銀錢。守殿官西門向敍利亞總督阿波羅尼提議，把這些銀錢交由國王經管。

於是阿波羅尼面見國王，向他講起此事，國王聞訊大喜，命令總理大臣海里奧道拉去耶路撒冷聖殿為自己取錢。海里奧道拉來到耶路撒冷，向大祭司詢問這筆款項，大祭司答道，它的數額有限，其中一部分是寡婦孤兒的備用金，另一部分另有歸屬，所以任何人想取走它都是絕不允許的。

然而，海里奧道拉堅持說，這筆錢應該收歸王宮府庫所有，因為國王發佈了這樣的命令。次日他強行闖進聖殿，去督查錢的數目。這件事在全城引起了軒然大波。祭司們俯伏在聖壇面前，祈求上帝保護這筆款項平安無事，因為上帝曾賜下律法，立意保護人們存在聖殿裡的金錢。城裡的眾人都慌亂不堪地俯伏在地面上。

海里奧道拉一意孤行地執行他的計劃。不料就在他帶領著衛兵到達銀庫時，超乎萬物的全能之主展現了奇異的景象；見此景象，所有跟隨海里奧道拉闖進聖殿的人都嚇得毛骨悚然，渾身癱軟。

在上帝的異象中有一匹馬和一個騎士，那匹馬裝飾著豪華的籠頭，馬背上的騎士披掛著金盔金甲，殺氣騰騰地。那匹馬突然向海里奧道拉衝過來，尥起蹶子，用後蹄擊打他。空中又有兩個異常健美的天使飛來，他們穿著華麗無比的衣裳，從兩邊無情地攻擊他。

海里奧道拉立即暈倒在地，不省人事。隨行人員急忙把他放在擔架上，抬出門去。他躺在擔架上不能說話，再也沒有希望蘇醒過來。他的朋友們請求大祭司奧尼亞為他禱告，奧尼亞獻上一份祭品，希望上帝救活海里奧道拉，因為他不想讓國王以為是猶太人這樣對付他的使者。於是海里奧道拉活了過來，他領兵回去稟報國王，把全能之主所做的事告訴每一個人。

古猶太史籍以神學歷史觀的獨特面貌躋身於世界史學之林，這一特色使之兼具史書和神話二重性質。在「天使保護聖殿銀庫」一段中，作者一方面敍述塞琉古王朝官員海里奧道拉企圖強奪聖殿銀錢之事，一方面又津津樂道地引入天使擊打當事人的奇跡，從而使歷史著作呈現出濃郁的傳奇色彩。

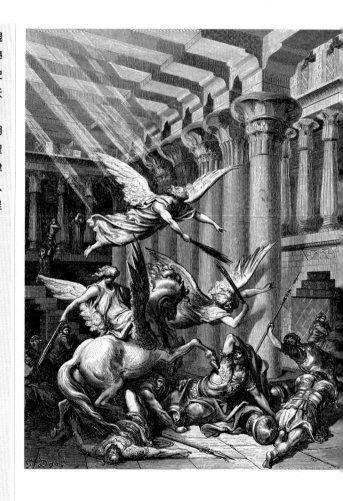

右圖：健美的天使……從兩邊無情地攻擊他。

16 . 天軍的幻影

那年安條克四世第二次遠征埃及。一連四十天，耶路撒冷民眾都看到一幅幻影——無數身著金盔金甲的騎士們向前搏擊著穿過天空。他們手持長矛，刀劍出鞘，雙方擺開戰場，有衝擊也有反搏。盾牌玎璫響，矛影如雨線，箭鏃飛長空。在陽光照耀下，各種各樣的盔甲和金質馬籠頭都閃閃發光。城裡的人們紛紛祈禱，願這些幻影能預示一個好兆頭。

後來發生的事情不禁使人們猜測，那些天上的騎士們，就是馬卡比起義的軍隊。

安條克四世遠征埃及後回國途中，摧殘猶太人的宗教信仰，不准他們守息日、行割禮、慶祝任何傳統節期，甚至不准承認自己是猶太人；同時強迫他們在希臘的酒神節期間頭戴常春藤花冠，列隊遊行，歡呼慶祝。

有兩個猶太婦女被逮捕了，因為她們給自己的嬰兒行了割禮。她們被遊街示眾，胸前掛著自己已死的嬰兒；最後，就連她們本人也被人從城牆上推下去摔死。還有一次，一些猶太人在一個岩洞裡秘密地守安息日，官軍聞訊後發起攻擊，把他們全部活活燒死。

不甘受辱的猶太人終於揭竿而起。馬卡比家族的猶大召集朋友們暗中聯絡，從一個村莊走到另一個村莊，聚集起一支由六千名虔誠信徒組成的猶太隊伍。他們祈求上帝幫助那些正在遭受異族踐踏的百姓，憐憫正在被異教徒褻瀆的聖殿，可憐幾乎被夷為平地的耶路撒冷城。他們還懇請上帝向惡人發怒，向那些屠殺善良民眾、殺戮無辜兒童，並惡語誹謗主的壞人報仇雪恨。

猶大終於組織起一支軍隊，使異教徒聞風喪膽。往昔，以色列人曾因自己的罪過觸怒上帝，而如今，上帝對其子民的憤怒已化為深切的憐憫。猶大有能力突然襲擊異教徒的城鎮和村莊，將其焚為瓦礫。他攻克戰略要地，打垮敵人的許多軍隊，尤其擅長夜間作戰。

人們到處傳揚著他的堅強和勇敢。

右圖：無數身著金盔金甲的騎士們向前搏擊著穿過天空。

338

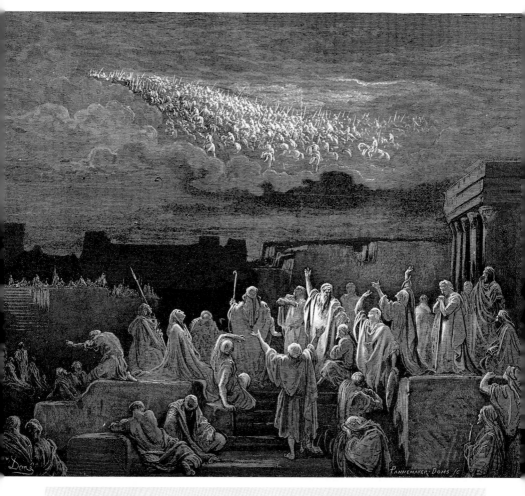

宗教文學的常見模式之一是多寫超現實的異象、幻影及隨後的應驗。本篇故事以「天軍的幻影」開頭，以猶大起義軍的所向披靡告終，示意讀者馬卡比人就是飛越天宇的騎士們，亦即無往不勝的神聖天軍。

本文和隨後幾篇短文節選自《馬卡比傳下卷》，它們與先前幾篇出自《馬卡比傳上卷》的故事在歷史紀事方面交叉平行，二者相互印證，共同展示出馬卡比戰爭的壯麗畫卷。

17 · 經師以利亞撒殉教

有一位年高德劭的經師名叫以利亞撒，他被人撬開嘴，強迫吃豬肉。然而他寧可光榮地死去，也不屈辱地活著。他把肉吐出來，欣然走向刑場，表明猶太人是多麼勇敢地拒食不潔之物，即使犧牲生命也在所不惜。

掌管祭物的人都是以利亞撒多年的老朋友。出於友誼，他們私下裡告訴他，把豬肉帶回去，裝出要吃的樣子就行了，這樣就不會被處死。

但以利亞撒卻做出一個無愧於自己滿頭白髮的決定。他一輩子恪守上帝的律法，此刻仍堅定地回答那些迫害者：「現在，請就地殺了我吧。自欺欺人的手段，與我這麼大的年紀不相般配。許多青年人會以為我在九十歲以後放棄了信仰。假如我裝模作樣地吃了豬肉，也不過能多活那麼一點時間，但卻給自己帶來屈辱和羞愧，還會把許多青年人引入歧途。

「儘管眼下我躲過你們的迫害，然而不論我活著還是死了，都不可能躲過全能的上帝的。如果我現在英勇就義，則能表明我沒白活了這麼大的歲數。這樣做，還能為青年人樹立一個良好的榜樣，使他們心甘情願地為我們神聖莊嚴的律法流血犧牲。」

說罷，以利亞撒便走過去受刑。幾分鐘之前還同情他的人，現在轉而反對他了，因為他們覺得，他說話好像是個瘋子。

他被打得奄奄一息，仍呻吟著說：「主具有完全而神聖的知識。他知道，我本來能夠逃過這場可怕的酷刑和死亡的；他也知道，我樂意遭此厄難，因為我敬畏他。」

以利亞撒就這樣地被折磨至死。然而，他的英勇就義將作為一個光輝榜樣留在人們的記憶裡，不僅留給青年人，也留給整個民族。

人們早已發現，較之中國文化和古希臘文化，猶太文化中含有更多的宗教因素，它對應了希伯來精神的基本特點：以信立族，因信而生——憑藉信仰的力量，求得民族的生存、延續和發展。多災多難的猶太人，能在四鄰大國的輪番奴役中安身立命而拒絕同化，首先得力於對本民族之神耶和華的共同信仰。

在這方面，以利亞撒寧死也不背叛民族信仰的事跡，給人提供了一個激動人心的範例。

右圖：「……我樂意遭此厄難，因為我敬畏他。」

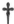

18 · 母子殉難

一次，一個猶太母親和她的七個兒子被逮捕了。安條克王下令拷打他們，強迫他們吃豬肉。他們中的一個年輕人說：「我們寧可死，也不拋棄祖先的傳統。」安條克王聽了這話大發雷霆，下令把大盆和大鍋燒紅。接著叫人割下這個說話人的舌頭，剝下頭皮，砍斷手和腳，再舉起來扔進大鍋。鍋裡立刻冒出一股煙。

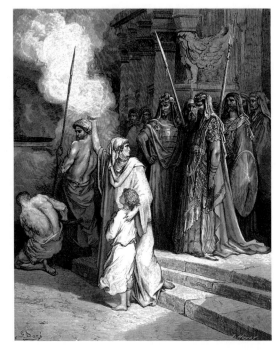

這樣弄死一個兄弟之後，士兵們又開始拿第二個取樂，拔下他的頭髮，剝下他的頭皮，然後問他：「現在你是願意吃豬肉，還是願意讓我們一塊塊地切下你的手腳？」他用本國話回答：「我就是死，也絕不吃豬肉！」於是士兵們繼續折磨他，就像對付第一個一樣。

士兵們又拿第三個兄弟尋開心。他們命令他伸出舌頭；他伸出來，勇敢地舉起雙手，大無畏地說：「上帝給了我這雙手。然而對我來說，他的律法比雙手更可貴。我知道，上帝會把我失去的重新賜給我。」看到他心甘情願受刑的勇氣，國王和在場的人無不驚訝得目瞪口呆。

他死後，士兵們又用殘酷手段去捉弄第四個兄弟。不料他的最後言詞竟是：「我為死在你們手裡而高興，因為我們確信，上帝會提升我們脫離死亡。但是你卻不得復活，安條克！」

當士兵們抓過第五個孩子，開始給他動刑時，他睜大眼睛直視著國王，說：「你等著吧，上帝會用他的大能折磨你和你的後代子孫！」

第六個孩子臨死時也說：「你們休想逃避即將到來的懲罰，因為你們是

在跟上帝作對。」

最令人驚奇的，是這些孩子們的母親。儘管她親眼看著自己的六個兒子接連死去，還是以十足的勇氣忍受下來，因為她相信主。她對每一個兒子都說：「我不知道你的生命是如何在我腹中開始的；我不是給你生命與呼吸，並將你身體的各部分結合在一起的人。做這事的是上帝，而他是仁慈的，他會重新給你生命與呼吸，因為你愛他的律法勝過愛你自己。」

當安條克王讓她開導自己的小兒子時，她對最小的兒子說：「不要懼怕這個屠夫。要心甘情願地捨棄自己的生命，從而證實你配得上作你哥哥們的弟弟。這樣，靠著上帝的憐憫，在復活時我還會將你和他們一起接回來。」

還沒等他母親把話說完，這孩子就說：「安條克王，你等什麼呀？我拒不服從你的命令，只服從摩西賜給我們祖先的律法。你能想出各種各樣的殘酷刑罰對待我們的人民，但你終究逃不出上帝為你預備的懲罰！」

這些言詞使安條克王大發烈怒。他更加殘酷地折磨那孩子，直到把他折磨至死。孩子死時懷著對主的信念，絲毫沒有喪失信心。

最後，這位母親也被處死了。

左圖：「不要懼怕這個屠夫。要心甘情願地捨棄自己的生命……。」

19．上帝懲罰安條克

安條克王從波斯狼狽地潰退了。原來，他在波斯闖進波西波利斯城，企圖搶劫神廟，控制全城，那裡的人民拿起武器與他交戰，迫使他丟盔卸甲地撤兵。

他到達伊克巴他拿城的時候，又聽說尼迦挪和提摩太軍隊慘敗的消息。他非常惱火，決定向猶太人討還他所遭受的損失。他命令戰車馭手不要停車，要直抵耶路撒冷。他大言不慚地宣稱：「我要把耶路撒冷變成一個葬滿猶太人的墳場！」

然而他並不知道，他正面臨著上帝的審判。實際上，他這句話才剛一出口，洞悉萬物的主——以色列的上帝就給了他無形卻是致命的一擊，使他患上無可救藥的絕症絞腸痧。

但這並不能改變他驕傲的本性，恰恰相反，他變得更加狂妄了。他嘴裡喘著粗氣，咬牙切齒地咒詛猶太人，並下令把車趕得再快些。結果呼地一聲，他被顛出戰車，摔得渾身上下的每塊骨頭都像散了架。

他歷來狂傲自負，不可一世，認為自己擁有超人的力量，能使海洋的波濤聽他指揮，能用天平稱出高山的重量。不料這時他突然間摔在地上，不得不讓人抬到擔架上。人人都能看得出來，這分明是上帝在顯靈。

這個不敬神者備受折磨，生活在可怕的疼痛和煩惱中，就連眼睛上都爬滿蟲子，發出臭味。那臭味是如此強烈，以致把他的全軍都熏垮了，誰也不願去抬他走。但就在瞬間之前，他還以為自己能抓住星星呢。

安條克一直疼痛不止，極度沮喪。最後他總算醒悟過來，放棄了狂傲自大。他再也忍受不了自己的臭味，便說：「我明白了，任何人都得服從上帝，別想跟他平起平坐。」

他向上帝保證：「我一度搶劫了聖殿，掠奪了裡面的聖器，如今我要使它充滿更珍貴的器具。就連我本人也要成為猶太人，走遍世界各地，把上帝的大能告訴所有的人。」

最後，這個曾經詛咒上帝的殺人兇手悲慘地死在異邦的山上。

猶太人篤信，上帝是公正的，不會屈枉一個好人，也不會放過一個壞人。安條克四世窮兇極惡，罪行累累，最後必定以悲慘結局告終，本文即以神奇的想像勾畫出這個異族暴君的可恥下場。

右圖：他被顛出戰車，摔得渾身上下的每塊骨頭都像散了架。

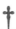

20 · 天使援助以色列

猶大帶領馬卡比戰士打敗提摩太不久，國王的監護人、政府首腦呂西亞就聽說了發生的一切。他在暴怒中率領八萬步兵和所有騎兵向猶太人開戰來，企圖一夜之間把耶路撒冷變成一座希臘城。到那時，聖殿必須納稅，就像所有異教徒的廟宇一樣；大祭司的職位也要每年拍賣一次。

呂西亞被自己的數萬步兵、數千騎兵和八十頭大象沖昏了頭腦，以致忘了去估計上帝的力量。他侵入猶太地區，攻打伯夙的城堡，伯夙位於耶路撒冷以南大約三十二公里處。

猶大及其部下聽說呂西亞正在圍攻猶太人的城堡，同聲祈求上帝派一位善良天使去營救他們。猶大第一個拿起武器，並動員戰士們跟他一起去解救猶太同胞，大家都熱血沸騰地跟他一起出發。

不料他們剛走出耶路撒冷不遠，就看見一位手執金質兵器的白衣騎士，正在率領他們前進，原來是救援以色列的天使來了。馬卡比戰士異口同聲地感謝主！他們個個勇氣十足，不但可以攻擊敵人，就連攻擊最兇猛的野獸或鐵壁銅牆也不在話下。

他們在天使的保護下列隊前進，如同獅子一樣衝入敵群，殺死一萬一千名步兵和一千六百名騎兵，迫使其餘的敵人倉皇逃命。敵人丟盔棄甲，落荒而逃；呂西亞本人只因跑得快，才得以活命。

呂西亞並不糊塗。他思索自己失敗的原因時意識到，正是由於全能的上帝在為猶太人戰鬥，他們才能成為不可戰勝的隊伍。於是他派人給猶太人送信，竭力說服他們接受一個公正的解決辦法，答應盡最大努力促使國王友好地對待他們。

猶大從怎樣做對人民更有利考慮，同意了呂西亞的建議，因為這時候國王已批准猶大事先提交的各項文字要求。就這樣，馬卡比人與塞琉古王朝達成暫時的合解，在外交方面取得一項重大成就。

右圖：一位手執金質兵器的白衣騎士，正在率領他們前進。

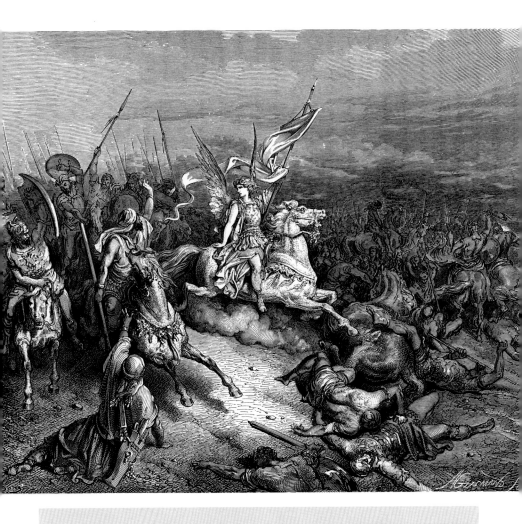

本段記載得自多用神話的《馬卡比傳下卷》。在《上卷》的平行紀事中，猶大與呂西亞交戰前僅向上帝禱告，但到了《下卷》，神話情節幾乎貫穿始終：呂西亞「忘了估計上帝的力量」，猶太人祈求天使營救，天使果然降臨世間，保護猶太人大獲全勝。這些情節為歷史敍事注入濃郁的傳奇意味。

21 · 猶大擊敗尼迦挪

塞琉古王朝派駐猶太地區的總督尼迦挪，聽說猶大帶領的馬卡比戰士正在撒瑪利亞集結，決定在安息日那天襲擊他們。他還狂妄自大地吹噓說，他戰勝猶大之後，要樹立一座榮耀的紀念碑。

然而猶大堅信上帝會幫助他們，鼓勵戰士們不要被敵人嚇倒。他為人們宣講律法書和先知書，引導他們回憶業已贏得的戰爭，以喚起他們對勝利的希望。

猶大告訴眾人，他看見了前任大祭司奧尼亞的異象。那是一位謙虛文雅的奇妙人物，一位傑出的雄辯家，一位自幼受過修身教育的高潔之士。

奧尼亞伸出手臂，為猶太全民族祈禱。他召喚來一位威風凜凜的白髮老人，那就是上帝的先知耶利米，他酷愛猶太同胞，曾為民眾和聖城耶路撒冷多次禱告。耶利米伸出右手，遞給猶大一把金劍，囑咐他：「此劍乃是上帝的禮物，拿著它，去消滅你的仇敵吧！」

猶大用這些感人肺腑的言詞鼓舞人們英勇作戰，激勵兒童們像成人一樣參加戰鬥，因為他們的城鎮、宗教和聖殿都處於危難之中。猶太人受到猶大的鼓動，下決心大膽地襲擊敵人，用拼死搏鬥決定自身的命運。

人人都關注著這場戰爭的勝負。敵軍已開始前進，騎兵位於兩翼，大象行在中間。猶大遠遠地看到這支龐大的軍隊，看到各式各樣的武器和兇猛的象群。他向天空舉起手臂，祈禱上帝消滅那些窮兇極惡的敵人。

尼迦挪揮軍前進，吹著喇叭，唱著戰歌；而猶大及馬卡比戰士僅僅禱告著就進入陣地。但是奇跡發生了，猶太人在上帝的佑助下轉眼間就殺死三萬五千多個敵人！待戰場上的硝煙散盡後，他們發現，全副盔甲的尼迦挪早已斃命，歪歪扭扭地躺在血泊中。他們不禁用本民族語言高聲呼喊著讚美主！

猶大下令割下尼迦挪的人頭和右臂，帶回耶路撒冷。由於他曾口吐狂言褻瀆神靈，猶大又令人割下他的舌頭，一點一點地餵鳥吃。從那以後，聖城耶路撒冷就一直歸猶太人所有。

右圖：猶大向天空舉起手臂，祈禱上帝消滅窮兇極惡的敵人。

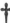

這段敘事是《馬卡比傳下卷》的壓卷之作，從中可看到作者對瑪他提亞第三子猶大的特別推崇。在瑪他提亞眾子中，《下卷》只述及猶大的武裝鬥爭，止筆於他在戰場上殺死尼迦挪，而《上卷》對其兄弟約拿單、西門的英雄事跡、政治才能和外交成就，也有諸多描寫和很高的評價。

一九九四年八月攝於美國三藩市

國家圖書館出版品預行編目資料

圖說新約物語／何恭上主編；梁工編
　譯；古斯塔夫・杜雷插圖. --初版. --
　臺北市：藝術圖書, 2003 [民 92]
　　面；　　公分. --（圖說物語；5）

ISBN　957-672-341-8（精裝）

1. 聖經—新約　2. 繪畫—西洋—作品集

947.37　　　　　　　　　　91024277

關於編譯者

　梁工，男，一九五二年生於開封市，河南大學文學院教授，聖經文學研究所所長，美國聖保羅路德神學院、芝加哥路德神學院訪問學者。在商務印書館、三聯書店等社出版《鳳凰的再生》、《耶穌的一生》、《基督教文學》、《聖經與歐美作家作品》等著譯十餘部，發表論文五十餘篇。所著《鳳凰的再生》榮獲第五屆全國優秀外國文學圖書獎，第三屆全國高等院校人文社會科學優秀論著獎。

圖說物語 5

新 約 物 語

主　　　編：何恭上
編　　　譯：梁　工
插　　　圖：古斯塔夫・杜雷

執行編輯：龐靜平

法律顧問：北辰著作權事務所　蕭雄淋律師

發 行 人：何恭上

發 行 所：藝術圖書公司

地　　　址：台北市羅斯福路 3 段 283 巷 18 號

電　　　話：(02) 2362 0578, 2362 9769

傳　　　真：(02) 2362 3594

郵　　　撥：郵政劃撥 0017620-0 號帳戶

E-mail　：artbook@ms43.hinet.net

南部分社：台南市西門路 1 段 223 巷 10 弄 26 號

電　　　話：(06) 261 7268

傳　　　真：(06) 263 7698

中部分社：台中縣潭子鄉大豐路 3 段 186 巷 6 弄 35 號

電　　　話：(04) 2534 0234

傳　　　真：(04) 2533 1186

登 記 證：行政院新聞局台業字第 1035 號

設　　　計：陳修明 / 香港高意設計製作公司

電　　　話：(852) 2504 1330

製版印刷：欣佑彩色製版印刷股份有限公司

定　　　價：450 元

初　　　版：2003 年 1 月 30 日

ISBN：957-672-341-8